LE TRÉSOR SACRÉ

DE LA

CATHÉDRALE D'ARRAS

PAR

M. l'abbé E. VAN DRIVAL

Chanoine titulaire.

ARRAS
E. BRADIER, ÉDITEUR, RUE ST-AUBERT.

LE

TRÉSOR SACRÉ

DU DIOCÈSE D'ARRAS.

1re SÉRIE. — TRÉSOR DE LA CATHÉDRALE

LE
TRÉSOR SACRÉ

DE LA

CATHÉDRALE D'ARRAS

HISTOIRE ET DESCRIPTION

DES RELIQUES INSIGNES CONSERVÉES & VÉNÉRÉES

DANS LA

BASILIQUE DE NOTRE-DAME ET SAINT-VAAST

D'ARRAS

PAR M. L'ABBÉ E. VAN DRIVAL

CHANOINE, DIRECTEUR AU GRAND SÉMINAIRE.

ARRAS
TYP. D'ALPHONSE BRISSY, IMPRIMEUR DE L'ÉVÊCHÉ,
RUE DES CAPUCINS, 22.

MDCCCLX

REVERENDISSIMO IN CHRISTO PATRI

ET

Dno Dno PETRO-LUDOVICO PARISIS

EPISCOPO

ATREBATENSI BOLONIENSI ET AUDOMARENSI

SANCTORUM RELIQUIARUM CULTORI PIISSIMO

SACRAE LITURGIAE INSTAURATORI

ET

GLORIAE DEI ET SANCTORUM PROMOTORI

IN MEMORIAM

SOLEMNISSIMI TRIUMPHI BEATI B. - J. LABRE

ET SANCTORUM URBIS ET DIOECESIS

D. D. D.

EJUS AMPLITUDINIS

Addictissimus et obsequentissimus

E. VAN DRIVAL.

Atrebati, die 15a Julii 1860.

PRÉFACE

Nous commençons aujourd'hui, sous les auspices et avec les encouragements de notre vénéré Prélat, une publication qui a le double but d'instruire et d'édifier. En effet, l'histoire et la piété trouvent l'une et l'autre leur satisfaction dans ces documents souvent inédits et toujours pénétrés du parfum de la foi et des vertus chrétiennes. La vie respire autour de ces ossements sacrés ; elle se manifeste à nous dans ces pages mystérieuses, dans ces inscriptions en style solennel, dans ces lignes tracées sur des lames de plomb contemporaines des saints dont elles accompagnent les reliques, dans les images, les dessins, les vases sacrés et les châsses ; en un mot tout est à voir, à étudier, dans ces objets vénérables, et cette étude, à laquelle nous convions nos lecteurs, est pleine d'utilité, de variété, d'attraits.

C'est sous ce point de vue complexe et fort varié que nous avons considéré l'objet de ce travail. Nous ne ferons point une sèche nomenclature des reliques conservées, avec insertion des pièces à l'appui ; non, nous dirons au contraire, en abrégé, l'histoire du saint dont nous avons les reliques, puis, avec les détails convenables, celle de ces reliques elles-mêmes. Nous donnerons, dans toute leur étendue, les pièces importantes qui concernent ces reliques ; nous les accompagnerons souvent de facsimile ou de dessins représentant les objets qu'il est utile de connaître ; nous ne nous interdirons pas même des digressions sur le culte dû aux reliques, les soins dont on doit les entourer, les règles posées par l'Église sur cette matière importante.

On le voit, nous envisageons notre sujet à un point de vue plus général que ne peut l'indiquer le titre de cet ouvrage, et ce n'est pas seulement un intérêt local que nous allons traiter aujourd'hui.

D'ailleurs, le trésor de la cathédrale d'Arras, l'un des plus riches de France, s'est formé de plusieurs autres trésors, desquels nous aurons nécessairement à parler. C'est à ce titre que l'abbaye de Saint-Vaast d'Arras nous présentera d'abord l'inventaire de ses richesses, et que plus tard diverses autres églises, cathédrales, abbatiales ou collégiales, nous exposeront les choses précieuses, les objets sacrés qu'elles possédaient et qui sont passés, en tout ou en partie, dans le trésor que nous examinons en premier lieu.

Nous disons en premier lieu, parce que notre intention est, si ce premier travail est goûté, de le continuer et de l'étendre à tout le Diocèse d'Arras. C'est un culte si beau, si consolant, que le culte des saints et de leurs reliques ! Assurément les fi-

dèles seront heureux de connaître un peu mieux les patrons et protecteurs dont ils ont au milieu d'eux les restes vénérables ; ils pourront alors leur adresser un culte plus assidu et, en retour, tout en repassant l'histoire des choses merveilleuses d'autrefois au point de vue de la piété comme à celui de l'art chrétien, obtenir pour eux-mêmes ou pour d'autres des grâces et des faveurs divines.

LE TRÉSOR SACRÉ

DE LA CATHÉDRALE D'ARRAS

HISTOIRE & DESCRIPTION DES RELIQUES INSIGNES

CONSERVÉES ET VÉNÉRÉES

DANS LA BASILIQUE DE NOTRE-DAME ET SAINT-VAAST.

I

INVENTAIRE DES RELIQUES ET AUTRES OBJETS PRÉCIEUX CONSERVÉS AU XII^e SIÈCLE DANS LE TRÉSOR DE L'ABBAYE DE SAINT-VAAST D'ARRAS.

'EST par cet inventaire précieux que nous commencerons l'histoire du trésor sacré de notre insigne cathédrale. Nous l'extrayons d'un manuscrit appartenant à la bibliothèque de l'évêché, magnifique in-folio sur vélin, copie du Cartulaire rédigé en 1170 par Guimannus ou Wimann, religieux de l'abbaye de Saint-Vaast. Nous avons du travail de ce bénédictin, célèbre dans nos contrées, une autre copie beaucoup plus ancienne, conservée au dépôt des archives du département du Pas-de-Calais. C'est donc sur ces deux exemplaires rapprochés et comparés que nous donnerons tout ce que nous extrairons de Guimann. Pour que toutes les classes de lecteurs puissent facilement connaître les choses utiles et édifiantes qui se trouvent dans ces documents anciens, nous les donnerons habituellement avec la traduction en regard du texte; ainsi nous satisferons à la fois à deux conditions de tout travail de ce genre, la critique sérieuse et l'utilité pratique.

DE SITU ET SANCTUARIO ET THESAURIS ECCLESIÆ SANCTI VEDASTI.

Ecclesia igitur beati Vedasti in ipsâ civitatis arce fundata totam suæ majestatis eminentiâ illuminat urbem, admirabili constructa ædificiorum venustate, in se et de se omnibus prœbens exemplar et formam artificibus. In hoc igitur loco, beati Vedasti corpus, in scrinio, quod ex auro, argento, et lapidibus pretiosis operosè constructum est, decenter collocatum, in templo quod ei fieri ab Angelis jussum est hominibus, sub ipsâ principalis Altaris mensâ quiescit, quod seris et vectibus obseratum, utpotè thesaurus incomparabilis, assiduis filiorum excubiis et piâ devotione recolitur. In hoc scrinio, sicut à majorum veritate didicimus, duo sunt minores quantitatis scriniola, in quorum altero aureo, corpus beati Vedasti, in altero eburneo, duo innocentes et reliquiæ XII Apostolorum. Sunt etiam in eâdem beâti Vedasti ecclesiâ ea quæ subscripta sunt sanctorum patrocinia :

Caput beati Jacobi apostoli, fratris sancti Joannis;
Caput beati Nicasii, Remensis archiepiscopi;
Corpus beati Ranulphi martyris;
Caput beati Leodegarii, Augustodunensis episcopi;
Corpus beati Hadulphi, Atrebatensis episcopi;
Cineres corporis beati Pionii martyris;
Brachium sancti Aychadri in feretro argenteo... Item feretrum quod tempore beati Auberti dicitur factum in quo multas credimus reliquias;
Brachium sancti Vindiciani in cornu eburneo;
Brachium sancti Vigoris in cornu eburneo;
Capsa de ebore pretiosa, quæ dicitur sancti Stephani, quam tempore hujus descriptionis aperientes has inter reliquias reperimus :

DE L'EMPLACEMENT, DU SANCTUAIRE ET DES TRÉSORS DE L'ÉGLISE SAINT-VAAST.

L'église de Saint-Vaast est bâtie dans la citadelle même de la ville, et par sa majestueuse élévation elle illustre la cité qu'elle domine tout entière. La construction de ce monument admirable de grâce est bien faite pour donner à tous les architectes une règle et un modèle. C'est là que dans un écrin, pour lequel on n'épargna ni l'or, ni l'argent, ni les pierres, on a placé avec honneur le corps de saint Vaast; il repose sous la table même de l'autel principal, dans ce temple que les hommes, sur l'ordre des anges, élevèrent en son honneur. Gardé comme un trésor inestimable sous des serrures et des verroux, il est entouré de la vénération de ses enfants, l'objet de leurs veilles assidues et de leur pieuse dévotion. — Le même écrin, selon les récits véridiques de nos pères, renferme deux autres écrins plus petits et de moindre valeur: l'un est d'or et renferme le corps de saint Vaast; dans l'autre, qui est en ivoire, sont deux saints Innocents et des reliques des douze Apôtres. — Dans la même église de Saint-Vaast il y a encore toutes les reliques de saints qui suivent :

La tête de saint Jacques, apôtre, frère de saint Jean ;

La tête de saint Nicaise, archevêque de Rheims ;

La tête de saint Léger, évêque d'Autun ;

Le corps de saint Ranulphe, martyr ;

Le corps de saint Hadulphe, évêque d'Arras ;

Les cendres du corps de saint Pionius, martyr ;

Le bras de saint Aychadre dans une châsse d'argent... De plus une châsse qui, dit-on, remonte au temps de saint Aubert et dans laquelle nous plaçons beaucoup de reliques ;

Un bras de saint Vindicien dans une corne d'ivoire ;

Un bras de saint Vigor dans une corne d'ivoire ;

Une châsse précieuse en ivoire, dite de saint Étienne ; en l'ouvrant, à l'époque où nous faisions cette description, nous avons trouvé parmi les reliques celles qui suivent :

De clavo Domini;
De ligno Domini;
De sepulchro Domini;
De præsepio Domini;
De ligno Paradisi;
De Mannâ;
De capillis sanctæ Mariæ Virginis;
De vestimentis ejus;
De sepulchro ejus;
De sancto Moyse;
Dens sancti Simeonis qui portavit Dominum;
De barbâ sancti Petri...
De sancto Bartholomœo;
De sanguine et vestimentis S^{ti} Stephani protomartyris;
De vestibus sancti Laurentii;
Junctura sancti Hermetis;
De sancto Georgio;
De sancto Christophoro...
De sancto Juliano...
De sancto Florentio;
De pulvere sancti Lamberti;
Dens sancti Leodegarii et brachium ipsius;
De sancto Firmino, martyre;
De sancto Calixto Papâ...
De sancto Fusciano;
De sancto Nicasio;
De ossibus et pulvere sanctorum Dyonisii, Rustici et Eleutherii;

De lapide unde Dominus panem fecit;
De pelvi in quo lavit Dominus pedes discipulorum;
De dente sancti Salvii;
Junctura sancti Exuperii;
De vestibus et calciamentis sancti Crispini et Crispiniani;
Junctura sancti Maxentii;
De pulvere et vestimentis beati Vedasti;
De vestimentis sancti Martini;
Os de sancto Remigio;
De capillis sancti Germani;
De sancto Hadulpho;
Junctura sancti Maximi;
De sancto Amato;
De capite sancti Severini;
De capite sancti Killiani;
Dens et digitus sancti Macuti;
De sancto Medardo;
De sancto Eligio;
De sancto Vigore;
Junctura sancti Benedicti;
De sancto Aychadro;
De sancto Mauronto;
De sancto Walarico...
De sancto Theodorico;
De sancto Vuillebrodo;
De sancto Bertino;
De sudario ejus;
De sanctâ Mariâ Magdalenâ;

D'un des clous de N-S.;
De la croix de Notre-Seigneur;
Du tombeau de Notre-Seigneur;
De la crèche de Notre-Seigneur;
Du bois du Paradis;
De la Manne;
Des cheveux de la sainte Vierge Marie;
De ses vêtements;
De son tombeau;
De saint Moyse;
Une dent de saint Siméon qui porta Notre-Seigneur;
De la barbe de saint Pierre;
De saint Barthélemy;
Du sang et des vêtements de S. Étienne, premier martyr;
Des vêtements de S. Laurent;
Une jointure de saint Hermès;
De saint Georges;
De saint Christophe...
De saint Julien...
De saint Florent;
De la poussière de S. Lambert;
Une dent de saint Léger et le bras du même;
De saint Firmin, martyr;
De saint Calixte, pape;
De saint Fuscien;
De saint Nicaise;
Des os et de la poussière des saints Denis, Rustique et Eleuthère;

De la pierre que le Seigneur changea en pain;
Du bassin dans lequel il lava les pieds de ses disciples;
D'une dent de saint Sauve;
Une jointure de saint Exupère;
Des vêtements et des chaussures des saints Crépin et Crépinien;
Une jointure de saint Maxence.
De la poussière et des vêtements de saint Vaast;
Des vêtements de saint Martin;
Un os de saint Remi;
Des cheveux de saint Germain.
De saint Hadulphe;
Une jointure de saint Maxime;
De saint Amé;
De la tête de saint Séverin;
De la tête de saint Kilien;
Une dent et un doigt de S. Macut;
De saint Médard;
De saint Éloi;
De saint Vigor;
Une jointure de saint Benoît;
De saint Aychadre;
De saint Mauront;
De saint Walaric...
De saint Théodoric;
De saint Wuillebrod;
De saint Bertin;
De son suaire;
De sainte Marie-Madeleine;

— 16 —

De sanctâ Marthâ ;
De casulâ et dalmaticâ sancti Dyonisii ;
De linteis in quo fuit involutum corpus ejus ;
De sanctis Felice et Adaucto ;
De S^{tis} Timotheo et Caio papâ

De sanctâ Adeliâ ;
De sanctâ Anastasiâ ;
De sanctâ Agathâ ;
De sanctâ Benedictâ ;
De sanctâ Pharailde ;
De sanctâ Waldetrude ;
De sanctâ Frenibertâ.

Has omnes sanctas sanctorum reliquias in prædictâ sancti Stephani protomartyris capsâ, et oculis nostris vidimus et manibus tractavimus. Item sunt aliæ septem minores capsæ eburneæ in quibus multæ sunt sanctorum reliquiæ.

Sunt etiam in ipsâ ecclesiâ Philacteria, et in quibusdam eorum tales legimus titulos :

De ligno Domini ;
De sepulchro Domini ;
De præsepio Domini ;
De petrâ ubi Dominus sedit ;
De cruce sancti Petri ;
De sancto Paulo apostolo ;
De sancto Thadeo ;
De sancto Joanne Baptistâ ;
De sancto Isaac Patriarchâ ;
De sancto Laurentio ;
De sancto Georgio ;
De sancto Christophoro ;
De sancto Nicasio ;
De sancto Dyonisio ;

De sancto Bartholomæo ;
De sancto Lamberto ;
De sancto Timotheo ;
De sancto Chrysogono...
Quatuor coronatorum ;
De sancto Martino ;
De sancto Nicolao ;
Dens sancti Amati ;
De sancto Aycadro ;
De vestimentis Sanctæ Mariæ ;
De sanctâ Mariâ Magdalenâ ;
De sanctâ Margaretâ ;
De sanctâ Eutropiâ ;
De sanctâ Rictrude.

Inter ipsa Philacteria sunt forcipes sancti Vedasti et crucicula aurea quæ de collo ejus aliquando dependisse dicitur, super quam quia periculosum est jurare, homines sancti Vedasti jubentur abbati et ecclesiæ securitatem facere, et sciendum quia Philacteriis

De sainte Marthe;
De la chasuble et de la dalmatique de saint Denis;
Des linceuls dont on enveloppa son corps;
Des saints Félix et Adaucte;
Des SS. Timothée et Caïus, pape.

De sainte Adèle;
De sainte Anastasie;
De sainte Agathe;
De sainte Benoîte;
De sainte Pharaïlde;
De sainte Waldetrude;
De sainte Fréniberte.

Toutes ces reliques de saints, renfermées dans ladite châsse de saint Etienne, premier martyr, nous les avons vues de nos yeux, touchées de nos mains.—Il y a encore sept autres châsses plus petites en ivoire et dans lesquelles sont beaucoup de reliques de saints.

Il y aussi dans la même église des reliquaires; sur certains d'entre eux nous avons lu ces titres :

De la croix du Seigneur;
Du tombeau du Seigneur;
De la crèche du Seigneur;
De la pierre où le Seigneur se tint debout;
De la croix de saint Pierre;
De saint Paul, apôtre;
De saint Thaddée;
De saint Jean-Baptiste;
De saint Isaac, patriarche;
De saint Laurent;
De saint Georges;
De saint Christophe;
De saint Nicaise;
De saint Denis;

De saint Barthélemi;
De saint Lambert;
De saint Timothée;
De saint Chrysogone...
Des quatre Couronnés;
De saint Martin;
De saint Nicolas;
Dent de saint Amé;
De saint Aychadre;
Des vêtements de sainte Marie;
De sainte Marie Magdeleine;
De sainte Marguerite;
De sainte Eutropie;
De sainte Rictrude.

Au milieu des reliquaires, on trouve les ciseaux de saint Vaast et une petite croix en or qu'on dit avoir été pendant quelque temps suspendue à son cou, et comme il est dangereux de jurer sur cette croix, les hommes de Saint-Vaast sont obligés de faire

ecclesiæ nostræ maximam impendit operam Balduinus cellerarius vir in ornamentorum ecclesiasticorum augmento studiosus, et Evrardus thesaurarius qui, inter cætera devotionis suæ ornamenta, auream pixidem ad dominici corporis repositionem super altare appendit.

Cambuca sancti Vedasti auro et lapidibus ornata ;
Cambuca sancti Hadulphi argento decorata ;
Dextera argentea quam dedit Godefridus inclusus.....

Dedit et capsam parvam argento opertam quæ tales sanctorum continet reliquias :

De ligno Domini ;	De sancto Salvio ;
De tribus Regibus ;	De sancto Amato ;
De sancto Adriano ;	De sancto Autberto ;
De sancto Pancratio ;	De sancto Fursœo ;
De sancto Leodegario ;	De sancto Mauronto.

Crucicula de auro, lapidibus et margaritis, quam Abbas Martinus fecit fieri et has inter reliquias posuit :

De ligno Domini ;	Dentem sancti Martini ;
De tribus Regibus ;	De sancto Laurentio.

Item, Reliquiæ in diversis Philacteriis inventæ :

De vestimentis Domini ;	De sanctis Petro et Paulo ;
De loco ubi natus est ;	De sancto Jacobo ;
De petrâ ubi præsentatus est ;	De sancto Andreâ ;
De cunabulo ejus ;	De sancto Mathæo ;
De petrâ sub capite ejus ;	De sancto Simeone ;
De loco transfigurationis ;	De sancto Philippo ;
De baculo ejus ;	De sancto Marco ;
De columnâ ubi flagellatus ;	De mensâ apostolorum ;
De monte Calvariæ ;	De mannâ sepulchri sancti Joannis Evangelistæ ;
De spongiâ ;	De corpore sancti Stephani ;
De revoluto lapide ;	

sécurité à l'abbé et à l'église. Il faut savoir encore que les reliquaires de notre église sont entourés des plus grands soins par Bauduin, le cellérier, qui s'applique à accroître le nombre des ornements de l'église, et Evrard, le trésorier, qui, entre autres objets fournis par sa piété, a élevé sur l'autel un tabernacle en or pour y placer le corps du Seigneur.

La crosse de saint Vaast, ornée d'or et de pierreries ;
La crosse de saint Hadulphe ornée d'argent ;
Une main d'argent que donna Godefroid....
Il donna aussi une petite châsse recouverte d'argent, contenant les saintes reliques qui suivent :

De la croix du Sauveur ;	De saint Sauve ;
Des trois Rois ;	De saint Amé ;
De saint Adrien ;	De saint Aubert ;
De saint Pancrace ;	De saint Furcy ;
De saint Léger ;	De saint Mauront.

Une petite croix d'or, de pierreries et de perles, que l'abbé Martin fit faire et placer entre les reliques suivantes :

De la croix du Seigneur ;	Une dent de saint Martin ;
Des trois Rois ;	De saint Laurent.

Dans divers reliquaires on a encore trouvé ces reliques :

Des vêtements du Seigneur ;	Des saints Pierre et Paul ;
Du lieu où il est né ;	De saint Jacques ;
De la pierre où il a été présenté ;	De saint André ;
De son berceau ;	De saint Mathieu ;
De la pierre qui était sous sa tête ;	De saint Siméon ;
Du lieu de sa transfiguration ;	De saint Philippe ;
De son bâton ;	De saint Marc ;
De la colonne où il a été flagellé ;	De la table des Apôtres ;
Du mont du Calvaire ;	De la manne du tombeau de saint Jean l'Évangéliste ;
De l'éponge ;	
De la pierre qui a été retournée ;	Du corps de saint Étienne ;

De petrâ unde ascendit;
De quinque panibus;
De luto unde unxit oculos cœci nati;
De pallio sanctæ Mariæ;
De tribus Virginibus quæ eam custodierunt;
De virgâ Aaron;
De sancto Jonâ prophetâ;
De Zachariâ et Elisabeth;
De sepulchro Joannis Baptistæ et vestimentis ejus;
De sanctis Cornelio et Cypriano;
De sancto Desiderio lectore;
De sancto Gregorio;
De sancto Nicolao;
De sancto Berchario, martyre;
De sancto Aytropio;
De sancto Severo;
De sancto Paulino;
De sancto Audomaro;
De capillis sancti Desiderii;
De sancto Maurilione;
De sancto Brictio;
De sancto Hilario;
De sancto Servatio;
Dens sancti Bavonis;
De sancto Lupo;
De sancto Supplicio;
De sancto Florentiano;
De sancto Hieronymo;
De sancto Fursæo;
De sancto Firmato;

De lapidibus ejus;
De sanguine sancti Laurentii;
Dens sancti Marcelli Papæ;
Dens sancti Mauritii;
De sancto Clemente Papâ;
De sancto Sebastiano;
De sancto Quintino;
De sancto Cosmâ;
De sancto Apollinare;
De sancto Longino, mart.;
Brachia duorum fratrum Julii episcopi et Juliani abbatis;
De sanguine sancti Thomæ Cantuariæ archiepiscopi;
De cilicio ejus;
De staminia ejus;
De cuculla ejus;
De cappâ ejus;
De corio lecti ejus;
De sanctâ Mariâ Ægyptiacâ;
De sanctâ Petronillâ;
Brachium sanctæ Reginæ;
De capillis sanctæ Brigidæ;
De capillis sanctæ Margaretæ;
De capillis sanctæ Aldegundæ;
De cingulo et tunicâ et cilicio ejus;
De sanctâ Radegunde;
De sanctâ Felicitate;
De mamillâ Agathæ;
De sanguine sanctæ Ceciliæ;

De la pierre d'où le Sauveur monta aux Cieux ;
Des cinq pains ;
De la boue dont il frotta les yeux de l'aveugle-né ;
Du manteau de la sainte Vierge ;
Des 3 Vierges qui la gardèrent ;
De la verge d'Aaron ;
De saint Jonas, prophète ;
De Zacharie et Elisabeth ;
Du tombeau de saint Jean-Baptiste et de ses vêtements ;
Des saints Corneille et Cyprien ;
De saint Didier, lecteur ;
De saint Grégoire ;
De saint Nicolas ;
De saint Berchaire, martyr ;
De saint Aytrope ;
De saint Sévère ;
De saint Paulin ;
De saint Omer ;
Des cheveux de saint Didier ;
De saint Maurilion ;
De saint Brice ;
De saint Hilaire ;
De saint Servatius ;
Une dent de saint Bavon ;
De saint Loup ;
De saint Supplicius ;
De saint Florentien ;
De saint Jérome ;
De saint Fursy ;
De saint Firmat ;
De ses pierres ;
Du sang de saint Laurent ;
Une dent de saint Marcel, pape ;
Une dent de saint Maurice ;
De saint Clément, pape ;
De saint Sébastien ;
De saint Quentin ;
De saint Côme ;
De saint Apollinaire ;
De saint Longin, martyr ;
Les bras des deux frères Jules, évêque, et Julien, abbé ;
Du sang de saint Thomas, archevêque de Cantorbéry ;
De son cilice ;
De son estamine ;
De sa cuculle ;
De sa cappe ;
Du cuir de son lit ;
De sainte Marie l'Égyptienne ;
De sainte Pétronille ;
Le bras de sainte Reine ;
Des cheveux de sainte Brigitte ;
Des cheveux de sainte Marguerite ;
Des cheveux de sainte Aldegonde ;
De sa ceinture, de sa tunique et de son cilice ;
De sainte Radegonde ;
De sainte Félicité ;
De la mamelle de sainte Agathe ;
Du sang de sainte Cécile ;

De sancto Flotio;
De sancto Eraclio;
De sanctâ Euphrosinâ et Or-
dianellâ et Sardamillâ;
Brachium sancti Antidii;
De sancto Paulo heremitâ.

Est nihilominus in ecclesiâ sancti Vedasti crux auro, argento et lapidibus insignis quæ propter Dominici ligni portionem, crux Domini dicitur...

Item tres aliæ Cruces, quarum unam quæ est de auro et lapidibus dicitur fecisse sanctus Eligius.

Calices duo de auro et lapidibus quos dedit Carolus rex. Corona ipsius gemmis illustrata. Tabula ipsius de auro et lapidibus ante majus altare.

Item alia corona. Crucifixus argenteus. Tabula argentea supra altare sanctæ Trinitatis. Tabula argentea antè altare sancti Remigii.

Textus Evangeliorum aurei vel argentei sex. Horum tres et duo pallia aurea et facisterculum aureum et quinque stolas aureas, cum manipulis dedit Ermetrudis uxor Caroli. Item aliæ tres stolæ aureæ cum manipulis.

Calices	xiiij	Privatis Festis	iij
Turibula	iij	Ad majorem et matuti-	
Acerræ	ij	nalem et privatas missas	x
Bacini	ij	Candelabra	iiij
Ampullæ	ij	Urceolus	i
Dalmaticæ	viiij	Tunicæ subdiaconi, Cam-	
Subdiaconi	xj	bucæ idem	xi
Pastorales Baculi	vij	Cappæ, Facistercula tria, pal-	
Casulæ in præcipuis	vij	lia et duo offertoria, vexilla	
In sub præcipuis	v	opere plumario facta...	

Et ut omnia compleamus, multa quidem et alia sunt ibi sanctorum pignora quæ in libro vitæ scripta solius Dei scientia comprehendit; ornamenta quoque plurima, in ciboriis, coronis, libris,

De saint Flotius ;
De saint Eraclius ;
Des saintes Euphrosine, Ordia- nella et Sardamilla ;
Le bras de saint Antidius ;
De saint Paul, ermite.

En outre, il y a dans l'église de saint Vaast, une croix remarquable d'or, d'argent et de pierres précieuses, qui, renfermant une portion de la vraie croix, est pour cela appelée Croix du Seigneur. — De plus, il y a trois autres croix, dont l'une d'or et de pierreries, est, dit-on, l'œuvre de saint Eloi. — Deux calices d'or et de pierreries donnés par le roi Charles. — La couronne de ce prince, ornée de pierres précieuses. — Sa table d'or et de pierreries est devant le maître-autel. — De plus, une autre couronne, un crucifix d'argent, une table d'argent au-dessus de l'autel de la sainte Trinité. — Une table d'argent devant l'autel de saint Remi.

Six textes des évangiles en or ou en argent. — Trois d'entre eux, ainsi que deux palles et un mouchoir en or, et cinq étoles d'or avec leurs manipules, ont été donnés par Ermétrude, épouse de Charles. — De plus, trois autres étoles d'or avec leurs manipules.

Des calices	xiiii	Pour la grande messe, la messe du matin et les messes privées	x
Encensoirs	iii		
Navettes	ii		
Bassins	ii	Chandeliers	iiii
Ampoules	ii	Burette	i
Dalmatiques	viiii	Tuniques de sous-diacres et crosses	xi
Tuniques de sous-diacre	xi		
Bâtons pastoraux	vii	Des chapes, 5 mouchoirs, des palles et 2 écharpes ou offertoires, des bannières arrangées en ouvrage de plumes.	
Châsubles, les principales	vii		
D'autres moins belles	v		
Pour les fêtes privées	iii		

Et pour tout finir, il y a encore ici beaucoup de reliques de saints qui sont écrites au livre de vie et que la science de Dieu seul connaît ; beaucoup d'ornements tels que ciboires, couronnes,

crucibus, candelabris, cortinis, tapetibus, quibus ad honorem Dei et sanctorum ejus, locus est insignis. Qui etiam operis Dei assiduitate et religione, prœdiis et possessionibus, claustri et officinarum decore, hospitum et pauperum susceptione, et totius charitatis plenitudine, adeo insignis habetur, ut inter cæteras, immo præ omnibus ecclesiis Flandriæ, hæc ecclesia divitiis et nobilitate præcellere certissime sciatur.

Sed de his hac tenuus. Porro de capite Beati Jacobi apostoli, qualiter in nostram ecclesiam venerit, et quid de eo in diebus nostris actum sit; sicut audivimus et vidimus, ad posterorum notitiam historiæ texamus veritatem.

livres, croix, chandeliers, courtines et tapis, dont le nombre pour l'honneur de Dieu et des saints, rend ce lieu remarquable. — Mais surtout l'assiduité et la piété pour les œuvres de Dieu, les revenus et les biens, la beauté du cloître et des celliers, l'accueil fait aux pauvres et aux étrangers, et enfin la plénitude de la charité, donnent à ce monastère tant de renommée, que, parmi les autres, bien plus, au-dessus de toutes les autres églises de Flandre, on n'ignore pas que son église est certainement la première pour la grandeur et les richesses.

Mais c'est assez sur ce sujet. Maintenant racontons l'histoire du chef du bienheureux apôtre Jacques, et disons à ceux qui seront après nous, comment il est venu dans notre église et ce qui est même arrivé de nos jours, ainsi que nous l'avons appris et que nous l'avons vu nous-même.

II

HISTOIRE DU CHEF DE SAINT JACQUES LE MAJEUR, RELIQUE INSIGNE CONSERVÉE DANS L'ÉGLISE CATHÉDRALE D'ARRAS, AVEC EXPLICATION D'UNE PEINTURE MURALE SUR LE MÊME SUJET, CONSERVÉE DANS L'ÉGLISE DE SAINT-PIERRE D'AIRE-SUR-LA-LYS.

OMME on vient de le voir, l'histoire du Chef de saint Jacques le Majeur a été écrite au XIIe siècle, à l'époque même des événements principaux de cette histoire, par ce même religieux, Guimann ou Wimann, témoin oculaire et parfois acteur dans ces événements. Nous ne saurions mieux faire que de reproduire ici, en le traduisant librement, le récit très-animé, très-coloré du fervent religieux.

Donnons d'abord quelques notions générales sur la relique et son histoire jusqu'au XIIe siècle.

Il y a parmi les apôtres de N. S. Jésus-Christ deux apôtres qui portent le nom de Jacques : l'un, fils d'Alphée, proche parent du Seigneur, fut depuis évêque de Jérusalem et porta le nom de saint Jacques le Mineur; l'autre, fils de Zébédée, et frère de l'évangéliste saint Jean, est appelé le Majeur ou l'aîné, à cause de sa priorité sur l'autre dans l'ordre de leur vocation à l'apostolat. C'est de ce second saint, le premier et le Majeur dans l'ordre des temps, que nous avons à nous occuper ici. Nous suivrons d'abord

la savante dissertation que les Bollandistes ont publiée sur saint Jacques le Majeur dans le sixième volume des *Acta Sanctorum* du mois de juillet ; quant à l'histoire de la relique insigne de ce grand Apôtre, nous la reproduirons d'après le récit contemporain des événements, contenu dans le manuscrit dont nous avons parlé.

Saint Matthieu nous dit positivement quel fut le père de saint Jacques, lorsqu'il nous raconte la vocation de cet apôtre par le Sauveur : « Jésus s'avançant plus loin vit deux autres frères, Jacques, fils de Zébédée, et Jean son frère, dans une barque, avec Zébédée, leur père, occupés à réparer leurs filets, et il les appela (1). » Origène, en rapprochant divers textes de saint Matthieu et saint Marc, croit devoir conclure que la mère de saint Jacques et de saint Jean était Salomé, et cette conclusion paraît être fort légitime (2). D'après Théodoret, qui semble préférable en ce point à certaines traditions relativement modernes, ces deux apôtres, aussi bien qu'André, Pierre et Philippe, étaient nés à Beth-Saïda, près de la mer de Galilée.

Saint Jacques le Majeur reçut de Notre-Seigneur des marques nombreuses d'une confiance et d'une tendresse toutes particulières.

Il était là, quand Jésus guérit de la fièvre la belle-mère de saint Pierre, et quand il ressuscita la fille de Jaïr ; il fut un des trois témoins de la glorieuse transfiguration du Sauveur sur le mont Thabor. A cause de leur zèle extraordinaire et de la grandeur de leur amour, Jésus donna à saint Jacques et à saint Jean un nom spécial, nom d'un symbolisme expressif et tout oriental : il les appela *Boanerges*, enfants de tonnerres, pour désigner, nous disent les Pères, la force, l'étendue, l'éclat de leurs prédications futures. En effet, lorsque, dans son Apocalypse,

(1) Matth., cap. 21, v. 4.
(2) Voir les textes rapprochés dans les Bollandistes, au volume cité plus haut.

saint Jean veut peindre d'avance l'éclat et la vive force de la prédication évangélique, il nous dit, en employant le style figuré des Prophètes : « Du trône de Dieu sortaient des foudres, des voix, des tonnerres... (1) ; l'ange prit l'encensoir, le remplit du feu de l'autel, le jeta sur la terre, et il y eut des foudres, des voix, des tonnerres.... (2) ; plus loin (3), ce sont les sept tonnerres qui font entendre leurs voix ; ailleurs encore sont des figures analogues, et toujours dans ces endroits, d'après les interprètes autorisés de l'Écriture, les Pères de l'Église, l'Apôtre a désigné la brillante et efficace prédication de l'Évangile. Les deux frères, ainsi appelés enfants de tonnerres, étaient donc des hommes ardents, des Apôtres pleins de zèle et de ferveur.

Jacques et Jean eurent même d'abord un zèle trop humain et comprirent fort mal l'esprit de Jésus-Christ. Ils voulaient faire descendre le feu du ciel sur les habitants de Samarie, et ils méritèrent d'être repris par le Seigneur : « Vous ne savez pas à quel esprit vous appartenez. Le Fils de l'Homme est venu sauver les âmes et non point les perdre (4). » Ils eurent aussi d'abord une ambition toute humaine, et ils suggérèrent à leur mère cette démarche qu'elle fit auprès de Jésus pour lui demander qu'ils fussent l'un et l'autre ses deux premiers ministres dans son royaume (5). C'est alors que Jésus-Christ leur fit une leçon profonde sur l'humilité, comme il leur en avait fait une autre sur la douceur, et ils comprirent enfin le véritable caractère de la loi qu'ils devaient annoncer plus tard aux hommes.

Après avoir reçu le Saint-Esprit au jour de la Pentecôte, les Apôtres se dispersèrent en se partageant le monde à conquérir.

(1) Apoc. iv, 5.
(2) Apoc. viii, 5.
(3) Apoc. x, 3.
(4) S. Luc, cap. 9, à v. 54.
(5) S. Marc, cap. 10, v. 35 S. Matth. cap. 20, v. 20.

L'Église a conservé la mémoire de cet événement par une fête qu'elle permet à plusieurs ordres de célébrer le quinzième jour de juillet, sous le titre de *Divisio SS. Apostolorum.* Saint Jacques le Majeur eut en partage l'Espagne, qu'il évangélisa, après avoir, en passant, jeté la semence de la vérité en divers pays, notamment sans doute dans l'Italie du nord et peut-être dans le midi des Gaules (1). Il y fonda les bases d'une chrétienté dans laquelle plus tard saint Pierre put choisir et établir les sept évêques qui continuèrent l'œuvre de notre saint. De retour à Jérusalem il fut, à cause de son zèle et de la liberté avec laquelle il prêchait le règne de Dieu, particulièrement remarqué par le roi Hérode, et c'est l'auteur inspiré qui nous raconte le martyre de saint Jacques le Majeur, quand il nous dit, au douzième chapitre des Actes des Apôtres : « Dans ce même temps (sous le règne de Claude), le roi Hérode se mit à en affliger plusieurs dans l'Église. Il fit frapper par le glaive Jacques, frère de Jean. »

Saint Jacques fut donc le premier des martyrs du collége apostolique ; il était jeune encore et souffrit la mort pour la foi de Jésus-Christ, l'an 43 ou 44 de l'ère chrétienne, dix ans seulement après l'ascension du Sauveur.

La tradition nous rapporte qu'il convertit son dénonciateur lui-même en allant au supplice, et que son corps, pieusement recueilli par les fidèles, fut en secret confié à un vaisseau qui le transporta en Espagne, à l'endroit même où il avait surtout prêché l'Évangile. On l'y ensevelit dans un tombeau de marbre où il fut honoré, surtout après les persécutions, et cet endroit fut peu à peu appelé du nom même de l'apôtre : Saint-Jacques (-en-Gallice), ou Compostelle, abrégé de S. *Jacobus Apostolus*. On peut consulter, sur toute cette partie générale de la vie, du martyre et des reliques de saint Jacques, le tome sixième de juillet

(1) Voir la longue et savante dissertation des Bollandistes sur la prédication de saint Jacques en Espagne, tome sixième de juillet, pages 69-114.

des Bollandistes, qui ont consacré près de deux cents colonnes in-folio à l'examen de cette importante question.

Les mêmes auteurs, d'accord avec nos traditions locales, nous disent que plus tard, très-probablement sous Charles le Chauve, le chef de saint Jacques le Majeur fut détaché du reste du corps vénéré et donné à un roi de France, qui à son tour, en fit don à l'abbaye royale de Saint-Vaast d'Arras. C'est ici que commence à proprement parler le sujet que nous allons traiter dans cette notice, et c'est la raison pour laquelle nous nous sommes contenté de donner en abrégé ce qui n'est point particulier au pays que nous habitons.

Les Bollandistes et en général ceux qui ont parlé du chef de saint Jacques, tels que Raissius et le P. Malbrancq, se sont appuyés sur le récit qu'a fait des événements qui s'opérèrent au moyen-âge autour de ce chef, l'auteur contemporain et témoin oculaire dont nous avons parlé, le moine de Saint-Vaast, Guimannus ou Wimann. C'est ce récit que nous allons maintenant donner, en y joignant, comme illustration et objet d'étude historique et liturgique, le dessin très-exact d'une peinture murale qui reproduit ces faits intéressants et que l'on voit encore aujourd'hui dans la belle église de Saint-Pierre, au mur du fond de la chapelle de Saint-Jacques, à Aire-sur-la-Lys.

Ce récit commence au moment le plus dramatique de l'histoire du chef de saint Jacques, au moment où ce chef, d'abord enlevé de Saint-Vaast et transporté à Berclau, puis enlevé de nouveau et transporté à Aire, est enfin solennellement et définitivement rendu à l'église où il est encore. Il nous sera facile après cela, de comprendre les diverses scènes de la peinture murale dont nous avons le dessin sous les yeux.

« Réjouissons-nous, frères bien-aimés, s'écrie le bon et digne religieux, réjouissons-nous dans le Seigneur et soyons tous remplis d'une joie spirituelle : sa main puissante a éloigné de nos cœurs les noirs nuages ; sa bonté a rasséréné nos regards ; le

chef de saint Jacques, frère de Jean l'évangéliste, ce trésor si regrettable et si regretté que depuis longtemps on nous avait enlevé, il vient de nous être rendu avec bien plus de gloire et de bonheur que nous ne pouvions l'espérer. Vous m'ordonnez de vous entretenir de la découverte, de l'enlèvement et de la relation de cette tête sacrée ; vous voulez que par mon faible ministère la postérité apprenne un jour, dans cette même église de Saint-Vaast, ce qui s'y est passé sous nos yeux ; il faut pour cela reprendre les choses de plus haut et dire quelque chose du mérite et de l'excellence d'un aussi grand Apôtre. »

Wimann raconte ici d'une manière rapide la vie de saint Jacques le Majeur et l'histoire de ses reliques, toutes choses que nous savons déjà, puis il commence le récit spécial dont nous avons à nous occuper maintenant.

Le témoignage unanime de nos prédécesseurs nous apprend que les rois des Français ont toujours eu l'un après l'autre pour ce lieu, une tendresse pleine de dévouement, qu'ils l'ont enrichi de faveurs royales, de beaucoup de possessions et de priviléges, et qu'ils y ont placé des reliques des douze Apôtres, de deux des saints Innocents et de beaucoup d'autres saints qu'ils avaient pu recueillir de tous côtés. C'est de leur trésor et de leur magnifique libéralité que ces grands princes tirèrent aussi, pour nous en faire don, ce noble chef, plus précieux que l'or et la topaze, que les soins respectueux de nos prédécesseurs placèrent dans les endroits les plus secrets et les plus reculés des trésors de l'église de Saint-Vaast. C'est là que, pendant une longue période d'années, il fut honoré grandement, et par les services des moines et par la dévotion des peuples, jusqu'aux temps du seigneur abbé Ledwin (1), d'heureuse mémoire.

Ce vénérable personnage avait une des premières positions de

(1) Leduin ou Liedvin fut abbé de Saint-Vaast depuis 1020 ou environ, jusqu'à 1041. (*Cf. Gall. Christiana, t. 3, cum Necrolog. S. Vedast.*) Manuscrit de l'évêché d'Arras.

la Flandre, et par la renommée et par la puissance. Il quitta cependant le baudrier de la milice et se courba dans l'église de Saint-Vaast sous le joug doux et sous le fardeau léger du Christ. Bientôt même, il arriva à une si grande perfection de la vie religieuse des moines, que le mérite de sa sainte vie le porta au faîte de la dignité pastorale. Tout allait donc au comble de ses vœux, l'église de Saint-Vaast prenait de jour en jour des accroissements étonnants, tout affluait vers elle avec une abondance incroyable, tout était prospère sous son administration.

Un jour, il lui vint à l'esprit de fonder dans une terre qui était de son alleu et qui avait nom Berclau, une celle, une habitation de moines, afin de perpétuer la mémoire de son nom et d'obtenir soulagement pour son âme. Il construisit donc dans cet alleu, une église en l'honneur du Sauveur, l'érigea en celle, et, par un certain abus de pouvoir, entrant avec quelques religieux dans la trésorerie de Saint-Vaast, il tira de l'endroit le plus caché et le plus secret, le chef de saint Jacques, l'emporta pour le faire servir à la consécration de la susdite église et le déposa dans l'autel. Cependant il fit toutes ces choses en cachette et à l'insu du chapître, car, sur un pareil sujet, il n'aurait jamais osé en public ouvrir la bouche pour faire la plus petite proposition.

Mais la chose ne put toujours demeurer cachée; avec le temps elle s'ébruita. On sut que l'église de Berclau possédait le chef de saint Jacques, et que c'était dans l'autel qu'avait été déposé ce trésor; au reste, il était facile de voir que beaucoup des habitants du voisinage de cette église venaient y célébrer en l'honneur de l'Apôtre, des vigiles solennelles et y apporter de pieuses offrandes.

Il y avait environ cent quarante ans que l'on parlait de ce fait, lorsque, de notre temps même, le vénérable Martin, abbé de Saint-Vaast (1), homme religieux et zélé pour les œuvres de Dieu,

(1) Martin, premier du nom, fut, d'après le nécrologe manuscrit de Saint-Vaast, abbé pendant vingt-six ans, depuis 1155 jusqu'en 1181.

prit la résolution de faire rendre aux lieux d'où on l'avait tiré, ce saint et vénéré trésor. Il voulait ainsi faciliter les moyens de salut à un grand nombre et replacer dans une cité célèbre et une noble église, une relique insigne qu'entoureraient d'honneurs convenables, et la dévotion de ses enfants spirituels, et le zèle empressé des populations.

Aussi, après avoir choisi un jour opportun et invité à cet effet l'évêque d'Arras, André (1), accompagné d'une grande affluence de religieux et d'ecclésiastiques, il alla visiter l'autel de l'église de Berclau, y cherchant ce précieux et saint trésor. Mais cette première fois son attente fut trompée aussi bien que celle de tous les assistants. On eut beau chercher le chef de saint Jacques, on ne le trouva pas. Une grande question se présentait alors. D'une part, il était certain qu'il devait être dans cet autel, l'autorité des anciens l'attestait hautement; d'autre part, il fallait admettre un intolérable sacrilége, si jamais quelqu'un avait eu la présomption et l'audace de l'enlever de là avec l'intention de le voler. Tous étaient dans l'étonnement et la douleur, lorsqu'on entendit un moine, élevé à Berclau dès son enfance, se vanter à demi-voix qu'il savait, lui, à quoi s'en tenir. L'abbé le fait venir, le presse et le force de dire tout haut ce qu'il avait dit jusqu'alors en secret; enfin il obtient de lui la promesse que tel jour il découvrirait le chef et le remettrait à l'abbé. Ce jour donc, l'abbé revint avec une nombreuse assistance, ainsi qu'avec l'évêque, invité de nouveau, et tous étant ainsi accourus en grand nombre à ce spectacle mystérieux, le moine demanda qu'on restât un peu de temps en dehors de l'église et il s'y enferma seul, sous prétexte de chercher plus facilement par tout l'intérieur de l'église, l'endroit où était le chef. Cependant il tardait assez de temps, et les hommes sages qui accompagnaient l'abbé, soupçonnant quelque ruse et n'écoutant que l'impatience de leur dévotion, pénétrèrent tout-à-coup

(1) André, de Paris, premier du nom, fut évêque d'Arras de 1161 à 1173.

dans l'édifice par des entrées secrètes, et ils trouvèrent le moine ayant en main ces grandes reliques et travaillant à les cacher dans la terre. Ils les lui arrachent aussitôt, annoncent d'une voix joyeuse et éclatante qu'ils ont trouvé le trésor, on brise les serrures et autres obstacles, on se précipite dans l'église, et le peuple se livre à tous les élans de sa joie.

On sut depuis que ce misérable moine, passant selon l'usage, la nuit dans l'église, avait, à l'aide de lumières qui souvent furent vues dans les environs de l'autel, découvert l'endroit même où reposait le saint dépôt, et que, dans l'intention d'aller le vendre en terre étrangère et dans quelque église lointaine, il l'avait, depuis quelques années, enlevé de l'autel, mais la miséricorde de Dieu ne permit pas la réussite de ce détestable projet; elle veillait sur sa gloire, sur l'honneur du saint, sur le salut de toute la patrie.

Cependant, au comble de ses vœux et rempli d'une sainte allégresse, le vénérable abbé se disposait à partir en emportant, avec les honneurs convenables, le chef qui venait d'être retrouvé. Mais voici que rassemblés dans une même pensée, les grands et le peuple, en une multitude immense, se mettent à s'opposer à ce départ et à vouloir l'empêcher. Ils disent que jamais on ne doit transporter en un autre lieu un dépôt aussi saint, mais qu'il doit demeurer et être honoré à jamais là même où il avait plû à la grâce de Dieu de le révéler. Et cette dispute s'échauffa au point qu'on en était venu à se servir d'épées et de bâtons; et c'était chose misérable à voir, que, des deux côtés, on combattait pour le désir de conserver la tête du saint Apôtre, et dans les deux partis, la foi et l'ardente piété avaient mis les armes aux mains des combattants. Le mal allait en s'aggravant de plus en plus et l'on pouvait appréhender les plus grandes extrémités, lorsque l'homme sage, se conduisant par des motifs élevés et cédant pour le moment aux circonstances, se rendit avec les siens au château de Lens, et persuada à Roger *dapifer* de Flandre, qui alors se trouvait à Lens pour les affaires du comte, de venir lui donner

l'aide de sa main puissante pour terrifier le peuple et apaiser ainsi sa fureur. Ce personnage, homme plein de prudence et d'un grand nom, ayant appris ce qui venait d'arriver et contemplé la sainte relique, se livra à de grands transports de joie, et comme ses prédécesseurs avaient beaucoup donné à l'église de Berclau, il se mit à seconder les demandes du peuple et à prier ardemment l'abbé de se laisser fléchir et de consentir à ce qu'il demandait. Cependant, quand il eut senti que l'intention du seigneur abbé était immuable, ne voulant pas et ne pouvant pas aller contre la volonté de son seigneur, dont il était homme-lige, il prit dans ses mains la relique sainte, apaisa le tumulte du peuple et la transporta avec honneur et respect en dehors de l'église.

Quand nous sortîmes de Berclau, continue le pieux narrateur, témoin oculaire de ces faits si dramatiques et si émouvants, nous fûmes poursuivis par une foule incroyable de peuples qui étaient accourus des villages et des châteaux. Nous célébrâmes les vigiles de la première nuit dans une campagne de Saint-Vaast qui s'appelle Thyluz (Thélus), et le lendemain, comme nous allions entrer dans Arras, le seigneur abbé nous ordonna de déposer la sainte relique dans l'église de Saint-Michel, située près de la porte orientale qui porte le nom du même archange. Il agissait ainsi parce qu'il voulait réunir les religieux et les hommes honorables de la ville, afin de venir dans une procession générale et solennelle, chercher les reliques vénérées et les réintroduire dans l'église de Saint-Vaast avec tout le respect et les honneurs auxquels elles avaient droit.

De tous côtés donc, les envoyés et les lettres parcouraient les chemins, préparant et activant cette grande solennité, lorsque Philippe, qui, avec son père Thierry, avait la domination sur la Flandre et le Vermandois, entendit parler de tout ce qui se passait. Il prête l'oreille aux avis de ses conseillers, monte à cheval, sort de Bergues, voyage toute la nuit et arrive à Arras le lendemain matin. Il dissimule adroitement son dessein et se rend à l'église de Saint-Michel pour visiter et vénérer le sacré dépôt.

Quand il l'eut bien vu, respectueusement vénéré et dévotement baisé : « Ce chef est à moi, dit-il, on l'a trouvé sur ma terre, c'est à moi d'en disposer comme je le jugerai bon. » Le seigneur abbé et plusieurs personnes du chapitre qui étaient là présents, lui résistèrent en face et lui interdirent avec force et constance d'être assez téméraire pour oser commettre un si grand forfait. Mais lui, tout perverti par les mauvais conseils et ne daignant même pas écouter les paroles qui lui étaient adressées, fit apposer son sceau et organisa une garde en son nom auprès du saint chef, puis il s'en alla dîner dans sa demeure princière située dans le château de Saint-Vaast, devant les portes de l'église. Les anciens du chapitre l'y suivirent, le suppliant de ne point ainsi dépouiller de sa dignité et de ses priviléges, une noble église, de ne point molester au détriment de sa liberté celle qui n'était soumise qu'au seigneur pape, et non à un autre. Ils lui représentèrent qu'il était le prince des peuples et non pas le prince des prêtres, qu'il devait redouter le jugement de Dieu, que c'était une injustice et une chose inouïe de voir la puissance séculière, usurper insolemment les choses qui sont du droit ecclésiastique; mais toutes ces bonnes et solides raisons qui furent présentées par les religieux avec beaucoup de force et de courage, le cœur endurci du prince les rejeta avec colère; ni prières instantes, ni arguments pleins d'énergie ne purent parvenir à le fléchir.

En ce moment, l'église de Saint-Vaast retentissait de pleurs et de gémissements; partout éclataient la douleur et les accents de la souffrance; la colère, l'indignation se faisaient jour; tous se lamentaient en se voyant enlever un gage aussi certain de la faveur divine, en voyant l'église de Saint-Vaast descendre du haut rang de sa noblesse et précipitée dans une misérable ruine et un opprobre éternel. Et, comme dans un péril aussi imminent, ce n'était plus le moment de se consulter avec lenteur et recueillement, tout-à-coup, ne demandant ces conseils qu'à la confusion et aux extrémités où on se trouvait, ils prennent le parti de résister

et de défendre avec persévérance, la liberté de l'église, leur Mère. Bientôt ils se réunissent jeunes et vieux, tous, comme des hommes vaillants et pénétrés de l'idée de leur dignité, ils se précipitent hors du cloître, traversent la ville d'un pas rapide, vont occuper l'église de Saint-Michel et entourent l'autel majeur où le chef du saint reposait sur la pierre, avec le sceau dont il a été question, devant l'image de la bienheureuse Mère de Dieu.

Cependant, de la porte de Saint-Michel comme d'une sorte de ruche immense, s'élèvent et sortent à chaque instant d'énormes essaims de citoyens; leur nombre est si grand qu'on dirait les flots de la mer, et la verdure des champs a disparu sous leurs pas. C'était chose bien triste à voir, car tous étaient gémissants et dans les larmes, mais personne, tant le comte inspirait de frayeur, n'osait espérer de secours. Quand on eut dit au comte, dans sa cour, cette résolution des moines, et ce que déjà ils avaient fait, le tyran frémit; plein de colère, il se lève de table, entouré d'une troupe de soldats, et, avec grand bruit, il court à l'église de Saint-Michel avec l'impétuosité de l'aigle qui se précipite sur sa proie. Là, il se dépouille de sa chlamyde, prend un bâton, frappe à droite et à gauche ceux qu'il rencontre sur son passage, enlève par la force, de la table même du corps du Seigneur, la tête vénérable de son Apôtre, se remet immédiatement en route et l'emporte à Aire.

Ceci se passait un jour de vendredi, le douzième des calendes de juin, le lendemain de l'ascension du Sauveur, l'an du Verbe incarné 1166, environ à la septième heure du jour (vers une heure après-midi),

On perdit en cette circonstance quelques reliques de saints martyrs qui se trouvaient là appendues en l'honneur du bienheureux Apôtre, et qui, secouées de leur support pendant l'enlèvement violent et tumultueux, ne purent jamais être retrouvées.

Tous les moines pleuraient, toute la ville était tourmentée à la vue d'une injustice aussi énorme. Le seigneur abbé se met aussitôt

à la poursuite du comte; il entre dans Aire après lui, et là, devant l'un et l'autre comtes et en présence de leur cour, il se plaint hautement du rapt de cet objet sacré, de la violation de l'église, de la perte de sa liberté, mais il ne trouve aucune trace d'émotion et de repentir. Alors il se rend à Térouanne, va trouver Milon, l'évêque des Morins, et là, par l'autorité apostolique, il lui défend de procéder à la bénédiction que cet évêque devait donner à l'église d'Aire. Les chanoines d'Aire étaient venus trouver leur prélat, ils prient, ils supplient l'abbé de ne point en agir ainsi. L'abbé tenant ferme, ils le quittent pour recourir au comte, se plaignent à lui de l'abbé de Saint-Vaast et disent qu'il est cause que leur église ne sera pas consacrée. La colère du prince s'allume; hors de lui, il vole à Térouanne, prie, supplie l'évêque de passer outre et de procéder à la cérémonie de la bénédiction. Mais l'évêque craignait et respectait le siège apostolique; il refuse d'obtempérer aux désirs du comte, et celui-ci retourne à Aire, après avoir dit, entre autres paroles menaçantes, qu'il porterait la sainte tête ailleurs. L'évêque rappela alors l'abbé, qui n'était pas encore bien loin, il alla avec lui à Aire et l'aida dans ses démarches auprès des deux comtes. Eux cependant demeurant obstinés, des ecclésiastiques se présentent et donnent à l'abbé beaucoup de bonnes et valables raisons, lui montrant qu'il ne devait pas empêcher l'œuvre de Dieu ni se venger sur eux de la sauvagerie du comte, que son obstination n'était pas leur fait à eux, qu'ils avaient reçu malgré eux le dépôt sacré et qu'ils n'étaient pour rien, ni dans les conseils ni dans les œuvres du comte. Ils insistèrent tant, que l'abbé, après avoir pris l'avis de son conseil et ne voulant pas contrister des enfants de Dieu, laissa l'évêque de Térouanne faire la bénédiction. Il craignait surtout que le comte n'allât en s'empirant encore et ne transportât dans des églises plus lointaines notre sainte relique, pour laquelle il n'y aurait plus alors aucun espoir.

Depuis ce jour donc on garda le chef de saint Jacques à Aire,

dans l'église de Saint-Pierre. Le comte lui-même se réserva le droit de tenir la clef de la châsse et ne la confia à aucun autre.

Or, des prières s'élevaient sans relâche de notre église vers Dieu, demandant à Dieu de nous le rendre et de ne pas laisser notre ville privée pour toujours d'un si grand gage de faveur. Les chanoines d'Aire, de leur côté, instituaient une fête solennelle en l'honneur du bienheureux Apôtre, et de toute la Flandre on accourait avec ferveur en pèlerinage auprès du chef vénéré. Sûrement celui sans la permission de qui rien ne se fait avait laissé disposer ainsi toutes choses pour que ce trésor longtemps caché parût avec éclat aux yeux de tous, et que toutes les nations de la terre apprissent ainsi de toutes parts ces événements.

Ici le pieux narrateur nous dit que le récit de ces événements se répandit en effet en tous lieux, que partout on parlait de ces excès énormes de pouvoir, et dans la cabane des pauvres et dans le palais des rois. De tous les côtés à la fois le comte recevait des conseils et des messages ; les lettres apostoliques venaient le troubler dans sa fausse paix ; la justice de Dieu se manifestait par des prodiges menaçants et par des revers qu'avaient essuyés ses armes ; et pourtant il ne voulait point se résoudre à rendre le saint chef, et en même temps il n'osait plus le garder. Il eut recours alors à un expédient assez singulier. Hugues, abbé de Saint-Amand, vint un jour à l'abbaye de Saint-Vaast, envoyé par le comte, et proposa l'échange de ce chef contre beaucoup de terres et de différents biens.

Quand on fit cette proposition en Chapitre, continue Guimann, on se mit à rire de cette folie et tous eurent horreur d'un tel marché. On dit qu'on ne devait pas vendre un sanctuaire aussi précieux et que les abondantes richesses de Saint-Vaast ne devaient jamais être souillées par un lucre honteux ou le désir infâme du gain. Voici la lettre par laquelle nous fîmes réponse au comte en cette occasion :

A PHILIPPE, COMTE DE FLANDRE, ILLUSTRE ET MAGNIFIQUE,

Martin, serviteur indigne de l'église de Saint-Vaast, et tout le Chapitre souhaitent qu'il fasse de dignes fruits de pénitence.

Vous nous avez envoyé d'auprès de vous le vénérable abbé de Saint-Amand et quelques-uns des grands de votre conseil, demander de votre part que nous supportions avec patience l'injure que vous avez faite à Dieu et à notre église, et de ne faire à ce sujet aucune plainte, soit à la cour du seigneur Pape, soit à celle du seigneur archevêque ; en outre, vous nous demandez de vous céder ce que vous avez pris à notre église, non pas tant par l'impulsion de la droite raison que par la violence et l'abus du pouvoir. Quant à l'injure, vous savez assez avec quelle patience nous l'avons supportée; vous savez en effet que, sans avoir recours aux censures ecclésiastiques, nous avons tout attendu de votre bonté et de votre clémence. Maintenant encore, quoique nos cœurs soient accablés de tristesse à ce sujet, nous continuerons d'attendre que votre noblesse revienne un jour à de meilleurs sentiments, et de plus nous prierons Dieu qu'il vous ramène sain et sauf de l'expédition que vous allez entreprendre, avec triomphe et gloire, après avoir humilié vos ennemis, et nous lui demanderons que, pour l'honneur de la sainte Église, il vous donne un cœur pénitent. Quant à ce trésor, il n'est pas en notre pouvoir de vous le céder, la magnifique libéralité des rois l'ayant donné à Dieu et à saint Vaast. Si donc vous jugiez bon de donner ces reliques à une autre église, ou de vous en servir pour en enrichir une église, sous apparence de religion, sachez, de science certaine et sans aucun doute, que jamais, à aucune condition, il n'y aura de paix entre nous et vous, ni entre nous et l'église qui, contrairement aux lois de Dieu, viendrait à les détenir. — Que l'esprit de conseil soit avec vous!

Comme enfin aucune espèce d'accord ne pouvait se faire entre

nous et le comte, Henri, archevêque de Reims (1), et frère de l'illustre roi de France Louis, Eustache, grand-maître des frères chevaliers du temple, et beaucoup de prudents personnages, tant séculiers qu'ecclésiastiques, et qu'il serait trop long de nommer, donnèrent au comte des conseils salutaires, afin de l'empêcher de paraître ainsi combattre contre la sainte Église; d'autre part, les lettres apostoliques venaient faire retentir la foudre aux oreilles du Prince.

C'est ainsi que le seigneur pape Alexandre, d'heureuse mémoire, ayant appris cet enlèvement du chef sacré, prit beaucoup de peine pour tâcher de le faire restituer à son église. Il écrivit à ce sujet, tantôt au susdit archevêque, tantôt à l'église d'Aire, tantôt au comte lui-même, essayant, par les caresses et par les menaces, de briser l'obstination de ce jeune homme. Ainsi arriva-t-il que, fatigué des avis et des reproches de tant et de si grands personnages, voyant qu'il n'y avait plus d'espoir, et après avoir longtemps hésité, c'est-à-dire six ans après l'acte de l'enlèvement, et son père étant mort, le comte prit enfin envers nous des sentiments plus convenables. Il courba enfin la tête, quoique bien tard, devant Dieu et devant Saint-Vaast, et il dit publiquement que cette grande relique ne pouvait être nulle part plus décemment placée que dans l'église de Saint-Vaast, qui l'emportait sur toutes les autres en richesses et en élévation. A cette parole sortie de la bouche du comte, on demanda à grands cris que le chef nous fût rendu, et on ne cessa plus de réclamer jusqu'à ce que, à un jour fixé d'avance, le comte vint à Aire, et entrant avec les religieux dans l'église de Saint-Pierre, remit au seigneur abbé qui y était accouru avec les siens, la relique sainte, non sans de grandes marques de dévotion.

Les chanoines pleuraient, les peuples, à travers la ville d'Aire,

(1) Henri *le Grand*, fils de Philippe Ier et frère de Louis VII, d'abord évêque de Beauvais, puis archevêque de Reims, de 1162 à 1175.

étaient dans un trouble et une confusion extrêmes, et si la puissance du prince et l'autorité des barons qui étaient là en grand nombre ne s'y étaient opposées, ils auraient eu peine à ne pas employer la force pour retenir chez eux la relique sainte.

La tête vénérable fut donc rapportée à Arras et déposée d'abord dans l'église de Saint-Michel, où elle fut entourée des hommages et des veilles des moines, afin qu'elle pût être transférée avec les honneurs convenables de l'endroit même où elle avait été enlevée avec injustice et violence.

On appela les personnes recommandables de tout l'évêché et des environs; tous accoururent dans l'église de Saint-Vaast et attendirent l'arrivée du comte qui avait promis de s'y rendre le dimanche le plus proche, c'est-à-dire le jour de l'Octave de Saint-Etienne. Mais, empêché par de graves affaires et trompant l'attente de tous, il ne vint que le lendemain lundi. A ce sujet, les hommes les plus simples parmi le peuple disaient que Dieu l'avait réglé ainsi, voulant qu'un aussi grand Apôtre ne fît son entrée dans la ville que le jour de l'Octave de son frère, l'Évangéliste saint Jean, afin que le même jour devînt ainsi grand et célèbre par la mémoire de si grands frères. Ce jour, en effet, devint plus tard, tous les ans, un jour de grande et solennelle fête que le seigneur abbé institua dans notre église, à la prière du chapitre (1), pour rappeler la joie immense que cette relation procura à cette même église, joie plus grande que jamais aucune de celles dont les siècles passés nous aient conservé le souvenir.

En effet, lorsque le comte eut fait son entrée dans la ville, entouré de personnages illustres et de barons, lorsque, au milieu d'une foule immense de peuple, on eut organisé une procession composée des moines et de tout le clergé, tous les habitants de la ville, avec leurs chefs, étant présents, nous prîmes les saintes

(1) Nous trouvons encore cette fête dans le *Rituale Vedastinum*, de 1675, sous le titre de *Relatio S. Jacobi*; elle est au nombre des fêtes appelées *Duplicia in Cappis*.

reliques et nous les transportâmes dans l'église de Saint-Vaast, au milieu des transports inaltérables de joie, des accents de prières et de louanges à Dieu, des cris de triomphe et de reconnaissance, avec une dévotion pleine d'allégresse. Ceci eut lieu le troisième jour des nones de janvier.

A cette même heure, le comte vint au chapitre et y parla avec beaucoup d'humilité; il demanda en présence de tous l'absolution de son crime et l'assentiment bienveillant du chapitre pour qu'il pût posséder en paix une petite partie du chef qu'il avait retenue pour lui, après l'avoir fait scier et séparer du reste de la tête, en la présence et avec le consentement de l'abbé. Il ne nous fut pas bien difficile de pardonner au repentant et de faire immédiatement droit à une demande qui était juste. Alors, il nous remercia beaucoup, nous promit que dorénavant il serait toujours bien disposé envers l'église, et il sortit du chapitre, absous, rentré en grâce avec Dieu et avec la plénitude de notre amour.

Non, s'écrie le religieux en terminant, non, il n'est pas possible à l'esprit de se figurer, ni au discours de dire combien grande fut la joie dont nous fûmes comblés en ce beau jour. Puis il raconte les miracles qui furent opérés par la présence de cette grande relique et l'intercession puissante du célèbre Apôtre du Seigneur.

Nous venons de voir qu'une partie du chef de saint Jacques fut concédée au comte de Flandre qui la déposa dans l'église d'Aire; Guimann qualifie cette partie de l'épithète de *petite* : modicam partem; il parle là en Atrébate réellement partial et oublie un moment la *magis amica veritas* pour se rappeler trop bien l'*Amicus Plato*. Le fait est qu'Aire eut tous les os de la face, et que le crâne fut scié horizontalement à la hauteur des arcades sourcilières jusqu'au-dessus du conduit auditif, en suivant à peu près la suture pariéto-temporale, à trois centimètres au-dessus du conduit auditif. En d'autres termes, ainsi que nous l'avons pu constater de nos propres yeux et de nos mains (grâces à la faveur que nous fit Mgr. Parisis, évêque actuel d'Arras, de nous confier le

soin de procéder à la reconnaissance de ce chef vénéré et de le déposer dans la nouvelle châsse, ainsi que nous le dirons plus loin), il est clair que l'église d'Aire demeura en possession de toute la face à l'exception du front, et que la relique revint à Arras dans un état bien amoindri. Au reste, la peinture murale, que nous allons examiner maintenant et facilement comprendre, nous offre d'une manière très-claire ces deux parties de la relique représentées l'une et l'autre à peu près comme elles étaient réellement. Arras eut, de beaucoup, la meilleure part, mais Aire eut la face, et on ne peut pas appeler cela *pars modica*.

La peinture murale que nous avons maintenant sous les yeux offre plus d'un genre d'intérêt. C'est une page importante de l'histoire religieuse de nos contrées ; c'est aussi un curieux spécimen des costumes et des usages liturgiques du siècle, déjà reculé, où elle fut d'abord exécutée ; je dis *d'abord*, car elle a subi une restauration.

Cette peinture occupe toute l'ogive du fond de la chapelle de Saint-Jacques : elle est divisée en deux parties bien distinctes : celle du haut, qui est comme le titre et le frontispice de toute l'histoire, les quinze compartiments du bas, qui renferment cette histoire elle-même.

Dans la première on voit saint Jacques assis sur un trône, sous un baldaquin dont deux anges soutiennent les rideaux. Ces anges sont vêtus et accusent une époque assez ancienne. L'Apôtre est nimbé, il tient de la main gauche le bourdon et la gourde du pèlerin *de Saint-Jacques*, attribut bien connu ; de la droite il bénit. Ses pieds sont nus, comme il convient à un Apôtre : » Qu'ils sont beaux sur les montagnes les pieds de celui qui annonce la parole de Dieu ! » Il a le manteau rouge du martyr. Autour de lui et à genoux sont les dix chanoines d'Aire qui ont restauré la fresque. Ils ont le petit collet blanc rabattu très-faiblement encore, le large surplis sans collet avec les grandes manches pendantes ; ils portent leur aumusse d'une manière

précisément inverse de celle dont nous la portons aujourd'hui. Une inscription, qu'il est facile de lire sur la planche jointe à ce travail, dit que ce sont les dix chanoines d'Aire appelés de Capelbrouck qui ont restauré cette peinture. Nous renvoyons, pour l'intelligence de cette expression et en général pour tout ce qui concerne le chapitre d'Aire, à l'excellent travail de M. J. Rouyer, qui s'imprime en ce moment.

Le premier des quinze compartiments qui viennent ensuite, nous représente sur le premier plan le martyre de saint Jacques. L'Apôtre est à genoux ; Hérode, avec le sceptre et la couronne, est debout, entouré de soldats. Le bourreau lève déjà le glaive qui va trancher la tête du saint. Dans le lointain on aperçoit la mer et la barque où va être déposé le corps de saint Jacques. C'est une manière ingénieuse d'indiquer le transport de ce corps en Espagne.

Au second compartiment nous sommes avancés dans l'histoire de 800 ans. C'est l'empereur Charles le Chauve qui est dans un monastère de l'Espagne, à Saint-Jacques en Gallice. Un prêtre revêtu du large surplis et de l'étole droite et de même largeur partout, tient respectueusement, les mains couvertes d'un voile blanc, le chef de saint Jacques, et il va le remettre à l'empereur. Des rayons entourent la sainte relique : des cierges allumés brillent en son honneur. L'aigle noire à deux têtes désigne l'Empereur d'Occident ; les montagnes, dans le lointain, indiquent le pays d'*outre-monts* où l'on se trouve alors.

Dans le troisième tableau l'Empereur est debout, la couronne fermée avec le globe et la croix sur la tête ; son manteau doublé d'hermine est bleu semé de fleurs de lys. Il remet le chef à un abbé de l'ordre de Saint-Benoît, qui a la crosse avec la partie courbe tournée en dedans. De nombreux religieux sortent d'un monastère ; l'un d'eux porte à la main une très-riche remonstrance d'un beau modèle surmontée d'une fleur de lys ; de l'autre côté est la suite du prince. Il est facile de comprendre qu'on a

voulu représenter ici le don de la relique fait par Charles le Chauve à l'abbaye de Saint-Vaast d'Arras.

Le quatrième tableau représente sans doute le fait si dramatique de Berclau. L'abbé Martin emporte la relique; Roger Dapifer avec ses soldats le protège et l'accompagne. Toujours il y a un linge entre la main et la relique ; toujours aussi de brillants rayons entourent le chef sacré.

Au cinquième tableau le comte Philippe d'Alsace (la couronne de comte en tête pour le désigner), emporte le chef de saint Jacques. L'abbé et ses religieux semblent le supplier, en même temps que le peuple ; tous ont une attitude respectueuse et suppliante à la fois. Dans le fond on voit de nombreux bâtiments. Des religieux et des hommes du peuple sont réunis par groupes et s'entretiennent avec animation.

Dans le sixième compartiment, un prélat en rochet, avec la chape riche à fermoir orné de pierres précieuses, paraît écouter avec attention, peser, examiner des raisons qui lui sont données par un seigneur à la tête d'une troupe où s'élève un étendard au lion de Flandre ; de l'autre côté sont des ecclésiastiques nombreux, en habit de chœur. Dans le lointain on voit une ville aux nombreux clochers. Évidemment, le peintre a voulu représenter ici l'archevêque de Reims luttant contre les fausses raisons de Philippe d'Alsace et l'amenant peu à peu à de meilleurs sentiments.

Au septième tableau, la lutte est terminée : le comte remet à l'abbé de Saint-Vaast la plus grande partie du chef de saint Jacques, mais il en retient la partie antérieure ou la face que tient entre ses mains un chanoine d'Aire. Les deux portions du chef sacré sont entourées de rayons et portées l'une et l'autre à l'aide d'un voile blanc. Dans le fond est un autel, l'autel majeur de l'église de Saint-Pierre, d'Aire, sur lequel la section vient d'être opérée.

Les compartiments suivants, à l'exception du onzième, réservé pour une scène spéciale et pour la signature, nous offrent les détails très-curieux de divers miracles dûs à l'invocation du saint,

dans sa chapelle de l'église d'Aire. Aussi, cette chapelle se voit-elle toujours au premier ou au second plan dans chacun de ces petits tableaux. La châsse magnifique, sorte de paradis terrestre où résident des Chérubins entourant le buste où est renfermé le chef de saint Jacques, et dont la description mériterait un travail spécial, cette châsse occupe toujours le rang principal. Des cierges brûlent en l'honneur du saint; des corps privés de vie sont déposés au pied de son autel; des prêtres revêtus de l'étole imposent les mains sur des enfants et tiennent sur leurs têtes la chandelle bénite; des pèlerins fervents sont prosternés devant la relique sacrée; des soldats, des princes, viennent implorer la protection du saint Apôtre; c'est toute une série de scènes vives et animées où la foi ardente se répand en prières efficaces et où la bonté de Dieu vient soulager ses enfants dans la peine, par l'intermédiaire d'un de ses plus grands saints.

Le onzième compartiment renferme ce que l'on appelle ordinairement la signature. Un chanoine à genoux, dans l'angle gauche, derrière l'inscription, est probablement le premier donateur. Peut-être, cependant, est-ce le chanoine Adam Caron, qui fit, en 1604, diverses fondations relatées dans l'inscription qui occupe ce même angle et cache le bas du personnage en question. Cette inscription n'ayant aucun rapport à notre sujet et ayant du reste été publiée (1), nous n'avons pas à nous en occuper ici. Elle est d'ailleurs de beaucoup postérieure à notre peinture, et elle cache une autre inscription dont on ne voit plus que la partie inférieure. Celle-ci était l'ancienne et aurait pu nous éclairer d'une manière certaine sur l'âge de notre beau monument. Quoi qu'il en soit, ce compartiment nous représente les trois actes de la fin d'un chanoine donateur défunt. On le voit d'abord malade dans son grand lit à baldaquin, il est revêtu de l'étole rouge. Un prêtre, en chape bleue à franges d'or et au chaperon d'une coupe fort

(1) Voir le travail de M. Morand sur l'église d'Aire.

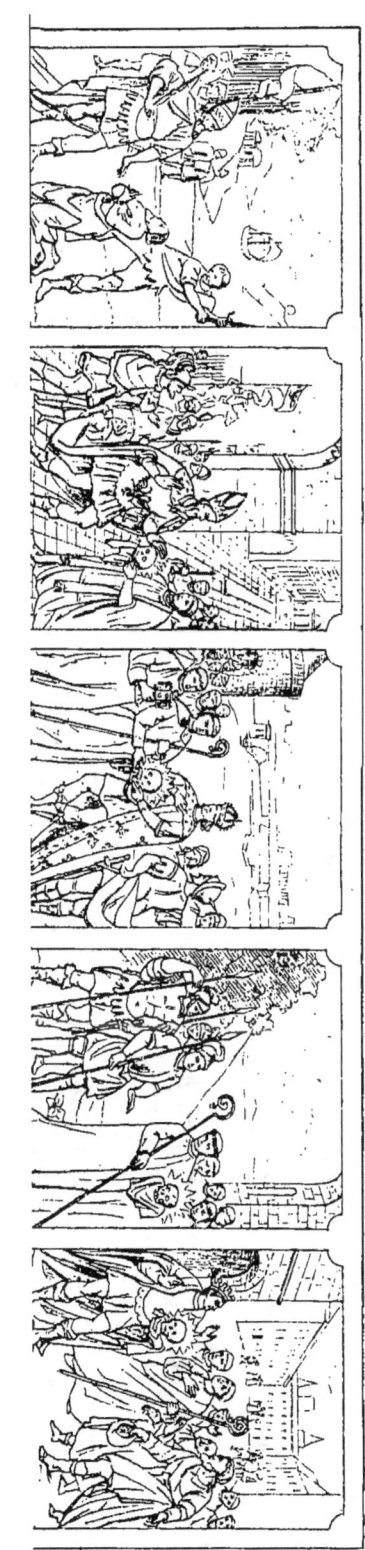
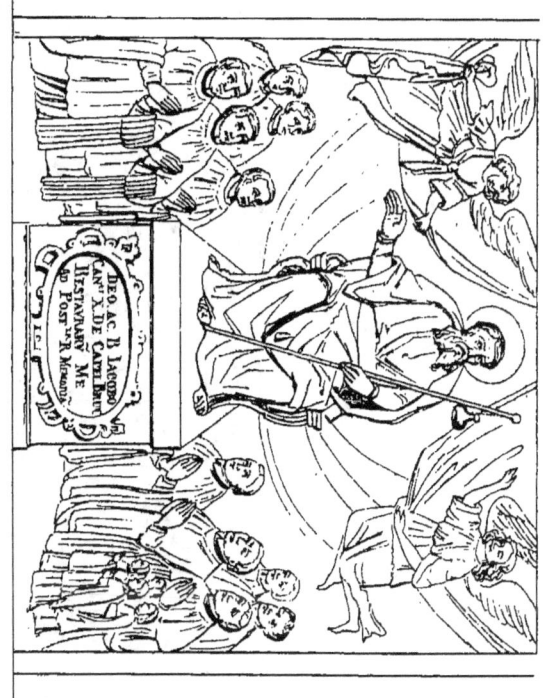

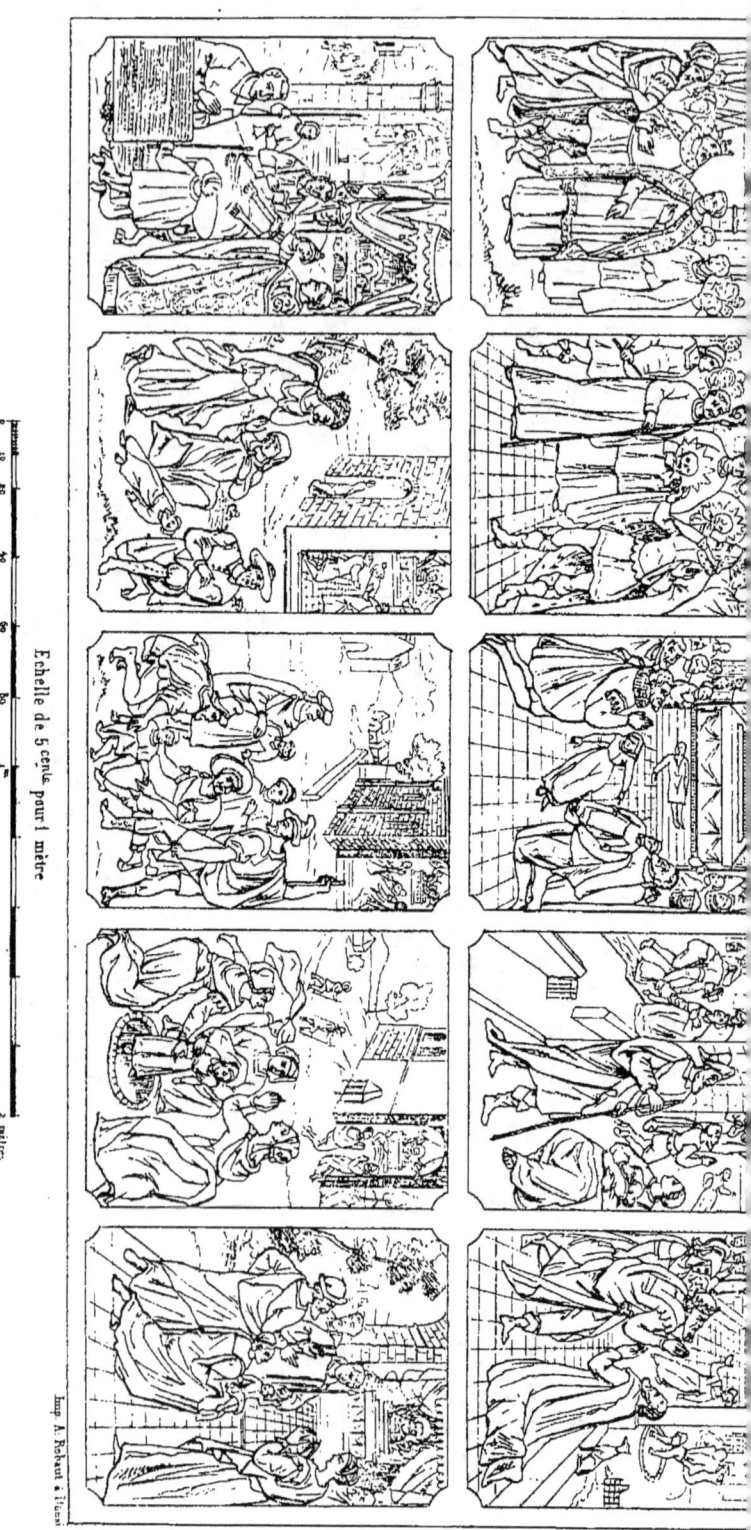

Histoire du Chef de St Jacques.
(Peinture murale conservée dans l'Église St Pierre d'Aire s/Lys).

gracieuse, maintient dans la main du moribond un cierge allumé. Un autre lit dans un livre. Plus loin, le chanoine est mort, et un prêtre est en prière à côté de lui. Dans le fond du tableau, on aperçoit le convoi funèbre : ce sont comme nous venons de le dire, les trois principales parties de la fin de la vie d'un chanoine donateur de ce monument.

Ici, comme dans les autres tableaux, il y a à remarquer les costumes ecclésiastiques ou autres, les ornements sacrés, les usages liturgiques, toutes choses que l'habile dessinateur de notre planche, M. Alfred Robaut, a rendues avec le plus grand soin. L'étendue déjà considérable de ce travail nous empêche d'entrer à ce sujet dans plus de détails; mais le lecteur attentif pourra y suppléer en étudiant avec soin chacun de ces petits tableaux.

Terminons cette notice sur le chef de saint Jacques en disant l'état dans lequel se trouve aujourd'hui cette précieuse relique.

C'est le lundi de Pâques 1858, après les Vêpres du chapitre, et en présence de Mgr Parisis, évêque d'Arras, qu'une commission, composée de MM. Proyart, Lequette, Lambert, Van Drival et Braure, fit l'ouverture de la châsse où reposait le chef du saint, afin de le mettre dans une autre plus belle et plus digne d'un si grand trésor. Le chef fut trouvé dans un état admirable de conservation. On y voit encore les traces de la scie qui en a séparé la partie antérieure, et dans un nouvel et minutieux examen que nous en fîmes deux jours après, avec l'aide de M. le docteur Dehée, nous pûmes reconnaître qu'il reste du chef entier les parties suivantes : l'os frontal moins les arcades sourcilières; les deux pariétaux; l'os occipital; la majeure partie des os temporaux; la majeure partie de l'os sphénoïde. La tête est celle d'un homme jeune encore et bien différente de celle de saint Nicaise, l'archevêque de Reims, martyrisé dans un âge avancé.

Entre les pièces nombreuses qui accompagnaient le chef et en attestent l'authenticité, nous avons remarqué le petit billet en parchemin où est écrit ce qui suit : Ablata sunt ex hoc capite

sancti Jacobi duæ...... particulæ, quarum una major data est Reverendo Dno Abbati et Conventui sancti Martini Tornacensis, altera vero servata est pro dedicatione altarium et altera necessitate. Anno Domini millesimo sexcentesimo secundo (1602), die quarta mensis maii (le 4 mai).

Dans une intention analogue, et par ordre de Monseigneur, nous en avons détaché une très-petite partie du côté gauche, puis nous avons enveloppé le chef avec le respect et les honneurs convenables, d'abord dans un corporal, puis dans une forte soie rouge, et nous l'avons déposé dans la nouvelle châsse qui est sous l'autel de la chapelle particulière de Monseigneur, après avoir remis en place, dans un étui spécial, tous les documents, ou *instrumenta*, que nous avions trouvés dans l'ancienne, en y joignant le nouveau procès-verbal de reconnaissance, dont nous donnons ici le texte.

Il y a dans cette châsse, outre le chef de saint Jacques, avec cette inscription imprimée sur parchemin : *Caput venerandum B. Jacobi-Majoris Apostoli D. N. J. C.*, le chef de saint Nicaise, deux os de saint Willibrord et de nombreuses reliques des saints Géréon et compagnons, de la Légion Thébaine. Le dernier procès-verbal de reconnaissance avait été fait par S. E. le Cardinal de La Tour-d'Auvergne-Lauraguais, à la date du 13 décembre 1802, 22 frimaire an XI. L'acte par lequel le même Prélat ordonne et constate la déposition dans une nouvelle châsse (celle dont nous avons fait l'ouverture), est du 14 août 1806. Il y avait donc plus d'un demi-siècle écoulé depuis cette première reconnaissance qui fut faite de notre grande relique après la révolution.

Petrus-Ludovicus Parisis, miseratione divina et sanctæ sedis apostolicæ gratia, episcopus Atrebatensis, Boloniensis et Audomarensis,

Universis et singulis præsentes litteras inspecturis, notum facimus ac testamur, quod ad majorem Dei Omnipotentis gloriam Sanctorumque venerationem, nec non fidelium pietatem augendam, recognovimus Caput venerandum Beati Jacobi-Majoris, Apostoli Domini, quod multis abhinc annis monasterium Vedastinum hujus nostræ civitatis Atrebatensis possidebat, sicut invenitur et fusiùs narratur in historiis variis impressis et manu scriptis quæ in archiviis Palatii nostri episcopalis deposita custodiuntur. Hocce Caput Beati Apostoli è thecâ ligneâ, Sti-Jacobi imagine, sculptilis artis, decoratâ, in quâ ab antecessore nostro felicis recordationis S. R. E. card. Carolo de La Tour-d'Auvergne-Lauraguais, die decimâ quartâ mensis Augusti anni millesimi octingentesimi sexti, depositum fuerat, extraximus, et in novâ deposuimus in modum monumenti bizantinæ, ut aiunt, formæ constructâ, omni ex parte deauratâ, et ornatâ imaginibus similiter deauratis SSorum Jacobi, Nicasii, Willibrordi et Gereonis, unâ cum instrumentis authenticitatis recentibus et antiquis, quæ in supradictâ thecâ invenimus, sedulò inspeximus et, ad perpetuam memoriam, transcribi curavimus. Prælaudatum igitur Caput, linteo sacro et panno serico rubri coloris involutum, et sigilli nostri impressione ubi moris est custoditum, in thecâ de quâ suprà dictum est depositum, in capellâ Palatii nostri episcopalis, sub altari

exponi jussimus, unà cum capite Sti-Nicasii, ossibus duobus Sti-Willibrordi et plurimis ossibus SS. Gereonis et Sociorum thebeæ legionis; his tamen omnibus reliquiis separatim involutis et cum propriis authenticitatis instrumentis in quatuor thecæ hujus locis remanentibus.

Datum Atrebati, anno millesimo octingentesimo quinquagesimo octavo, die vigesimâ nonâ mensis Maii.

† P.-L. Ep. Atrebat. Bolon. et Audomar.

De Mandato Illustriss. et Reverendiss. D. D. Episc.

E. Van Drival, H. Braure,
Canonic. Commiss. specialit. delegat. *Canonic. Pro-Secretar.*

III

HISTOIRE DE SAINT-VAAST, ÉVÊQUE D'ARRAS, ET DE SES RELIQUES (1).

PARMI les plus insignes reliques que possède la cathédrale d'Arras, il n'en est peut-être pas que la dévotion populaire ait en plus haute estime que celle de Védaste ou saint Vaast. Ici, en effet, tout se réunit à l'exactitude historique pour conserver la poésie de la légende. C'est un jeune prêtre né, dit-on, dans l'Aquitaine, noble patrie de saints confesseurs, abandonnant son pays pour être missionnaire; appelé par la voix du peuple et par ses vertus à convertir le héros de Tolbiac, Védaste fut choisi par l'un des plus grands saints de l'Église de France pour établir définitivement la foi chrétienne dans des régions où il devait lutter contre les sectateurs des anciens druides, la mollesse des descendants de Comius, la violence germanique, protégée par Chararic et Ragnacaire. Telle est la vie que nous allons rapidement résumer, en appuyant surtout sur les insignes

(1) Cette notice est extraite de la vie de saint Vaast par M. le comte A. d'Héricourt, qui a bien voulu la revoir et l'adapter à ce travail spécial, en y joignant l'histoire des reliques de l'apôtre principal de l'Artois.

reliques qui, depuis plus de douze siècles, sont vénérées par une foule aussi nombreuse que recueillie.

Comme nous l'avons vu, Védaste était originaire de l'Aquitaine (1); fut-il le neveu de saint Firmin, évêque de Verdun, qui l'appela dans son pays? ou cette parenté s'explique-t-elle par les rapports spirituels du prélat avec le jeune Védaste à qui il sut donner de sages conseils, pour le préparer à la sainte mission qui lui était réservée? Les Bollandistes et plus tard Ghesquière, qui consacra toute son érudition aux saints de la Belgique et du nord de la France, n'ont laissé aucun document qui puisse élucider cette question; toutefois ils penchent vers le sentiment que nous venons d'exprimer.

Les services rendus à l'Église par Védaste sont trop importants pour que nous ayons à nous étendre sur les jeunes années de l'apôtre des Atrébates. Menant la vie la plus rigoureuse dans les environs de Toul, Védaste se livrait à la prédication; par ses vertus, sa douceur, sa charité, son inaltérable dévoûment, il eut bientôt une popularité d'autant plus grande qu'il ne l'avait pas recherchée.

Depuis plusieurs siècles, la Gaule, par la fertilité de son sol, attirait les hordes germaniques, et de nouvelles bandes avaient franchi le Rhin. Mais déjà des héros francs s'y étaient établis d'une manière définitive : Clodion avait montré aux Romains qu'ils pouvaient être vaincus; Mérovée avait assis le pouvoir d'une tribu errante, et Childéric avait su unir le courage de son père à la froide énergie du sang thuringien.

Le chef des Francs était un jeune homme encore peu connu; roi, il n'était, pour ainsi dire, que le premier parmi ses égaux. Il avait épousé une femme pure de mœurs, douce de caractère, fille du

(1) Le nom primitif de notre saint : *Vedast*, a d'abord été abrégé de cette manière : *Véast*. Nous en avons pour garant un Mss. de la bibl. d'Arras où M. Caron a vu ce nom écrit ainsi. Ce n'est que plus tard qu'on l'a vraiment trop défiguré en en faisant Vaast. On sait, du reste, qu'on en a fait aussi Gaston, forme très-usitée autrefois.

prince des Burgundes : Clotilde était chrétienne ; elle avait sur la tête de son premier né versé l'eau sainte du baptême. Mais Dieu, qui sanctifie ses élus par des épreuves, avait frappé la pieuse épouse dans les affections de son cœur, ainsi que le héros franc dans son orgueil paternel; il avait appelé à lui cet enfant. La guerre seule avait pu apporter des distractions à une douleur si légitime. Mais nombreuses étaient les tribus des Allamans; leur bravoure était connue et le récit des exploits qu'ils avaient accomplis excitait l'enthousiasme de ses guerriers. Un rude combat eut lieu près de Zulpich ; pendant longtemps le sang avait coulé, les Francs cédaient au nombre, à la fatigue d'une lutte que renouvelaient sans cesse de nouveaux combattants. Clovis alors lève ses bras vers le ciel, il invoque le Dieu de Clotilde et la victoire de Tolbiac ceint de lauriers son jeune front. Les résultats de ce triomphe furent immenses ; l'Alamannie et la Souabe subirent la loi du vainqueur; son pouvoir, ou, pour mieux dire, son influence s'étendit jusqu'aux rives du Danube. De son côté, le chef franc tint fidèlement sa promesse. Ayant appris qu'au territoire de Toul un prêtre se distinguait par ses vertus et la puissance de sa parole, il appela Védaste et lui confia le soin de l'instruire.

Mais à cette nature encore barbare, il fallait autre chose que les enseignements de la religion. Sur la rivière d'Aisne, près du village de Vouzy, se présente un aveugle ; il s'approche du cortége royal, et demande la guérison à celui que l'on appelait *l'Homme du Seigneur :* « Saint élu de Dieu, criait-il, Védaste, ayez pitié de moi ; implorez la souveraine puissance pour qu'elle soulage ma misère. Je ne demande ni or ni argent, mais que par vos saintes prières la lumière des yeux me soit rendue. » Védaste comprenant l'utilité de frapper par un prodige les guerriers encore ignorants ainsi que cette foule nombreuse qui le suivait, pria avec ferveur ; puis, étendant la main droite sur les yeux du mendiant, il forma le signe de la croix en disant : « Seigneur Jésus, vous qui êtes la vraie lumière, qui avez ouvert les yeux de l'aveugle-né lorsqu'il eut recours

à vous, ouvrez également les yeux de celui-ci, afin que le peuple comprenne que vous êtes le seul Dieu opérant les merveilles au ciel et sur la terre. » Aussitôt l'aveugle recouvra la vue, et s'attachant aux pas du saint prêtre, il rendit gloire à Dieu. Plus tard, une chapelle fut élevée sur l'emplacement où avait eu lieu ce miracle.

Quant à Clovis, touché de ce prodige, il eut une confiance plus grande encore dans le prêtre qui l'instruisait. Fortifié dans sa foi par ce miracle, il ne soupira plus qu'après le jour où il pourrait se purifier dans l'eau vive du baptême. Il hâta son voyage, ayant toujours près de lui Védaste; et enfin il arriva à Reims, où tout était disposé pour la cérémonie. Nous n'avons pas à raconter ici cette fête, les fonts sacrés préparés avec pompe, les portiques intérieurs de l'église couverts de tapisseries peintes et ornés de voiles blancs, les cierges allumés, l'encens dont le temple était embaumé; car, selon l'expression de saint Grégoire de Tours, Dieu fit descendre sur les assistants une si grande grâce qu'ils se croyaient transportés au milieu des parfums du paradis. Dès que le Sicambre, humblement prosterné, *eut adoré ce qu'il avait brûlé*, trois mille hommes de son armée reçurent le baptême, auquel ils avaient été préparés par les prédications de Védaste.

Malgré la protection du prince franc, Védaste se renferme dans la vie contemplative et redevient le pieux et humble prédicateur dont les travaux seront bénis. Son biographe aime à célébrer ses mœurs austères, son assiduité à la prière, sa dévotion tendre, sa chasteté, ses jeûnes multipliés, son zèle à consoler les affligés. Il fournissait abondamment à leurs besoins, leur prêchait la patience, les engageait à recourir à la prière, cette puissante consolation pour quiconque se trouve dans la peine; il leur montrait le royaume des cieux dont les premières places sont réservées à ceux qui auront le plus religieusement supporté les épreuves de cette vie. Entièrement confiant dans la Providence, il ne s'inquiétait jamais de ses besoins matériels, et sa maison était ouverte aux pauvres ainsi

qu'aux chefs francs qui venaient recevoir ses leçons. Dieu daigna lui montrer combien cette conduite lui était agréable.

Un leude consulta Védaste. Longuement ils s'étaient entretenus; enflammé par son zèle, le saint missionnaire avait laissé s'écouler les heures sans les compter ; il en était de même du néophyte qui recevait avec joie, de la part du serviteur de Dieu, l'explication des grands mystères de la religion. Les rayons du soleil de la Champagne, selon l'expression du biographe, avaient perdu de leur force, et les ombres s'étendaient déjà sur la terre. Védaste ne permit point à son hôte de le quitter sans avoir accepté quelques rafraîchissements. Il ordonna à son serviteur d'apporter du vin ; les visites des jours précédents avaient été si fréquentes, la charité du missionnaire si multipliée, que le vase était vide. Le serviteur, écoutant son dépit, blâma la générosité de son maître, et en rougissant le prévint à voix basse de la disette dans laquelle il se trouvait. Habitué aux privations, Védaste ne s'en émut pas pour lui ; mais il savait que son hôte était accoutumé à une grande aisance, qu'il avait fait une longue course dont la fatigue s'augmentait encore par suite de leur conversation prolongée, enfin qu'il devait souffrir d'un jeûne aussi étendu. Il leva les yeux au ciel, invoqua Celui qui dans le désert avait fait jaillir une source d'un rocher, et qui plus tard à Cana changea l'eau en vin. Puis se tournant vers son serviteur, il lui donna l'ordre de retourner au cellier et d'apporter ce qu'il y trouverait. La foi de Védaste avait été si vive, inspirée par une charité si ardente, qu'un prodige s'était manifesté. Le vase désséché était rempli d'un vin généreux, et non-seulement le chef franc, mais les personnes de sa suite et les nombreux visiteurs qui se succédèrent, furent complètement désaltérés. Ce miracle permit encore au serviteur de Dieu de donner une nouvelle preuve de son humilité ; car après avoir rendu grâce au Tout-Puissant, il prescrivit à ceux qui en avaient été témoins de ne pas parler de ce fait.

On dit que Védaste, pendant son séjour à Reims, fut nommé archidiacre, et son nom figure avec cette dignité dans un catalogue

des officiers de cette église dressé par un bénédictin. Après celle des archevêques, cette dignité était la plus importante; les archidiacres, qu'on appelle les yeux des Prélats, étaient chargés des visites paroissiales ; ils devaient s'assurer de l'entretien des ornements de l'autel, de la garde des titres confirmatifs des droits et des priviléges des églises, de la distribution des aumônes aux pauvres. A eux appartenaient l'installation des abbés et dignitaires ecclésiastiques, l'examen des clercs qui se disposaient à recevoir les ordres, l'explication des fêtes de l'année et de l'office divin, et surtout la visite des prisons à l'époque de certaines solennités. On voit quelle responsabilité s'attachait à ces fonctions : aussi quelques auteurs n'hésitent point à donner aux archidiacres le nom de chorévêques. Nous n'oserions toutefois affirmer que Védaste ait été revêtu de cette dignité ; mais ce fait n'aurait rien d'étonnant, car Remi l'appelait son vicaire, *vicariæ sollicitudinis cooperarius.*

Au reste il fit plus bientôt, et usant de ses pouvoirs de légat du Saint-Siége, il le promut à l'évêché d'Arras.

Pieusement soumis aux vues de la Providence, Védaste n'osa refuser un fardeau qu'il croyait trop lourd pour lui. Il eût mieux aimé vivre dans la solitude et dans la retraite : mais Dieu l'avait déjà choisi pour instruire un grand roi, convertir une nation puissante; il lui réservait la consolation de prêcher la foi chrétienne à des peuplades encore païennes et barbares qui devaient précieusement conserver cette semence, la faire croître et multiplier, et à dix siècles de distance, fournir un rempart inexpugnable à la foi catholique, qui y recruterait ses défenseurs les plus zélés et les plus dévoués.

Lorsque Védaste prit possession du siége d'Arras, ses premiers pas furent marqués par des prodiges. On avait relevé les fortifications de cette importante cité ; mais l'idôlatrie y était restée triomphante, et l'on n'avait pris aucun soin du salut des âmes. A la porte de la ville, Védaste rencontra un aveugle et un boîteux qui

lui demandèrent la charité. Le saint confesseur n'avait avec lui ni or ni argent ; mais, confiant dans la clémence divine, il leur dit : « Ce que j'ai je vous l'offre avec empressement, le zèle de la charité et la prière à Dieu. » Touché de leur misère, il versa des larmes si abondantes que la foule en fut émue ; puis, avec une grande pureté de cœur, il pria le Seigneur de lui venir en aide, non-seulement dans l'intérêt de leur corps, mais pour le salut du peuple présent. Les deux infirmes furent guéris, et se retirèrent chez eux, glorifiant le Seigneur qui avait permis ce prodige. Ce miracle prédisposa les esprits des barbares à la conversion ; plusieurs d'entre eux s'agenouillèrent aux pieds de l'homme de Dieu et acceptèrent la foi qu'il était venu prêcher.

Alors Védaste parcourut les divers quartiers de la cité des Atrébates, cherchant les vestiges d'un ancien temple. Partout il ne trouvait que des ruines indiquant le passage des nations barbares, et notamment de celui que les peuples avaient si justement nommé le *fléau de Dieu*. Les Huns avaient été impitoyables, leurs traces étaient marquées par des décombres amoncelés, des murailles noircies par les incendies. Ces farouches guerriers semblaient avoir pris à tâche de justifier leur surnom : rien n'avait trouvé grâce devant eux, ni la faiblesse de l'enfance, ni les larmes des mères, ni les infirmités de la vieillesse ; la sainteté du prêtre paraissait avoir redoublé leur rage, et le sang des martyrs avait arrosé le sol de cette ville si chrétienne que le moyen âge devait appeler la cité de la Vierge. Le temple qui longtemps avait retenti des pieux cantiques, des hymnes de foi, n'était plus qu'un amas de décombres, les murailles arasées au sol disparaissaient sous la luxuriante végétation des ronces et des herbes parasites. Selon l'expression des agiographes, le chœur même où l'on chantait des psaumes, n'était plus que le repaire des bêtes féroces ; les derniers vestiges du saint temple disparaissaient sous le fumier et les immondices. Guidé par l'inspiration divine, Védaste s'agenouilla à l'endroit où le fourré était le plus épais ; puis, avec toute la pureté de sa foi et la charité

de son âme, il s'écria en levant les yeux au ciel : « Ces malheurs ont fondu sur nous parce que nous avons péché ainsi que nos pères ; c'est justement que nous avons été châtiés, car nous avons commis l'iniquité. Mais vous, Seigneur, vous êtes miséricordieux ; vous pardonnerez nos fautes, et vous n'oublierez pas le pauvre au jour de ses prières. » Tandis qu'il exhalait ainsi les plaintes de son cœur, un bruit se fit entendre dans les décombres ; c'était un ours qui avait établi sa tanière sous les ruines de l'autel. Animé d'une sainte indignation, Védaste lui donna l'ordre de se retirer dans les lieux déserts, de chercher dans l'épaisseur des forêts un nouveau repaire et de ne plus franchir les rives du Crinchon. L'animal obéit, et selon la remarque des agiographes, l'on ne vit plus d'ours désormais dans les plaines de l'Artois. Ce miracle eut un grand éclat ; il contribua puissamment à la conversion des Atrébates ; il montra la puissance du pontife, et la reconnaissance de la foule se confondit avec l'admiration pour ses vertus. Aussi, même au moyen âge, représente-t-on saint Vaast traînant un ours à sa suite; c'est ainsi que le montrent les manuscrits qui contiennent sa vie, les tableaux des artistes, les œuvres des statuaires. Une pieuse tradition veut que Védaste voyant cet animal dans les ruines d'Arras lui avait donné l'ordre de le suivre, et qu'obéissant à ce commandement il devint le compagnon fidèle de saint Vaast, afin de montrer aux nations encore barbares la puissance du Dieu dont il annonçait la parole, les inviter à se soumettre à celui qui savait commander aux animaux les plus féroces et les rendre souples et soumis. On a voulu aussi que cet ours ne fut qu'un symbole.

Arrivé dans un pays sauvage où les habitants étaient accoutumés à sacrifier à leurs passions honteuses, Védaste fit entendre sa voix puissante. Sur l'autel renversé des faux dieux, il éleva la croix, mystère de charité et d'abnégation, et fit triompher les vertus chrétiennes au milieu d'un peuple adonné à tous les vices.

Pour les faits que nous venons de rapporter, nous n'avons pas à examiner les opinions diverses ; il nous suffira de rappeler à nos

lecteurs que nous avons fidèlement suivi la vie écrite par Alcuin, le pieux et savant précepteur de Charlemagne.

Le zèle de Védaste eut bientôt élevé à la gloire de Marie, une église en cet endroit même que la religion semble avoir choisi comme le centre de son domaine. Agrandie, restaurée, enrichie par la générosité des princes, par les dons abondants des habitants, elle a traversé les jours les plus mauvais de nos révolutions. Détruite au commencement de ce siècle, elle vit pieusement agenouillée sur son sol toute la population d'Arras, qui, comme une expiation, plaça sur ses ruines le calvaire de la Mission. Quelques années plus tard, un saint prêtre achevait cette œuvre de réparation, et les chants des fidèles retentissent encore à l'endroit où saint Vaast s'est si souvent humilié pour obtenir la conversion des peuples de ces contrées.

Mais le zèle de Védaste était trop ardent pour se renfermer dans les murailles étroites de la ville d'Arras; si les farouches violences de Ragnacaire de Cambrai arrêtèrent ses prédications, nous le voyons cependant conquérir à la vraie foi les pays qui devaient plus tard former les provinces artésiennes. De pieuses traditions nous le montrent à Catorive, à Beuvry, à Estaires l'antique *Miniacum,* partout, en un mot, où il y avait des populations agglomérées. Les historiens sont unanimes à louer le zèle avec lequel il se préoccupait des besoins des fidèles, envoyait des prêtres et des diacres pour étendre les conquêtes spirituelles et consacrer les églises. Il se rendit lui-même partout où une croix était dressée au nom du Seigneur. Nous avons à regretter qu'au milieu des tumultes de la guerre, des hostilités continuelles, des scènes de meurtres et de pillages, les chroniqueurs n'aient point conservé le souvenir des prédications de l'apôtre de nos contrées : ils se sont contentés de constater sa charité envers les pauvres, son respect pour la vieillesse, sa soumission à l'autorité, la pureté de ses mœurs, la régularité de ses habitudes, son aménité dans les relations, de telle sorte que, selon l'expression de l'Apôtre, il était tout à tous.

Cependant Clovis, à l'exemple de ces princes qui trop souvent ne sont que les instruments aveugles de la Providence, agrandissait son royaume et, confiant dans le clergé qui représentait la partie la plus éclairée et la plus morale des populations gauloises, lui laissait affermir le triomphe de la foi. L'arianisme avait été vaincu dans le Midi ; mais le Nord gémissait des violences et de la barbarie des princes francs. Clovis, dans la conquête des Gaules, n'avait dû qu'à sa valeur le titre de roi, et il avait conduit à la victoire les bandes militaires des autres tribus franques. Les chefs avaient conservé leur autorité et s'étaient réservé des territoires indépendants. C'est ainsi que Chararic à Thérouanne, Ragnacaire à Cambrai, arrêtaient les efforts de Védaste et paralysaient les effets de son zèle. Quoique parent de Clovis, Chararic ne l'avait pas toujours soutenu ; et, notamment dans la guerre contre Syagrius, le barbare était resté paisible spectateur de la lutte, attendant le résultat pour prendre un parti. Ce fut le prétexte que choisit Clovis pour se débarrasser de ce dangereux voisin ; et bientôt Chararic enchaîné avait les cheveux coupés et était enfermé après avoir reçu la prêtrise. Le barbare pleurait sur son humiliation ; mais son fils, lui montrant son calme pour exemple, lui répondit : « Ces branches ont été coupées d'un arbre vert et vivant ; il ne séchera pas, et il en poussera rapidement de nouvelles. Plaise à Dieu que celui qui a fait ces choses ne tarde pas longtemps à mourir. » Ces imprudentes paroles furent entendues par des courtisans de Clovis, et le roi franc, craignant de trouver un vengeur dans ce jeune prince, lui fit trancher la tête. Chararic avait reçu la prêtrise : on doit donc en conclure qu'il était chrétien, et qu'il se contentait de donner asile dans ses états aux derniers partisans du paganisme.

Il n'en était pas de même de Ragnacaire de Cambrai. Ce farouche barbare avait accepté la civilisation romaine, mais seulement dans son luxe, ses orgies et ses débauches. Il apportait au plaisir les passions violentes du Germain, et ses courtisans s'étaient attachés à y donner les raffinements les plus complets : c'est ainsi qu'ils

assuraient leur pouvoir et que le chef était attaché par ce lien honteux. Parmi eux se distinguait Faron, qui, en peu de temps, était parvenu à une intimité telle que les mets les plus exquis, les présents les plus riches étaient, selon l'expression de Ragnacaire, pour lui et pour son Faron. On comprend avec quelle énergie le ministre tout-puissant dut repousser les prédications chrétiennes, et on s'explique la protection intéressée qu'il accordait aux sectateurs du paganisme. Mais, d'un autre côté, les Francs s'indignaient de voir leur chef soumis à l'influence des vaincus ; les mœurs élégantes et faciles des gallo-romains les blessaient, et ils leur préféraient ou la chasse dans les giboyeuses forêts de l'Escaut, ou les incursions dans des pays voisins d'où ils rapportaient de l'or et des vases précieux. La trahison des leudes est trop connue pour avoir besoin d'être rappelée ; on sait comment Ragnacaire, trompé jusqu'au dernier moment, fut enchaîné et conduit devant Clovis, comment le roi franc lui abattit la tête pour lui faire expier le déshonneur qu'il imprimait à sa race, comment les présents qui devaient récompenser les traîtres, étaient en cuivre, et la fermeté avec laquelle le mari de Clotilde dut faire respecter son autorité. Après la mort de Ragnacaire, Védaste put étendre ses prédications sur tout le territoire occupé autrefois par les Nerviens, et bientôt de nombreuses conversions récompensèrent son zèle et ses efforts. La ville de Cambrai surtout se signala par son dévouement religieux, et la piété des habitants, leur amour pour la vraie foi, devaient valoir à cette cité l'honneur d'être pendant bien des siècles la résidence de l'évêque.

La mort de Clovis n'apporta aucun changement dans la position de Védaste. Ses quatre fils divisèrent ses domaines, s'inquiétant moins de leur importance politique que de la valeur des revenus, et les cités d'Arras et de Cambrai furent le partage de Clotaire, roi de Soissons. Ce prince était emporté et cruel ; son ambition le porta à rougir ses mains dans le sang de ses neveux ; il s'abandonnait avec une grande violence au plaisir et profitait de sa puissance pour

se livrer à ses penchants avec impunité; mais s'il avait les passions des barbares, il devait à sa mère, sainte Clotilde, le sentiment de l'influence religieuse, et il protégeait plutôt les évêques qu'il ne leur était hostile. Védaste, quoiqu'il préférât au luxe des cours les charges de son épiscopat, l'étude et la charité, eut des rapports avec Clotaire; il espérait adoucir ce caractère farouche et, en l'instruisant mieux des vérités de la religion chrétienne, le disposer à mieux en remplir les devoirs.

Sous le règne de ce prince, les Francs, s'initiant de plus en plus aux institutions et aux habitudes romaines, perdaient de leur humeur guerrière, et ils passaient de longs jours en festins bruyants et en orgies abrutissantes. C'était un besoin, un luxe indispensable; la cervoise, cette boisson fermentée dont la bière nous rappelle le souvenir, coulait à flots, et souvent après un festin où rien n'avait été ménagé, les convives ne pouvaient supporter leur corps affaibli par l'ivresse.

Ocine, un des principaux leudes ou seigneurs du pays, et qui avait beaucoup de respect pour Védaste, se distinguait par sa magnificence dans les festins et par ses libéralités. Un jour qu'il devait recevoir Clotaire à sa table, il fit une invitation pressante au saint évêque pour qu'il y assistât avec le roi. Védaste, inspiré de Dieu et désireux de mettre fin à d'aussi scandaleuses coutumes, se rendit au désir d'Ocine.

Selon son habitude, il fit, en pénétrant dans la salle, le signe de la croix, et les vases remplis de cervoise se rompirent. Effrayés de ce prodige, Clotaire et les seigneurs de sa suite en demandèrent l'explication à Védaste; il leur répondit que le démon, subtil à tromper les hommes, s'y était renfermé, mais que ne pouvant supporter le signe de la puissance de Dieu, il avait dû fuir honteusement, et qu'il avait abandonné cette maison tandis que la liqueur se répandait.

A cette époque, et pendant longtemps encore, les chrétiens avaient recours à des cérémonies superstitieuses et occultes : ils

consultaient les augures, croyaient aux charmes et quelquefois même payaient de fortes sommes d'argent pour se venger de leurs ennemis par des enchantements. Ce miracle, qui eut lieu en présence des plus illustres seigneurs de la Gaule franque, montra la vanité de ces formules, la grandeur d'un Dieu qui accorde un semblable pouvoir à ses serviteurs, et ramena à la pureté de la foi un grand nombre de personnes présentes. Le bruit s'en répandit aussi dans le pays et y augmenta le nombre des conversions.

Pendant quarante ans, Védaste fit entendre sa voix éloquente et persuasive aux Atrébates et au peuple des environs de Cambrai. Dans tous les points de son vaste diocèse, on célébrait les louanges de Dieu; les jours saints étaient strictement observés, et la prière montait au ciel comme un pur encens. Dans ces contrées si longtemps troublées par les dissensions, la guerre et les discordes civiles, régnaient le calme, la modération et la paix; saint Vaast pouvait se dire que son épiscopat n'avait point été stérile, et remettre avec confiance à ses successeurs le soin d'affermir et de consolider son œuvre. Il n'avait rien négligé pour en assurer le succès, ni les rapports avec les plus puissants du siècle, ni la charité à l'égard des pauvres, ni les prédications multipliées. Il avait formé une puissante milice que n'effrayaient ni les fatigues ni les privations, qui, sous ses yeux vigilants, se formait à la vertu par la prière, l'étude et la méditation, et qui, à l'exemple du prélat, se montrait prête à porter la foi jusqu'aux limites les plus éloignées de ce vaste diocèse.

Védaste avait élevé un oratoire sur les rives du Crinchon, à l'endroit même où l'on devait plus tard construire l'église placée sous son vocable. Il aimait à s'y retirer pendant de longues journées, à s'entretenir avec les jeunes lévites qu'il préparait au service du Seigneur, à reprendre des études trop souvent interrompues par les soucis et les agitations d'une vie si saintement remplie. On dit même qu'il y forma le noyau d'une communauté; mais ce fait n'est affirmé par aucun auteur contemporain. N'avait-il

point d'ailleurs, dans sa cathédrale, des chanoines distingués par leur science, la pureté de leur vie, le dévoûment aux pauvres, précieux auxiliaires dont il aimait à s'entourer. Selon toute vraisemblance, l'oratoire élevé près du Crinchon était un lieu de retraite, de repos pour le prélat, de préparation pour ses disciples.

Toutefois, Védaste trouvait dans l'affection de saint Remi, archevêque de Reims, de précieux encouragements et une douce sympathie. Ce vertueux primat travaillait sans cesse à détruire l'idolâtrie et l'arianisme, et il excitait le zèle de ceux qu'il s'était choisis comme collaborateurs. Nous n'avons pas à parler ici de l'arianisme, qui ne put jamais pénétrer en Artois; et quant à l'idolâtrie, on sait avec quelle énergie Védaste sut la combattre. Quelques auteurs ont prétendu que l'évêque d'Arras fut présent à un concile tenu à Vienne sous Mamert II, et qu'il aurait été chargé d'y remplacer Remi; toutefois, il ne faut voir dans cette allégation qu'une preuve des bons rapports qui existaient entre les deux dignitaires ecclésiastiques ; car Henschenius a démontré de la manière la plus péremptoire l'erreur de chronologie commise par les auteurs qui l'ont rapportée. Si Védaste a été envoyé par Remi à un concile, ce ne peut être qu'à celui d'Orléans, en 511, qui prescrivit les rogations; mais une partie des actes de cette assemblée est égarée, et l'on ne peut vérifier cette assertion.

S. Remi était arrivé à l'âge de quatre-vingt-quatorze ans; il avait puissamment affermi la foi chrétienne, fondé des églises, enrichi les monastères, converti des ariens et des idolâtres, et guidé Clovis de ses conseils. Avant de quitter cette terre, il résolut de consigner ses dernières volontés, et il écrivit un testament témoin de sa piété et de ses libéralités. L'église d'Arras y eut part, car il lui abandonna les villages de Souchez et d'Ourton, et en outre vingt sous d'or. Védaste figure parmi ceux qui ont signé cet acte important; son nom vient après celui de saint Remi, et voici la formule dont il se sert : « Ceux qu'a maudits mon père Remi, je les maudis; ceux

qu'il a bénis, je les bénis. J'ai assisté à la lecture de cet écrit, et j'y ai apposé ma signature. »

Védaste était mûr pour le ciel. Son corps s'était affaibli sous le poids de l'âge et des fatigues. Son âme s'était épurée par quarante années d'un épiscopat fécond en vertus et en actions généreuses. Dieu permit que Védaste s'éteignit dans cette cité d'Arras pour laquelle il avait tout fait. Une fièvre ardente le dévorait, et ses serviteurs refusaient de croire que sa fin fût prochaine. Dans une froide nuit d'hiver, au moment où le givre couvre la terre et que les étoiles scintillent au ciel, une nuée lumineuse parut sortir de la maison qu'habitait le prélat, et s'éleva jusqu'au ciel. Ce prodige dura deux heures; il fut aperçu de la ville entière et la plongea dans une grande perplexité. Les serviteurs de Védaste vinrent le prévenir; le pieux serviteur ne se fit point illusion : il comprit qu'il n'avait plus que peu de temps à passer sur la terre, et la joie qu'il en ressentit fut diminuée par la pensée que sa mort ferait verser des larmes à ceux qui l'aimaient. Il résolut de consacrer à la prière les derniers instants que lui laissait le Seigneur. Il fit venir les prêtres qui avaient été les fidèles compagnons de ses fatigues, ceux qui devaient continuer sa mission, en un mot tous ceux à qui il portait une affection paternelle et que le chroniqueur se plaît à nommer ses enfants. Il les entretint d'une voix ferme, avec cette éloquence qui prend sa source dans le cœur et que double encore l'impression d'une séparation prochaine. Fortifié par le Viatique, déjà pour ainsi dire détaché de la terre, il trouvait des accents qui arrachaient les larmes de tous les auditeurs. C'est ainsi qu'il termina doucement sa vie et s'endormit paisiblement dans le Seigneur, le 6 février 540. On prétendit qu'au moment où son âme s'élevait au ciel, un bruit distinct comme celui du chœur des anges remplit l'appartement et prouva que Védaste était déjà en possession du bonheur éternel.

Dieu voulut que la mort du saint pût encore servir d'enseignement à cette société orgueilleuse attachée aux biens de la terre, en proie à l'ambition et à l'amour des grandeurs. Des prêtres et des

diacres étaient venus des diverses parties du diocèse pour rendre à l'apôtre les derniers devoirs. De toutes parts, la foule était accourue, et la cité d'Arras suffisait à peine à contenir ceux qui venaient prier sur cette tombe. Védaste était exposé dans la chambre où il avait rendu le dernier soupir, et le peuple était admis à contempler ses traits qui rappelaient la sérénité de son âme.

Lorsque le moment fut venu de rendre à la terre ces dépouilles mortelles, on résolut d'un commun accord de le déposer dans l'église de Notre-Dame, qu'il avait élevée et qu'il avait enrichie. Mais quelque effort que l'on fît, on ne put soulever le corps. Le clergé comprit qu'un prodige seul pouvait arrêter le bras des porteurs, et l'on chercha les causes qui l'avaient produit. Parmi les prêtres qui avaient vécu dans l'intimité de Védaste, se trouvait Scopilion, homme religieux, de mœurs pures et honnêtes, qui par ses vertus s'était élevé à la dignité d'archiprêtre. On lui demanda si Védaste n'avait point manifesté quelque désir relativement au lieu de sa sépulture. Scopilion répondit que souvent il lui avait entendu dire que nul ne devait être enterré dans l'intérieur de la ville, car toute cité doit être le lieu des vivants et non l'habitation des morts; que sa modestie l'avait porté à choisir pour sa sépulture l'oratoire élevé sur la rive du Crinchon. Toutes les personnes présentes protestèrent, jugeant que ses vertus étaient trop éminentes pour qu'on le déposât ainsi dans un lieu obscur et qui n'était point accessible à tout le monde. A cette époque, en effet, les rives du Crinchon étaient couvertes de marais que l'on traversait avec peine. L'assistance s'agenouilla, et au milieu des larmes et des sanglots, Scopilion s'écria : « Hélas ! ô bienheureux père ! quelle conduite voulez-vous que je tienne ? car le jour est sur son déclin, et le soir approche. La foule qui s'est rendue à vos funérailles a hâte de retourner ; permettez, je vous en supplie, que votre corps soit déposé dans le lieu préparé par les soins de vos enfants. » Alors les porteurs enlevèrent sans difficulté la bière, et le corps de saint Vaast fut déposé avec honneur à l'en-

droit même où se trouvait son siége pontifical dans les cérémonies publiques. Quant aux habitants d'Arras, ils manifestèrent leur joie d'un prodige qui leur permettait de conserver ces saintes reliques. Ils y voyaient un palladium pour la sûreté de leur cité, et ils pensaient surtout que le souvenir du prélat les maintiendrait dans la voie qu'il leur avait tracée.

Quelque temps plus tard, un incendie éclata à Arras ; il menaçait de dévorer une partie de la ville. Déjà les flammes entouraient la modeste demeure où était mort saint Vaast. Une femme nommée Abite, connue par sa piété et la pureté de ses mœurs, invoqua le nom du prélat; elle le vit apparaître et écarter les flammes. Ce qu'il y a de certain, c'est que non-seulement l'appartement de Védaste, mais le lit même où il avait rendu le dernier soupir, furent épargnés. Ce nouveau prodige ne fit qu'augmenter la piété des habitants envers le saint prêtre qui leur avait rendu tant de services.

Résumons rapidement cette vie de dévouement et de générosité apostoliques. Consacré dès sa jeunesse à la prédication, Védaste brille par sa charité et sa modestie. C'est en vain qu'il devient confident d'un grand roi, que Dieu lui donne la puissance des miracles ; il fuit les honneurs, et les chroniqueurs eux-mêmes ne mentionnent que fugitivement ces travaux prolongés qui permettent à Remi de baptiser en un jour trois mille guerriers de l'armée franque. Appelé sur les bords de l'Escaut par des nations qu'avaient aigries des malheurs successifs, dans un territoire ravagé par les invasions des barbares, Védaste fait triompher la foi chrétienne ; ses prédications sont couronnées de succès, l'autorité de l'Eglise est affermie, et si des martyrs scellent de leur sang leurs prédications, on recueillera leurs ossements, et on les déposera honorablement dans les temples voisins, dont les fondements ont été jetés par Védaste ou par ses successeurs. C'est en vain que les églises d'Arras et de Cambrai se désuniront ; elles rivaliseront de zèle et de dévouement pour le service du Seigneur, de charité pour les

pauvres ; de puissantes abbayes s'y formeront ; la civilisation recevra ses développements ; ces forêts profondes, ces marais insalubres, ces terres arides vont se couvrir de moissons, et la croix du Seigneur rappellera partout la puissance de la religion prêchée par Védaste. Bien plus, les siéges qu'il occupa fourniront aux annales de l'Eglise des cardinaux, des papes même, tandis que la piété des fidèles vénèrera la mémoire de ceux qui par leurs vertus se sont élevés à la sainteté.

Les vertus de l'apôtre des Atrébates avaient jeté un trop vif éclat pour que son culte ne se répandit pas rapidement et Dieu permit qu'on recueillit plusieurs prodiges opérés par son intercession. Nous ne ferons que résumer les principaux. Haimin, le premier narrateur par ordre de date, était disciple d'Alcuin. Sa piété éclairée, non moins que ses connaissances, l'avaient fait choisir pour gardien de l'église Saint-Vaast. Ces fonctions avaient alors une grande importance. Le gardien était chargé des vases sacrés, des ornements de l'église ; il devait veiller à l'entretien des reliques et au jour marqué les présenter à la vénération des fidèles. Il ne faut donc pas s'étonner si des immunités importantes lui étaient attribuées et si des jurisconsultes admettent qu'il avait le droit d'exercer la justice dans le parvis de l'église. Toutefois, Haimin raconte seulement les prodiges qu'il a vus ou ceux dont l'authenticité lui a été garantie par les personnes mêmes qui en avaient profité.

Il signale d'abord la guérison d'un sourd-muet de naissance ; il fut obligé d'apprendre l'explication des sons qui venaient frapper son oreille. Victime de la violence du juge séculier, une personne avait eu les yeux crevés ; mais quelle que fut sa triste position elle avait toujours eu confiance au saint patron de la ville d'Arras. Une vision lui apprit que par ses prières elle avait trouvé grâce devant le Seigneur. Au jour qui lui fut indiqué, cet infirme pénétra dans le sanctuaire, et après une oraison fervente il recouvra l'usage de ses yeux. Une autre fois c'est un moribond retenu

dans sa pauvre chaumière loin de tous secours humains. Sa femme pleure et gémit ; mais ce qu'elle redoute surtout, c'est le jugement de Dieu pour son mari ; comment, en effet, obtenir les consolations de la religion ? Elle se confia à saint Vaast, et bientôt ses prières sont exaucées. Un prêtre est prévenu de la position critique du malade, et fortifié par le viatique, il reprend peu de jours après ses travaux.

Haimin raconte que se trouvant dans l'église pour remplir les devoirs de sa charge, il fut accosté par un fermier de l'abbaye ; se jetant à ses pieds, il invoqua d'abord son pardon. Il lui confessa qu'à une date déjà reculée, ses bœufs étaient malades. Une épizootie sévissait dans le voisinage et aucun des animaux atteints n'échappait à la mort. Cependant le laboureur n'avait pour toute ressource que ses deux bœufs ; il invoqua saint Vaast et fit vœu d'abandonner à l'église placée sous son vocable le produit du premier champ qu'il labourerait avec leur aide. Il put presque immédiatement reprendre ses travaux ; mais, pressé par les nombreuses charges qui l'accablaient, il avait jusqu'à ce jour reculé l'exécution de sa promesse. D'autres fois c'est une pauvre femme qui appelle l'attention du gardien par son offrande généreuse. Dans la crainte que sa piété ne l'ait entraînée à une dépense trop lourde pour sa fortune, Haimin se rend à sa chaumière. Alors elle lui raconte qu'elle a placé ses troupeaux sous la protection de Védaste ; depuis lors elle ne redoute ni les animaux féroces, ni les maladies qui peuvent les frapper, et si elle se revêt de haillons, ce n'est que pour éviter la rapacité de son maître. Loin de nous la pensée de déclarer tous ces faits prodigieux ; mais ils montrent du moins combien était répandu, au ixe siècle, le culte de saint Vaast, et combien il était populaire. Ce n'était pas seulement en Artois que Védaste était invoqué. Tout habitant de ces contrées le priait n'importe où il se trouvait.

A cette époque, la mer de Bretagne était célèbre par l'abondance des poissons qui s'y trouvaient et de toutes parts les couvents y

envoyaient leurs pêcheurs. En 875 on réclama de ceux de l'abbaye de Saint-Vaast un droit de deux sous pour leur permettre de jeter leurs filets en même temps que les autres barques déjà réunies. Ils refusèrent cette demande que ne justifiait aucun droit et ils prièrent avec ardeur leur saint patron. Les barques sortirent du port, mais elles furent assaillies par une tempête si furieuse qu'à grande peine elles purent regagner la côte. Celles au contraire qui s'étaient placées sous la protection de l'apôtre des Atrébates firent une pêche abondante et ne coururent d'autre péril que de sombrer sous le poids dont elles étaient chargées. En mémoire de ce fait, les mariniers de l'Artois payaient chaque année deux sous aux religieux du monastère de Saint-Vaast.

Nous ne redirons plus que deux miracles dus à l'intervention de ce confesseur. Sous le règne de l'empereur Lothaire (de 840 à 855) lorsque le comte Adalard, profitant de la faiblesse du pouvoir, s'empara du monastère de Saint-Vaast, un riche domaine avait été donné à titre de bénéfice à un courtisan de ce seigneur; les chroniqueurs le nomment Léthard. C'était un homme dur et violent, sans respect pour les droits acquis, désireux d'accroître ses biens. Au jour fixé il prescrivit à tous ceux qu'il regardait comme ses vassaux de se réunir; et sur leur refus il les menaça de ses armes. Les métayers eurent recours à saint Vaast, et brûlèrent un cierge d'une grosseur inusitée. Lorsque Léthard eut assemblé ses hommes d'armes il fut pris tout à coup d'une violente douleur à la gorge et s'écria : « Qui m'a donné le coup de la mort ? » Il vécut toutefois assez longtemps pour perdre sous ses yeux sa femme et sa fille, dont les suggestions ambitieuses l'avaient affermi dans ce projet. Theutbald, comte d'Arras, qui avait voulu envahir une partie du monastère, fut également puni de mort. Enfin, au XIVe siècle, un nouveau prodige justifia la confiance que les religieux accordaient à leur saint patron.

Les échevins ne voulaient point reconnaître les droits et les priviléges de l'abbaye de Saint-Vaast; les religieux eurent recours

aux censures ecclésiastiques, mais on n'en tint aucun compte. Jean Bursarius ou le Boursier excita, en 1307, une véritable émeute. La population soulevée pilla les champs du monastère ; elle enleva des viviers, non seulement les poissons, mais encore les grenouilles qui servaient à l'alimentation des religieux ; ce mets était plus usité au moyen-âge qu'il ne l'est de nos jours. Toujours à l'instigation de Bursarius, défense fut faite de vendre aux religieux, aucun objet de consommation ; pour faire acte d'autorité, le magistrat érigea sur le Marché (Petite-Place), une croix de pierre ; en outre, il réclama le pâturage commun dans les prairies de l'abbaye, les ouvriers furent assaillis et maltraités par des hommes masqués. En vain, les religieux montrèrent les lettres royales qui leur accordaient le droit de défricher ces prairies ; les esprits étaient trop irrités pour que la conciliation put être entendue. Le patron du monastère fut invoqué, et Dieu, dit un chroniqueur contemporain, donna dans ces circonstances, des marques de la protection qu'il accordait à l'abbaye. Bursarius fut trouvé pendu dans l'église de Saint-Vincent ; son corps fut pendant plusieurs jours livré à l'indignation de la foule. Les difficultés furent apaisées ; la croix resta comme un témoignage de la piété des habitants et de l'autorité du monastère de Saint-Vaast. Le magistrat s'engagea, en outre, par lettres authentiques, à offrir chaque année comme hommage féodal, une blanche colombe, et à payer les droits de relief.

Aussi ne doit-on pas s'étonner si de nombreux oratoires furent mis sous l'invocation de l'apôtre d'Arras. Dès l'origine, le monastère de Hautmont, fondé par le comte Madalgaire, plus connu sous le nom de saint Vincent, renfermait une chapelle placée sous son vocable, et c'est dans ce lieu que sainte Aldegonde, la fille de Vincent, reçut de saint Amand le voile religieux. A Renty, quoique ce bourg dépendit du territoire des Morins, et par conséquent du diocèse de Térouanne, l'une des trois églises construites par le comte Wanchert et Homburge, sa femme, était dédiée à saint Vaast. Peu

de temps après le martyre de sainte Maxellende, son corps fut reporté à Caudri qui avait été le théâtre de sa mort, et saint Vindicien dédia l'église à tous les saints, et notamment à saint Vaast et à sainte Maxellende. Enfin Cambrai, Béthune et La Bassée avaient des églises dédiées à l'apôtre des Atrébates ; saint Vaast était aussi en grande vénération à Gand et à Soissons, et des autels y étaient placés sous son vocable.

Un grand nombre d'églises de villages dans les diocèses de Cambrai et d'Arras, ont encore saint Vaast pour patron. Nous n'avons point l'intention d'en donner ici la liste. Il nous suffira d'avoir montré avec quelle ferveur ce saint était invoqué au moyen-âge, d'avoir rappelé les nombreux prodiges par lesquels Dieu manifesta sa puissance. La foi dans l'efficacité de sa protection est restée aussi vive et ardente ; on invoque souvent saint Vaast, on médite sur ses vertus et l'on aime à célébrer les fêtes qui lui sont consacrées. Quelques-unes même sont encore l'objet des réjouissances des familles.

Six évêques s'étaient succédé sur les siéges d'Arras et de Cambrai. Védulphe, sans doute à cause des guerres dont souffrait le territoire artésien, se retira dans cette dernière ville ; mais il avait laissé à deux vicaires l'administration du diocèse d'Arras. Le corps de Védaste était resté dans la cathédrale, près des clercs qu'il y avait établis. Une vision frappa Aubert pendant un séjour qu'il fit à Arras. Dans le but de combattre le sommeil, il s'était placé sur un balcon d'où il découvrait le cours sinueux du Crinchon, ainsi que le modeste oratoire où Védaste s'était si souvent retiré pour se reposer de ses fatigues dans le calme de l'étude et de la prière. Il regrettait que son saint prédécesseur n'eut pas encore un tombeau digne de l'éclat de ses vertus, lorsqu'il aperçut un ange, une baguette à la main ; il traçait à l'endroit même où s'élevait l'oratoire, le plan d'une vaste basilique. Dès lors cet avertissement du ciel affermit ses projets, et après avoir pris l'avis des évêques, ses voisins et ses collègues, il résolut de construire

une église qui fût en rapport avec la vénération dont jouissait Védaste. Les travaux furent poussés avec activité, et en peu de temps l'édifice fut élevé. De toutes parts, saint Aubert convoqua les prélats et les dignitaires pour ajouter plus d'éclat à cette solennité. Omer dirigeait le diocèse de Térouanne. Quoique accablé par l'âge et les infirmités (il était alors aveugle), il se rendit à l'invitation du pieux évêque d'Arras, et prit part à la cérémonie (667).

A cette époque, la cité était défendue par des tours et des remparts ; la forteresse construite par Gallien (1) n'était plus qu'à l'état de ruines, et la nouvelle église de Saint-Vaast dominait seule l'emplacement que devait occuper plus tard la ville d'Arras. Déjà le cortége avait franchi les portes ; il avait parcouru cette voie qui devait pendant longtemps porter le nom de l'Estrées (2), *Strata*. Au moment où la procession allait former un angle, des cris d'enthousiasme se firent entendre ; un nouveau miracle venait de manifester la puissance de Védaste : le saint évêque de Térouanne avait recouvré la vue. Mais après cette solennité et lorsque le corps de saint Vaast eut été déposé à la place honorable qu'il devait occuper, Omer, qui savait combien est terrible la justice divine, lorsqu'elle n'est pas suffisamment apaisée, s'agenouilla pieusement, et réclama comme une faveur insigne que ses yeux fussent de nouveau fermés. Cette prière qu'inspirait une piété si généreuse, fut exaucée et Omer put offrir à Dieu, comme l'expiation de ses imperfections, la patience avec laquelle il supportait ses infirmités (3).

Toutefois Aubert se rendant aux justes sollicitations des chanoines de la cathédrale, leur avait laissé le tombeau du saint et une portion notable de ses ossements. Les membres du Chapitre avaient

(1) *Castrum Nobiliacum*, maintenant Salle des Concerts.
(2) Rue Saint-Jean-en-Lestrée, maintenant partie de la rue Saint-Aubert.
(3) Une église fut élevée sur l'emplacement même où le miracle eut lieu ; elle était sous le vocable de saint Aubert.

tenu à honneur de conserver quelques parcelles de l'évêque qui avait institué le chapitre d'Arras, il leur semblait que la séparation était moins complète, et la vue de ces reliques, en leur rappelant l'exemple de Védaste, les engageait à marcher sur ses traces et à suivre son exemple.

Deux siècles environ s'étaient écoulés depuis cette éclatante solennité ; Charlemagne avait affermi son pouvoir sur les Gaules, Louis-le-Pieux, son fils, se signalait par ses vertus, et des jours prospères avaient permis aux monastères de recevoir les développements que leur donnait la charité, chaque jour plus généreuse des fidèles. Mais bientôt les barbares envahirent le sol franc; les Normands exercèrent leurs ravages et chaque jour était témoin de leur férocité. Les églises répétaient les chants des fidèles, et toutes les prières se terminaient par ce cri : « De la fureur des Normands, délivrez-nous Seigneur ! » Dans cet immense péril, lorsque les hommes d'armes étaient impuissants, que la renommée répétait des malheurs nouveaux, les religieux d'Arras résolurent de se mettre sous la protection de leur saint patron ; ils recueillirent avec soin les reliques, qui étaient le plus bel ornement de leur église.

Après en avoir établi l'authenticité, ils prièrent l'évêque Thierry de les reconnaître, et par son témoignage, de donner une nouvelle preuve de la vérité de leur déclaration. Sous l'église même on construisit une crypte en forme de tombeau, où huit mois plus tard le corps de saint Vaast fut honorablement déposé. Un grand concours de fidèles assista à cette cérémonie, et l'évêque Thierry qui la présidait, apposa son sceau sur ces restes vénérés.

Toutefois les Normands revinrent plus nombreux et plus cruels; il est de la piété de ne point tenter la providence, et de ne point réclamer des preuves trop multipliées de sa protection. Par sa position et sa richesse, Arras semblait désignée aux pillages des troupes normandes. Les religieux du monastère de Saint-Vaast chargèrent alors sur leurs épaules la châsse qui renfermait les

— 77 —

reliques de leur patron ; ils la portèrent processionnellement à Beauvais, où elle fut reçue par Odon, évêque de cette ville (880). Pendant ce temps des murailles et des tours furent élevées pour protéger le monastère ; et lorsque le calme reparut, les religieux résolurent de replacer les reliques de leur saint patron dans la crypte qui avait été construite à cet effet. Ils s'adressèrent à Dodilon, ancien prévôt de leur monastère, que les suffrages unanimes des fidèles avaient appelé à la direction du diocèse d'Arras. C'était un prélat dévoué à l'intérêt de son église, doux et bon, aussi versé dans les sciences divines que dans les lettres. Il accueillit avec empressement la demande qui lui était faite, et pour donner plus de force aux réclamations des religieux, il présida la députation que l'on avait envoyée à Beauvais. L'évêque Honoré, malgré sa vive piété pour Védaste, n'osa céder aux conseils que lui donnaient les habitants ; il avoua le dépôt qu'avaient reçu ses prédécesseurs et fit aux délégués du monastère une brillante réception ; les reliques leur furent remises solennellement (893). Les religieux heureux d'avoir accompli leur mission, portèrent sur les épaules la châsse qui contenait les ossements de saint Vaast. Dans tout le parcours se pressait une foule recueillie, heureuse de vénérer un si précieux fardeau. Quatre jours après la châsse entra à Arras. De toutes parts on était accouru à cette solennité, on avait interrompu les travaux des champs, et le peuple, dans une sainte ivresse, chantait les louanges de Dieu et de son confesseur. L'évêque Dodilon, qui présidait la cérémonie, fit déposer la châsse sur l'autel, puis s'inspirant de la grandeur du spectacle qu'il avait sous les yeux, il parla de la bonté divine, rappela les vertus de saint Vaast, et les proposa comme modèles aux méditations des assistants. Bien plus, il voulut que le souvenir de cette solennité se conservât fidèlement ; il établit la fête de la relation de saint Vaast, et cette fête existe encore dans l'église d'Arras.

Un document conservé aux archives générales du département

du Pas-de-Calais, et que nous donnerons plus tard, nous montre les religieux de Saint-Vaast, procédant, au siècle dernier, à la reconnaissance des reliques de leur patron. L'ouverture de la châsse se fit en présence des supérieurs de l'abbaye, revêtus de surplis et d'autres insignes de leur dignité. On alluma des cierges qui brûlèrent aussi longtemps que durèrent l'examen des ossements et la lecture des titres authentiques; enfin, un acte de reconnaissance fut dressé, celui-là même que nous venons de mentionner.

Voici les pièces concernant les reliques de saint Vaast qui sont postérieures à la Révolution. Ces pièces sont déposées dans la nouvelle châsse dont nous ferons tout à l'heure la description et dont le dessin accompagne cette notice.

Il y a d'abord une pièce en parchemin, en date du 13 décembre 1802, 22 frimaire an XI de la République française. C'est l'acte de reconnaissance des reliques de saint Vaast, signé par Mgr de La Tour-d'Auvergne, alors évêque d'Arras, et contre-signé par MM. Hallette, secrétaire, Dubois, vicaire-général, Le Maire, chanoine, Maniette, prêtre. Le corps de saint Vaast n'est pas tout à fait entier, dit cet acte important, mais il y a les principaux ossements, les mêmes, en nombre, qui ont été reconnus devant nous par les religieux de l'ancienne abbaye de Saint-Vaast d'Arras, et le tout conforme aux anciens authentiques lus et confrontés soigneusement avec les présentes reliques : Corpus..,.. non integrum quidem, sed varia præcipuaque ossa, eadem numero quæ à viris religiosis antè existentis abbatiæ sub invocatione Sti Vedasti in hâc urbe Atrebatensi coràm nobis recognita fuerunt...... veteres schedulæ authenticæ, quæ sedulò relectæ et cum præsentibus reliquiis collatæ ipsis omninò conformes fuerunt repertæ.

Il y a ensuite une pièce en papier, en date du 6 août 1805. Elle est signée de Mgr de La Tour-d'Auvergne, évêque d'Arras, et de MM. Crépieux, secrétaire, et Hallette, secrétaire-général. Cette

pièce constate la déposition des ossements de saint Vaast, plurima ossa majora, enveloppés de soie de couleur verte avec ornements d'or, dans un sac de peau, in sacco ovinâ pelle confecto, dans une châsse de bois doré avec des vitres de tous côtés, après les avoir extraits d'un coffre en bois de chêne sous forme de tombeau peint en marbre à l'extérieur et revêtu de soie à l'intérieur (l'un des trois du trésor des reliques), avec quelques fragments destinés à satisfaire aux demandes qui seront faites par les curés : ut variis in futuro pastorum petitionibus satisfiat. — Cette pièce constate en outre que, le 31 octobre 1804, il a été donné une partie de ces reliques (quamdam partem earumdem relliquiarum), à M. le curé de Bailleul, et que, le 10 juin 1805, une autre partie a été accordée à M. le curé de Notre-Dame, de Saint-Omer : Dno Pastori Belliolensi tradendam, et alteram earumdem relliquiarum portionem die 10a Junii 1805 Dno Pastori Beatæ Mariæ Virginis Audomarensis. Etaient présents les deux témoins mentionnés plus haut : Franciscus-Natalis-Trophimus Hallette, Carolus-Ludovicus-Franciscus-Josephus Crépieux.

Une autre pièce en papier, du 30 juillet 1805, 12 thermidor an XIII, est relative aux reliques de saint Vaast, de saint Firmin, de saint Omer et de saint Maxime. Elle est signée † Car. Ep. Atr., Frélaut, vic. gén., Lallart, Hallette, secr. gén., Dolez, ptre, Crépieux, secr. Elle constate l'ablation d'un os de saint Vaast et la déposition de cet os avec des reliques des trois autres saints dans une même châsse. Nous avons replacé cet os de saint Vaast avec les autres ossements de saint Vaast dans la nouvelle châsse dont nous allons parler, et nous avons constaté, sur cette pièce même, le fait de la réunion de cet os avec les autres ossements de notre saint patron.

Il est d'usage de porter à la procession de la Saint-Louis les reliques des saints. Comme d'ailleurs il ne serait pas convenable d'y porter les grandes châsses, qui ne sortent que dans les circons-

tances exceptionnelles, on a déposé dans un reliquaire spécial, pour être portée à cette procession, une relique notable de saint Vaast. Cette relique est une partie des os de la tête, extraite de la grande châsse et déposée dans un reliquaire en bronze doré, le 25 août 1854, par M. Proyart, vicaire général, qui en a dressé un acte, en date du même jour, aussi conservé parmi les pièces authentiques.

A toutes ces pièces a été jointe la pièce suivante, écrite sur parchemin, à la date du 7 décembre 1859 :

Anno reparatæ salutis millesimo octingentesimo quinquagesimo nono, die verò septimâ decembris,

Nos PETRUS-LUDOVICUS PARISIS, misericordiâ divinâ et sanctæ sedis apostolicæ gratiâ, Episcopus Atrebatensis, Boloniensis et Audomarensis,

Volentes majorem sanctis Dei, et specialiter Diœcesis nostræ patronis honorem impendi, extraximus è Capsâ lignea deauratâ et vitris undique perlucidâ, in quâ ab antecessore nostro felicis recordationis Hugone-Roberto-Joanne-Carolo de La Tour-d'Auvergne-Lauraguais, fuerant deposita (ut constat authenticis litteris diei sextæ augusti anni 1805 in hâc capsâ reconditis), ossa sancti Vedasti, et in novam transferri curavimus in modum monumenti elaboratam et ornatam ut sequitur :

1° Imaginibus sculptilis artis Beatissimæ Dei Genitricis Mariæ

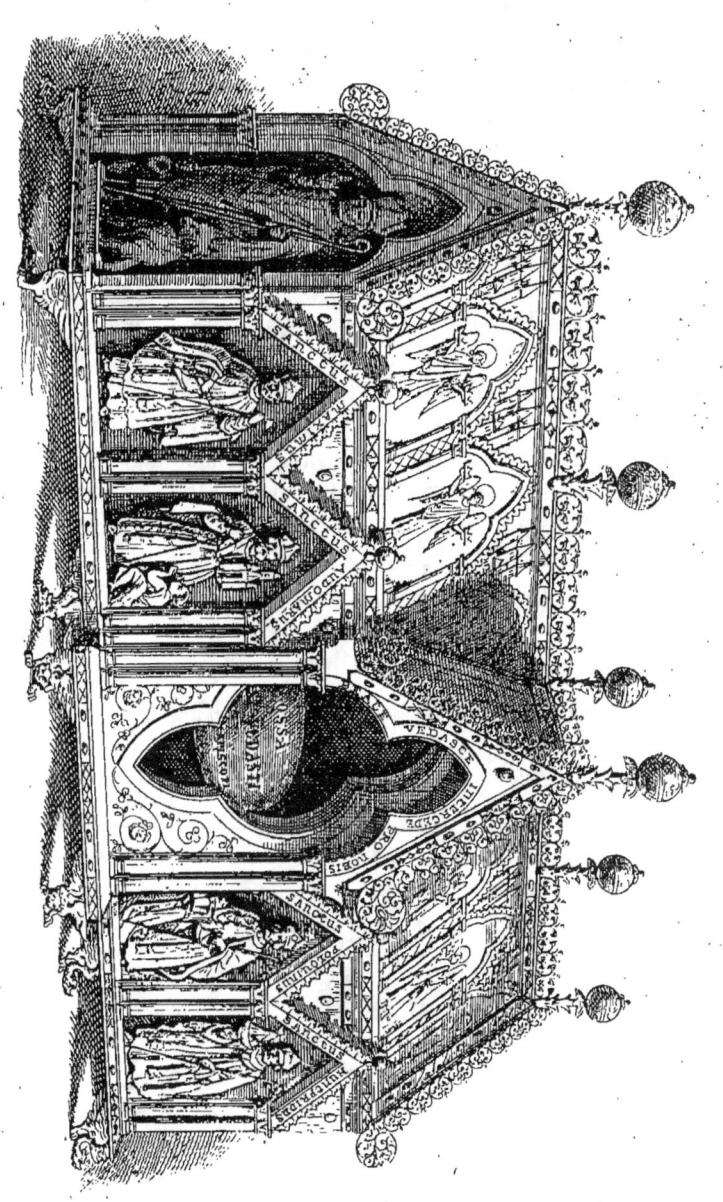

NOUVELLE CHÂSSE DES RELIQUES DE ST VAAST.

tenentis Cereum atrebatensem in manu dexterâ, et sancti Vedasti atrebatensis Episcopi ;

2° Imaginibus pictoriæ artis sanctorum Diœcesis hujusce Episcoporum Diogenis, Maximi, Audomari, Autberti, Gaugerici, Folquini, Humfridi, Vindiciani, super tabulas æreas cum ipsorum insignibus vel notis specialibus figuratis ;

3° Variis aliis ornamentis, tum imaginibus angelorum coronas afferentium, tum gemmis et inscriptionibus, tum etiam decoramentis architectoriæ artis, et quidem undequàque deauratis.

Ossa igitur veneranda sancti Vedasti, in septem partes separatim involuta pannis sericis, cum impressione sigilli antecessoris nostri supradicti, in uno concludimus linteo sacro, et insuper panno serico albi coloris, cui affigi jussimus inscriptionem litteris ornatis in pergameno descriptis, detractâ priùs aliquantulâ portione fragmentorum, ut pietati sacerdotum seu fidelium hujus nostræ diœcesis satisfiat, et deposuimus in supradictâ thecâ, unà cum instrumentis authenticitatis et impressione sigilli.

Datum Atrebati die septimâ decembris anni 1859.

† P.-L. Ep. Atrebat. Bolon. et Audomar.

De Mandato Illustriss. et Reverendiss. D. D. Episc.

J.-B. LEQUETTE, E. VAN DRIVAL,
Vic.-gen. *Can. in semin. maj. direct.*

La nouvelle châsse de saint Vaast, dont nous donnons un dessin à nos lecteurs, a été faite par MM. Duthoit, d'Amiens, sur les dessins de M. Epellet, architecte diocésain ; les peintures sur cuivre ont été exécutées par M. Le Mâle, de Douai. On s'est inspiré, comme il est facile de le voir, de la châsse des grandes reliques d'Aix-la-Chapelle.

Saint Vaast, étant le principal fondateur de la religion chrétienne dans ce pays, nous lui avons donné pour cortége d'honneur les images des saints Évêques les plus illustres du diocèse actuel d'Arras. C'est à ce titre que nous avons placé d'abord sur cette châsse saint Diogène, avec son costume d'évêque grec, son geste de bénédiction à la manière orientale, et son nom écrit en lettres grecques sur une même ligne verticale, commençant par l'A dans un nimbe, abrégé du mot Αγιοσ et emblême de la sainteté. Puis viennent saint Maxime, l'évêque voyageur, le bâton de pèlerin à la main, le patron spécial de Boulogne ; saint Omer, de Térouanne, avec l'emblême de l'Église spirituelle qu'il fonda et l'enfant auquel il rendit la vue ; saint Aubert, d'Arras, avec saint Landelin, son disciple ; saint Géry, de Cambrai, foulant aux pieds le monstre de l'idolâtrie qu'il terrassa ; saint Folquin, de Térouanne, avec la couronne impériale et la pourpre déposées près de lui, indices de sa parenté avec Charlemagne et des honneurs qu'il méprisa pour le service de Jésus-Christ. Enfin, saint Huntfride ou Humfroy, de Térouanne, tient le vaisseau allégorique dont lui parla le grand pape Nicolas quand il l'exhortait à tenir ferme au milieu des invasions des hommes du Nord et des ruines de son Église désolée, et saint Vindicien nous rappelle d'autres temps de luttes et la fondation définitive de l'abbaye de saint Vaast, qu'il tient à la main. Toutes ces images ornent les deux longs côtés de la châsse. Sur les petits côtés on voit, en sculpture, l'image de saint Vaast lui-même, et celle de la Sainte-Vierge, patronne, depuis toujours, de la cathédrale d'Arras, le cierge mystérieux à la main.

La châsse de saint Vaast est tout entière construite d'après le

système du XIII° siècle, et même un peu du XII° siècle, avec pierreries, émaux, crêtes ornées, pommes de pin, etc. C'est un gracieux monument.

Nous joignons également à cette livraison du *Trésor sacré* les armes de l'église cathédrale d'Arras, l'église fondée surtout par saint Vaast, telles qu'on les voyait, dans la cathédrale même, avant la Révolution. Nous les avons trouvées dans le sixième volume des *Additions aux Mémoires du diocèse d'Arras*, par le P. Ignace, page 318, manuscrit de la bibliothèque d'Arras (n° 1036 du nouveau catalogue, récemment publié par M. Caron). Nous transcrivons ce document : « Les armoiries de l'église épiscopale d'Arras, en Arthois....., sont esquartelées : le premier et le dernier quartier sur fond d'or, à l'ourlée de beste nommée Rat à quatre pieds, rampant, de sable, à 2 crosses d'Evêque, au milieu, en saultoir, de sable ; et le deuxième et le troisième quartier, au fond d'azur, à une vierge Marie, au mitan, couronnée, au naturel, entre 3 fleurs de lis d'or, sçavoir est : 2 en chef et une en pointe, avec en-dessus les dictes armoiries un chappeau d'Evesque de sinope ou verd... »

Ces armes sont celles de l'*église cathédrale* dans toute l'extension de cette idée ; elles renferment les armes de l'Evêché aussi bien que celles du Chapitre. Il est facile d'y remarquer l'idée locale représentée par les armes *parlantes* de la ville d'*Arras*, l'idée du siége épiscopal figurée par la crosse et le chapeau verd ; enfin l'idée du Chapitre désignée par l'image de Notre-Dame, au milieu des lys.

Pour compléter le plus possible l'histoire des reliques de notre grand patron, nous allons dire maintenant où sont déposées les diverses parties de ces ossements sacrés qui ont été, à différentes époques, données à des églises particulières. Nous puisons ces renseignements précieux dans un recueil manuscrit où M. le chanoine Parenty, vicaire général, a consigné par ordre chronologique, de 1803 à 1845, tous les actes et documents officiels concernant les reliques vénérées dans le diocèse d'Arras.

Le 9 août 1805, un petit os de saint Vaast a été remis à M. Dupont,

vicaire général, par Mgr de La Tour-d'Auvergne, évêque d'Arras, pour être exposé à la vénération publique.

Le 25 septembre 1806, il a été permis d'exposer à la vénération publique, dans l'église d'Annezin, près de Béthune, une portion des reliques de saint Vaast, extraite de la châsse contenant son corps en la cathédrale d'Arras; l'église de Wingles a eu une autorisation analogue le 26 novembre de la même année.

Le 2 juin 1807, Mgr de La Tour-d'Auvergne a fait don à M. le curé de Vergies, au diocèse d'Amiens, d'une portion des reliques de saint Vaast; le 28 mai de la même année, il avait accordé la même faveur à M. le curé de Fouquières-lez-Lens, à la condition que la relique serait déposée dans un buste représentant un évêque, pour être exposée à la vénération des fidèles dans l'église de la paroisse; le 22 septembre de la même année, permission semblable pour l'église de Lattre-Saint-Quentin.

Le 9 avril 1808, la même faveur a été accordée à l'hospice civil de la ville d'Aire, et le 7 novembre 1808, M. le curé de Moreuil, au diocèse d'Amiens, a également obtenu une portion des reliques de saint Vaast, pour son église, sauf autorisation à accorder par l'évêque d'Amiens pour l'exposition de cette relique dans cette même église.

Le 21 mars 1809, Mgr l'évêque d'Arras a fait don à M. de Mandolse, évêque d'Amiens, de dix reliques diverses, parmi lesquelles il y en a une de saint Vaast; le 22 du même mois, il a aussi donné des reliques à M. Cavrois, curé du Saint-Sépulcre, à Saint-Omer, pour être exposées à la vénération des fidèles, et parmi ces reliques, il y en a encore une de saint Vaast; le 11 avril de la même année, M. Boussu, curé de Pas, a obtenu la même grâce pour son église.

Le 29 novembre 1810, M. Vasseur, curé de Bienvillers-au-Bois, a reçu du même prélat, pour son église, un don analogue.

Le 20 décembre 1811, Mgr a fait don à son séminaire d'Arras, d'une portion de reliques de saint Vaast et d'une de saint Maxime,

évêque de Boulogne. Il les a enveloppées d'une étoffe de soie verte, a lié celle de saint Vaast avec un fil d'argent et celle de saint Maxime avec un fil d'or, et les a mises chacune dans un buste représentant l'un et l'autre saints.

Le 21 juin 1813, M. Delebecque, curé de Laventie, a reçu du même évêque, pour son église, une relique de saint Vaast ; le même don a été fait, le 22 septembre 1817, à M. Drocque, curé de Gonnehem ; M. Ballin, curé de Fruges, avait obtenu la même faveur pour son église, le 26 août précédent.

Le 16 octobre 1825, Mgr a envoyé à l'église de Saint-Vaast-la-Hongue, arrondissement de Valognes, au diocèse de Coutances, un fragment notable d'un os de saint Vaast.

Le 27 décembre 1826, le même prélat a donné aux dames Bénédictines du Saint-Sacrement de la ville d'Arras, un os de saint Vaast, os du genou.

Le 10 août 1845, Mgr de La Tour-d'Auvergne a donné une relique de saint Vaast à l'église paroissiale d'Armentières, diocèse de Cambrai.

Une relique *notable* de saint Vaast se trouve dans le trésor de l'église Saint-Nicolas, d'Arras, ainsi que nous le dirons plus amplement dans la seconde partie de ce livre ; une relique du même saint apôtre de l'Artois est vénérée dans l'église de Saint-Pol ; une autre relique est déposée dans le retable de l'autel de Saint-Vaast, à la Cathédrale ; enfin, une relique notable de notre grand patron a été donnée à l'église Notre-Dame, de Saint-Omer. C'est par la pièce qui constate ce don que nous terminerons cette longue nomenclature.

L'an xii de la République française, le 21 prairial, 10 juin 1804, en présence de MM. Gilles-François Delaune, chanoine, archidiacre d'Arras et vicaire-général, François-Louis-Honoré-Félix Morel, chanoine et archidiacre de Boulogne, Louis-François Pelletier, curé de la Cathédrale, Linque et Lallart de Boves, tous deux administrateurs de la fabrique de l'église Cathédrale ; nous, Jean-Sévère

Frélaut, vicaire général et official de Mgr l'illustrissime et révérendissime évêque d'Arras, avons, par ses ordres, procédé à l'ouverture de la châsse contenant les reliques de saint Vaast, évêque et patron de l'ancien diocèse d'Arras, d'où nous avons tiré un des ossements de la partie antérieure de la poitrine, enveloppé d'une étoffe de soie rayée de blanc et vert, entouré d'un ruban de soie couleur de rose, scellé et cacheté en cire rouge du sceau de mon dit seigneur évêque, pour être envoyé à l'église paroissiale de Notre-Dame, de Saint-Omer, et y être exposé à la vénération des fidèles.

Fait à Arras, les jour, mois et an susdits.

Signé : FRÉLAUT, *vic. gén.*, DELAUNE, *chan.*, *vic. gén.*, *gr. archid.*, MOREL, *archid. de Boulogne*, PELLETIER, *curé*, LALLART, LINQUE.

HUGUES-ROBERT-JEAN-CHARLES DE LA TOUR-D'AUVERGNE, par la miséricorde divine et la grâce du Saint-Siége apostolique, évêque d'Arras, avons lu et approuvé le susdit procès-verbal, les jour, mois et an que dessus.

Signé : † CH., ÉV. D'ARRAS.

Par Mandement :

CRÉPIEUX, *secrét.*

Certifié conforme à l'original déposé aux archives de l'Évêché.

PARENTY, *chan., vic. gén.*

IV

LE CHEF DE SAINT NICAISE, MARTYR,
ARCHEVÊQUE DE RHEIMS.

C'EST un historien du xe siècle, homme vénérable et bien connu pour sa parfaite intégrité, sa religion et sa science, Frodoard, chanoine de Reims, abbé d'un monastère du même diocèse, évêque élu de Noyon, qui va nous dire ce que fut le grand saint dont l'église d'Arras possède depuis longtemps le chef sacré. C'est, en effet, au chapitre sixième de son *Histoire de l'Église de Reims* que nous trouvons le récit émouvant que l'on va lire.

« Après les évêques dont nous venons de parler (Sixte, Sinice, Amanse, Bétause, Aper, Maternien, Donatien, Vivien, Sévère), le siége épiscopal fut occupé par saint Nicaise, homme d'une grande charité et constance, qui sut gouverner avec vigueur, au milieu de la persécution des Vandales, le troupeau confié à ses soins : pendant la paix, source d'éclat et de gloire pour son église ; au milieu des dangers, guide courageux et protecteur fidèle ; formant le peuple par ses pieuses doctrines et ses vertueux exemples, et relevant la splendeur de l'Église, chaste épouse de Jésus-Christ, par de riches fondations. Jusqu'à lui la chaire épiscopale avait été attachée à l'église dite des Apôtres ; inspiré par une révélation divine,

il érigea une nouvelle basilique en l'honneur de la bienheureuse Mère de Dieu, toujours vierge, où il transféra le siége épiscopal, et qu'il consacra bientôt de son sang. Ce saint évêque, averti par un ange, prévit longtemps d'avance les massacres qui devaient désoler la Gaule, et, pour réprimer la fatale confiance d'une aveugle prospérité, il annonçait les vengeances de la colère divine. Son inquiète charité portait avec douleur le poids des péchés de son troupeau; prêt à mourir pour le salut de tous, il s'offrait, afin de détourner de son peuple la colère de Dieu; ou, puisque sa ruine était inévitable, cherchait à gagner la clémence de Dieu par l'humilité d'un cœur contrit et résigné, il s'efforçait, sinon d'arrêter le glaive temporel, au moins d'empêcher que le glaive éternel ne pénétrât jusque dans les âmes. Mais comme la semence de la parole de Dieu ne peut germer au milieu des épines des richesses, ceux qui prospèrent et se glorifient dans la vanité du siècle n'ouvrent point leur cœur aux conseils salutaires, et ne les y reçoivent point pour les faire fructifier; distraits par les embarras de mille occupations passagères, au lieu de poursuivre la véritable vie, ils s'engagent sous les étendards funestes du péché et de la mort; et parce qu'ils ne haïssent pas assez profondément le mal, ils sont incapables de faire dignement le bien. Aussi les peuples ne craignaient pas de mépriser la sainte religion, de violer les commandements de Dieu, de se rendre esclaves des vanités, de se souiller des vices de la concupiscence, d'exciter des scandales et des schismes, et enfin, ô douleur! d'offenser Dieu par toutes les iniquités. Mais tout-à-coup, au milieu même des jours de prospérité, Dieu suscite la colère des nations les plus barbares : des hordes de Vandales se précipitent furieuses dans les diverses provinces pour venger ses offenses; les murs des villes tombent devant eux; les familles périssent par le glaive avec leur postérité. Les barbares semblent n'aspirer à aucune gloire, ne chercher aucun profit. Ils ne veulent que verser, épuiser le sang humain; ils ne sont altérés que du carnage des Chrétiens. Au milieu de cette affreuse tempête, de glorieux évê-

ques brillaient dans les Gaules ; à Rheims, le grand saint Nicaise ; à Orléans, le bienheureux saint Anian ; à Troyes, saint Loup ; à Tongres, saint Servais, et quelques autres prélats fameux par leurs vertus, qui retardèrent longtemps par leurs prières et leurs mérites l'éclat de la colère de Dieu, s'efforçant d'éteindre l'hérésie et les vices parmi le peuple, de le ramener par la pénitence à la religion catholique et au vrai culte du Seigneur, et de détourner de la tête de l'Église chrétienne le glaive d'une si terrible persécution et des vengeances divines.

» Cependant les Vandales viennent camper devant Rheims, ravagent tout le pays, et poursuivent avec acharnement la perte des Chrétiens enfermés dans la ville : ils veulent détruire et effacer de la surface de la terre ces ennemis de leurs dieux et des mœurs païennes. A l'exemple de Jésus-Christ, saint Nicaise, prêt à donner sa vie pour ses frères, prend la ferme résolution de ne point abandonner son troupeau : il veut, ou se sauver avec eux, ou souffrir tout ce que voudra leur faire souffrir le Père de famille, dans la crainte qu'en fuyant il ne semblât délaisser le ministère de Jésus-Christ, sans lequel les hommes ne peuvent vivre ni devenir chrétiens. Aussi, selon la pensée de saint Augustin, a-t-il acquis les mérites d'une plus grande charité que celui qui, surpris dans sa fuite, confessa cependant Jésus-Christ, et mourut martyr, mais non pas pour ses frères, et n'ayant songé qu'à lui-même. Le saint évêque craignait bien plus que sa fuite ne détruisît les pierres vivantes de l'édifice divin, que de voir tomber et brûler sous ses yeux les pierres et les bois des édifices terrestres ; redoutant mille fois moins de livrer les membres de son propre corps aux tortures et à la rage des ennemis, que de laisser mourir les membres du corps de Jésus-Christ privés de la nourriture spirituelle : il était résigné, si ce calice ne pouvait passer loin de lui, à faire la volonté de celui qui ne peut vouloir rien de mal, et ne cherchait point son bien, mais imitait celui qui a dit : « Je ne cherche point ce qui « m'est avantageux en particulier, mais ce qui est avantageux à

« plusieurs pour être sauvés (1). » Persuadé donc que sa fuite serait plus funeste peut-être par le mauvais exemple, que ses services ne seraient un jour profitables s'il conservait sa vie, aucune raison ne put le déterminer à fuir. Il ne craignait pas la mort temporelle, qui vient toujours tôt ou tard, lors même qu'on cherche à l'éviter, mais la mort éternelle, qui peut venir si on ne l'évite pas, et ne pas venir si on l'évite. Loin de se complaire en lui-même, et de croire sa personne plus précieuse et plus digne d'être tirée du danger que toute autre, comme plus éminente en grâce, il s'obstina à rester, afin de ne pas priver l'Église de son ministère, nécessaire surtout en de si grands périls : on ne le vit point, comme le gardien mercenaire, abandonner ses brebis, et fuir à l'aspect du loup : mais, semblable au bon pasteur, il offrit généreusement sa vie pour son troupeau : enfin, il lui sembla que, dans cette extrémité, ce qu'il avait de mieux à faire, c'était d'adresser de ferventes prières au Seigneur, pour lui et pour les siens, et il choisit ce parti.

« Cependant les assiégés succombent aux fatigues de la défense, aux veilles, au besoin ; l'ennemi au contraire redouble de fureur, bat de toutes parts les murs avec succès ; tout le peuple est frappé de terreur et de découragement : tous accourent auprès de saint Nicaise, prosterné en prière au pied des autels : désespérés, tremblants de la victoire prochaine des barbares, ils lui demandent des consolations, comme des enfants à leur père ; ils le supplient de décider ce qu'il y a de plus utile à faire, ou de se soumettre à la servitude des barbares, ou de combattre jusqu'à la mort pour le salut de la ville. Le saint pasteur, à qui Dieu a fait connaître par révélation que Rheims doit périr, console son peuple, et ne cesse cependant d'implorer la clémence du Seigneur, afin que cette tribulation de la mort temporelle, loin d'être leur perte éternelle, profite au contraire à leur salut, et qu'ils persistent dans la con-

(1) 1re *Epit. de saint Paul aux Corinth.*, chap. 10, v. 33.

fession de la vraie foi ; il les exhorte à combattre pour le salut de leur âme, non avec des armes visibles, mais par de bonnes mœurs, non avec l'appui des forces corporelles, mais par l'exercice de toutes les vertus spirituelles : il leur rappelle que la punition qui les frappe est un juste jugement de Dieu contre leurs péchés ; il leur répète sans cesse qu'il n'y a d'autre moyen de salut que de s'humilier avec componction sous les coups de la vengeance divine, de les recevoir, non point avec murmure et désespoir, comme des enfants d'iniquité, mais avec patience et douceur, comme des enfants de piété qui attendent les récompenses du royaume céleste. « Souffrez, leur dit-il, souffrez avec dévotion ces
» tribulations d'un jour dans l'espoir d'une éternité de bonheur ;
» offrez-vous de bon cœur à cette mort d'un moment, pour éviter
» les peines d'une damnation éternelle méritée par vos fautes ;
» trouvez votre salut dans votre perte, et au lieu de supplice,
» l'éternelle guérison de vos âmes. Priez pour vos ennemis, afin
» qu'ils reconnaissent leurs iniquités, et que ceux qui sont aujour-
» d'hui les ministres de l'impiété deviennent un jour les disciples
» de la piété, et les sectateurs de la vérité. » Enfin, il déclare que pour lui, il est prêt, comme le bon pasteur, à donner sa vie pour son troupeau, et à braver la mort temporelle, pourvu qu'ils obtiennent avec lui le pardon de leurs fautes et le salut éternel.

» Le pieux évêque était secondé par sainte Eutrope, sa sœur, chaste épouse de Jésus-Christ, qui, mettant sa vertu sous la protection de son frère, imitait en tout ses exemples et ne le quittait jamais, afin de préserver la pureté de son âme des souillures spirituelles, et la chasteté de son corps de la corruption des plaisirs charnels. Tous deux animaient le peuple de tous leurs efforts à briguer la palme du martyre, et demandaient en même temps pour lui au Seigneur le prix de la victoire. Enfin le jour marqué de Dieu pour le triomphe des barbares étant arrivé, aussitôt que saint Nicaise voit leurs hordes furieuses se précipiter dans la ville, fortifié par la vertu de l'Esprit saint, et accompagné de sa bienheu-

reuse sœur, il se présente au-devant d'eux à la porte de l'église de la sainte Vierge Marie, mère de Dieu, chantant des hymnes et des cantiques spirituels. Pendant que, tout entier à la sainte psalmodie, il chante ce verset de David : « Mon âme a été comme attachée à la » terre (1), » sa tête tombe tranchée par le glaive. Cependant la parole de piété ne manque point en sa bouche ; car sa tête, roulant à terre, poursuit la sentence d'immortalité, et il continue : « Sei- » gneur, vivifiez-moi, selon votre parole. »

» Mais sainte Eutrope voyant l'impiété s'adoucir à sa vue, et craignant que sa beauté ne fut réservée aux débats et à la brutalité des païens, se précipite sur le sacrilège meurtrier de l'évêque ; l'insultant à grands cris, provoquant son martyre, elle le frappe d'un soufflet, lui arrache les yeux, animée par une force divine, et les jette à terre. Bientôt égorgée par les barbares transportés de fureur, et donnant son sang à son Dieu, elle partagea avec son frère et d'autres saints victorieux la palme du martyre ; car parmi le peuple, beaucoup, soit clercs, soit laïques, imitèrent cette constance ; et, participant à la souffrance, méritèrent de participer aussi à l'éternelle béatitude de leur père selon Jésus-Christ. On cite entre autres, comme les plus illustres, le diacre Florent et saint Joconde, dont les têtes sont conservées à Rheims derrière l'autel de la sainte vierge Marie, mère de Dieu. (Tout ceci arriva l'an de Jésus-Christ 407).

» Cependant les barbares demeurent étonnés de la constance de la vierge et de la subite punition du meurtrier. Les massacres étaient finis, le sang des saints ruisselait à grands flots ; tout-à-coup une horreur d'épouvante les saisit ; ils voient des armées célestes qui viennent venger le sacrilège ; la basilique retentit d'un bruit épouvantable. Redoutant la vengeance divine, ils abandonnent leur butin ; leurs bataillons fuient dispersés et quittent en tremblant la ville, laquelle demeura long temps solitaire ; car les chrétiens, ré-

(1) Psaum. 118 ; hébreu 119, v. 25.

fugiés dans les montagnes, n'osaient en descendre dans la crainte des barbares, et les barbares redoutaient d'y retrouver les célestes visions qui les avaient frappés. Dieu seul et ses anges veillaient à la garde des saints martyrs ; tellement que la nuit on voyait de loin des lumières célestes ; quelques-uns même entendirent les saints et doux concerts des Vertus et des Dominations du paradis. Rassurés enfin par cette miraculeuse révélation de la victoire divine, les habitants que la Providence avait conservés pour ensevelir les saints rentrent dans Rheims en faisant des prières. Arrivés au lieu où gisent les corps, ils sentent s'exhaler une odeur de parfums délicieux. Mêlant la joie aux gémissements, ils célèbrent en pleurant les louanges du Seigneur, préparent pour la sépulture les saintes reliques, et les déposent avec respect en des lieux convenables autour de la ville. Quant aux corps de saint Nicaise et de sainte Eutrope sa sœur, ils les ensevelirent solennellement dans l'église de Saint-Agricole, fondée longtemps auparavant, et magnifiquement décorée par Jovin, homme très-chrétien et maître de la cavalerie romaine ; en sorte qu'il semblerait que la Providence eût préparé de loin cette demeure sainte, plutôt pour la dignité et la célébrité de ces saints martyrs, que pour le dessein et la condition de sa fondation première.

» Depuis que les corps de ces saints martyrs ont été déposés dans cette église, d'innombrables miracles l'ont illustrée. Par leurs mérites et leurs prières, les malades y ont recouvré la santé et la force, et leur exemple enseigne les fidèles à marcher dans le chemin du ciel. Saint Jérôme écrivant à une jeune veuve de noble origine, nommée Aggerunchia, et l'exhortant à persévérer dans le saint état du veuvage, fait mention de cette persécution des barbares ; il dit entre autres choses : « D'innombrables nations de barbares s'em-
» parèrent de toute la Gaule. Les Quades, les Vandales, les Sar-
» mates, les Alains, les Gépides, les Hérules, les Saxons, les Bour-
» guignons, les Allemands, les Pannoniens, horrible république,
» ravagèrent tout le pays renfermé entre les Alpes et les Pyrénées,

» entre l'Océan et le Rhin : *Assur était avec eux.* Mayence, ville
» autrefois fameuse, fut prise et saccagée, et des milliers de chré-
» tiens furent égorgés. — La capitale des Vangions (1) fut ruinée
» par un long siége. Les peuples de la puissante ville de Rheims,
» d'Amiens, d'Arras ; les Morins, situés aux extrémités de la Bel-
» gique, ceux de Tournai, de Spire, de Strasbourg, furent trans-
» portés dans la Germanie ; les Aquitaines, la Novempulanie lyon-
» naise, la Narbonnaise, furent dévastées, excepté quelques villes,
» que le fer ruinait au dehors et la famine au dedans. »

» Enfin, on dit que saint Remi avait fixé sa demeure dans cette basilique, afin que comme en esprit il approchait sans cesse des mérites des saints martyrs, il en approchât aussi en corps et en personne. On montre encore aujourd'hui, près de l'autel, le petit oratoire où il aimait à prier en secret, et à offrir, loin du bruit populaire, au Dieu qui voit tout, les saintes hosties de contemplation. C'est là qu'un jour il vaquait à ces pieux exercices, lorsque, apprenant tout à coup l'incendie de la ville, il accourut pour l'arrêter en invoquant le Seigneur, et, secondé de l'appui des saints, laissa les traces de ses pas empreintes pour toujours sur les pierres des degrés de l'église (2). »

C'est dans l'historien de Reims, dom Marlot (3), que nous trouvons avec tous les détails possibles ce qui concerne le culte et les reliques du grand saint Nicaise. Nous nous contenterons de mentionner ici sommairement ce qui a plus particulièrement rapport à la partie très-importante que nous possédons.

L'église de Saint-Agricole, fondée par l'illustre Jovin, servit de cimetière aux premiers prélats de Reims, et ces glorieuses dé-

(1) Worms.
(2) Frodoard, *Histoire de l'église de Rheims*, traduction de M. Guizot, *Collection de mémoires relatifs à l'histoire de France depuis la fondation de la Monarchie française jusqu'au* XIII^e *siècle*, cinquième livraison, pages 14-23.
(3) *Histoire de la ville, cité et université de Reims, métropolitaine de la Gaule Belgique*, par dom. Guil. Marlot, manuscrit publié aux frais et par les soins de l'Académie de Reims (4 grands volumes in-4°) 1843, tom. III, pag. 603 et suiv.

pouilles lui donnaient beaucoup d'éclat. « Quand saint Nicaise fut mis à mort par les Vandales, le peuple ayant levé son corps et jeté dessus mille fleurs, en témoignage de l'humble respect qu'il rendait à ses mérites, le transporta en cette église pour y être inhumé. Son cercueil fut conduit hors la ville par le corps des ecclésiastiques, qui, réduit en un bien petit nombre, et rempli de tristesse pour la perte de leur archevêque, adoucissait ses regrets par l'agréable harmonie de ses cantiques. Ce vénérable dépôt fut donc mis avec celui de sa sœur, sainte Eutropie, digne à la vérité d'être conjointe en même tombeau, puisqu'un puissant amour pour le ciel les avait unis pendant la vie, et un même supplice égalés au martyre. » Le lieu où on les mit se voit encore à présent dans la nef de l'église, bien qu'elle ait été réédifiée par deux fois, les anciens ayant élevé un tombeau sur quatre colonnes de pierre, pour marque perpétuelle de leur dévotion..... Le coffre, posé sur ces colonnes ornées de chapiteaux corinthiens, a sept pieds de longueur et deux en largeur, et sur l'une des faces, qui est de marbre blanc, se voit la figure du bon pasteur, avec celle de David et de Goliath, d'un prophète qui reçoit un livre présenté par une main venant du ciel, et de Job visité par ses amis, avec les vers qui étaient ci-devant écrits le long de la corniche :

> Te cecinit Christi sacer ordo propheticus iste ;
> Lucet ut eloquio, nitet hic radiante metallo,
> Significativis promens sacra dogmata verbis,
> Cœtus apostolicus, doctrinæ luce coruscus.

Les mêmes vers sont en la châsse élevée sur le grand autel. »

Voici une autre inscription, relativement récente, gravée sur la tombe servant de soubassement :

« Cy est le lieu et la place, où que Monsieur saint Nicaise, jadis archevesque de Reims, et Madame sainte Eutropie, sa sœur, furent

inhumés en terre, après que furent martyrs pour la foy chrétienne. »

La renommée du saint martyr se répandant comme une divine odeur par toute la France et venant à s'accroître, au VII^e siècle surtout, par une foule de guérisons miraculeuses, on résolut d'ouvrir son tombeau pour faire une translation solennelle de ses reliques. L'évêque de Noyon et Tournai s'y trouva, comme un des évêques de la province, et il en obtint une partie notable, qui fut rapportée à Reims, dans des circonstances mystérieuses, l'an 1060. L'autre demeura dans l'église de Saint-Agricole, fondée par Jovin, jusqu'au temps de l'archevêque Foulques, qui la fit transporter en la cathédrale, avec le corps de sainte Eutropie, où leur mémoire, ajoute dom Marlot, est en singulière vénération.

« Mais ce qui est encore admirable, dit le même auteur au tome III^e de son ouvrage, page 160, c'est que le chef mesme de saint Nicaise, qui a parlé après la mort, est partagé en trois lieux divers: l'église de Notre-Dame de Reims possède la partie supérieure qu'on appelle le crâne ou test; *celle de Saint-Vaast d'Arras le derrière de la teste;* et la mandibule inférieure avec l'autre partie du corps, rapportée de Tournai, est gardée en l'abbaye de Reims, fondée en sa mémoire. »

En effet, la partie du chef de saint Nicaise que nous possédons à Arras est la portion supérieure et postérieure de la tête. Elle contient: la moitié supérieure de l'occipital, les deux pariétaux, environ le tiers supérieur du frontal, articulé en grande partie avec le pariétal gauche, et environ dans une étendue de deux centimètres avec le pariétal droit. Les os sont soudés et ne peuvent plus se désarticuler; c'est le chef d'un homme déjà avancé en âge.

Il y a bien longtemps que l'église de Saint-Vaast possède ce trésor. Déjà il en est fait mention dans l'inventaire si ancien que nous avons donné dans cet ouvrage, d'après le manuscrit de Guimann (page 12): « Caput beati Nicasii, Remensis archiepiscopi. »

Raissius le mentionne également dans son *Hierogazophylacium belgicum*, page 526 : « Caput sancti Nicasii, martyris et Remensis archiepiscopi, loculum habet ex ære deaurato fabricatum. » Ce reliquaire de bronze doré est sans doute perdu comme tant d'autres, mais la relique précieuse est sauvée. Elle repose, comme nous l'avons déjà dit, dans un des compartiments de la châsse de saint Jacques, sous l'autel de la chapelle de l'évêché.

Voici les pièces qui accompagnent aujourd'hui cette relique insigne.

1° Pièce en parchemin de Mgr de la Tour d'Auvergne. Anno, etc. — (Toute la première partie comme dans l'acte relatif au chef de saint Jacques...) « Expendimus reliquias sancti Nicasii archiepiscopi Remensis et martyris, sive caput venerabilis martyris in varia fragmenta divisum cum veteri instrumento authenticitatis dictarum reliquarum, quas quidem invenimus denuò easdem quæ in dicto instrumento prædicantur, et a testibus fide dignissimis coram nobis anteà fuerunt recognitæ.

« Quapropter præsens verbale..., etc. » (Comme dans la pièce du chef de saint Jacques. — Mêmes signatures.)

2° Pièce sur papier. — Le même évêque fait savoir qu'il a déposé dans une châsse de bois surmontée du buste du saint : « Partem capitis sancti Nicasii Remensis episcopi et martyris, prius à nobis ritè ac canonicè recognitam sicuti constat ex authenticis prædicto capiti affixis, panno serico rubri coloris involutam, filo etiam serico ejusdem coloris alligatam et nostro sigillo episcopali munitam... »

Signé : † Car. ep. atr.
Contre-signé : Crépieux, secr.-gén.

3° Pièce constatant la déposition du chef de saint Nicaise faite par ordre de Mgr Parisis dans un des compartiments de la châsse de saint Jacques, dont il a été fait mention à la page 50 de cet ouvrage. Cette pièce est d'une rédaction analogue à celle de saint Jacques,

reproduite à la page 51 ; elle est du même jour et porte les mêmes signatures. Il a paru inutile de la reproduire ici en entier.

Nous n'avons fait cette déposition dans la châsse nouvelle qu'après avoir enveloppé le saint chef, d'abord dans un linge bénit d'une bénédiction spéciale, puis dans une soie rouge également bénite, le tout bien et soigneusement cousu de soie rouge, muni du sceau de Mgr Parisis, et d'une inscription sur parchemin cousue et scellée aux deux enveloppes, selon les règles dont nous aurons plus tard à parler.

V

LE CORPS DE SAINT VINDICIEN, ÉVÊQUE D'ARRAS, ET LE CHEF DE
SAINT-LÉGER, MARTYR, ÉVÊQUE D'AUTUN.

A notice que nous allons donner sur la vie de saint Vindicien expliquera les raisons pour lesquelles le chef du martyr saint Léger a été mis dans une même châsse avec le corps de l'évêque d'Arras. La vie de saint Vindicien a été écrite par le très-révérend Père François Doresmieux, abbé de Saint-Eloi depuis 1625 jusqu'en 1639. Henschenius a édité cette œuvre dans la collection dite des Bollandistes, au tome second du mois de mars, et l'a fait précéder d'un commentaire. Un arrière-neveu de l'abbé Doresmieux, qui depuis longtemps a su joindre à la noblesse de son nom le titre d'historien à la fois exact et éloquent, M. le comte A. d'Héricourt (1), a repris ces deux travaux, qu'il a comparés à d'autres et dont il a fait une vie nouvelle de saint Vindicien, destinée à un ouvrage qui n'est pas encore publié. M. le chanoine Parenty a traduit l'œuvre de Doresmieux et

(1) Voir, à la suite de ce travail, la note sur la famille Doresmieux dans ses rapports avec les grandes abbayes de l'Artois.

celle d'Henschenius, il y a joint des notes précieuses, qu'avec sa bienveillance ordinaire et son zèle si désintéressé pour la diffusion des saines notions historiques, il a mises à notre libre disposition. Enfin, nous avons été assez heureux pour trouver, dans la châsse même de saint Vindicien et dans le reliquaire antérieur de saint Léger, des pièces d'un prix inestimable que nous ferons connaître à nos lecteurs. C'est à l'aide de tous ces éléments réunis et combinés que nous avons composé la présente notice, où l'histoire des reliques tient une grande place et constate des faits importants, dont plusieurs sont ici racontés pour la première fois.

Saint Vindicien naquit à Bullecourt, village d'Artois situé au territoire de Bapaume, vers l'an 620. Ses parents étaient pieux, ils avaient une position élevée, et, selon l'usage général de cette époque, ils cultivaient leur domaine. Vindicien parut avoir sucé la piété avec le lait, en sorte qu'à peine adolescent, il s'appliqua uniquement à tout ce qui a rapport à l'état ecclésiastique et aux choses saintes. La crainte de Dieu s'accrut en lui avec les années, et on le vit renoncer à tous les plaisirs que recherche ordinairement la jeunesse avec tant d'avidité. Une seule chose l'occupait : c'était de se rendre souvent de Bullecourt à Arras par un chemin qui jusqu'alors n'avait point été fréquenté, et qui depuis a retenu son nom. Là il se recueillait dans les églises et il entendait avec un esprit docile la parole de Dieu. Il s'était construit à Anzin, près d'Arras, un oratoire d'anachorète, afin de se livrer plus aisément à la contemplation des choses du ciel. C'était dans cette solitude qu'il méditait sur les prédications qu'il avait entendues. En même temps, il se livrait à l'étude des Pères de l'Église et domptait ses sens par les veilles et le jeûne. Ainsi occupé, sans négliger toutefois les devoirs de la charité envers le prochain, il devint en peu de temps un modèle de toutes les vertus.

Ce fut alors qu'il entra en relations avec saint Eloi, évêque de Noyon, qui fréquemment se rendait sur une montagne déserte et inhabitée, située près d'Ecoivres, pour s'y livrer à la prière et à la

méditation. (Cette montagne a retenu depuis lors le nom de *Mont-Saint-Eloi*). Il avait établi en ce lieu un oratoire, et il s'était associé des hommes pieux, pour qu'ils vécussent en servant Dieu, à la manière des anciens anachorètes. Saint Eloi donc les visitait souvent avec saint Vindicien; mais celui-ci, qui avait adopté le même genre de vie, s'appliquait de plus en plus à les imiter, et s'efforçait chaque jour de se vaincre davantage. Pour le faire plus efficacement encore, souvent il visitait saint Aubert, son évêque particulier, et d'autres hommes d'une haute perfection. Semblable aux abeilles qui composent leur miel de diverses fleurs, Vindicien s'appliquait à retenir de ces hommes ce qui lui paraissait meilleur, et à acquérir ainsi toutes les vertus. De quelques-uns, en effet, il puisait l'exemple de la patience, de la douceur et du zèle le plus infatigable à soulager le prochain; aux autres, il empruntait la modestie, la chasteté, l'amour du silence et de la réserve dans les paroles, ainsi que le mépris des choses périssables.

Saint Aubert, songeant à se donner un successeur, à l'exemple de saint Amand (qui, en 650, avait choisi saint Remacle pour le remplacer à Maëstricht), afin de vaquer avec plus d'assiduité à la méditation des choses divines, jeta les yeux sur Vindicien (en 665), à cause de ses éminentes qualités, et jugea qu'il serait assez fort pour porter le fardeau de l'épiscopat. En effet, il avait apprécié sa doctrine, son éloquence, et il savait avec quelle ferveur et quelle inspiration de l'Esprit-Saint il cultiverait la vigne du Seigneur. C'est pourquoi, l'ayant fait sortir de sa retraite d'Écoivres, il le nomma son vicaire ou archidiacre pour la ville d'Arras.

Vindicien se conduisit dans l'exercice de cette charge de telle manière qu'il parut s'être proposé d'imiter en tout les vertus de saint Aubert. Etant donc doué du même caractère et de la même piété, il est vraisemblable que durant ce temps il mit à contribution ses avis et sa fortune pour la construction du temple qui s'élevait en l'honneur de saint Vaast, et qu'il assista, avec saint Omer et d'autres saints hommes, à la translation qui se fit du corps de ce

saint pontife de l'église de Notre-Dame à celle du nouveau monastère.

Il s'était écoulé quelque temps depuis cette translation (trois ans environ), lorsque mourut saint Aubert, emportant les regrets de tous, tant à cause de la perte d'un pontife aussi éminent en sainteté, que parce qu'il n'avait pas, avant sa mort, achevé la fondation de l'abbaye de Saint-Vaast. Mais saint Vindicien, que la Providence appela pour lui succéder, ne s'écarta point d'une ligne des sentiers qui avaient été tracés par son prédécesseur. Plein de courage et d'industrie, ne reculant d'ailleurs devant aucun sacrifice, il pressa l'exécution des travaux commencés et les vit terminer heureusement. Ce prélat, qui toujours avait présents à l'esprit les devoirs de l'épiscopat, pensait qu'il ne devait rien omettre de ce qu'un pontife avait à faire pour remplir complétement sa mission. Lui-même, en effet, se réservait de paître son troupeau et de le conduire dans les pâturages les plus gras. Chercher la brebis égarée pour la ramener au bercail, encourager les faibles, maintenir les justes dans les sentiers de la vertu; rien enfin n'était omis pour accomplir à la lettre tout ce que Dieu exige d'un bon pasteur par l'organe de son prophète Ezéchiel. Nul mieux que saint Vindicien ne fut doux envers les bons, d'une juste sévérité envers les méchants; aucun ne fut plus généreux envers les pauvres qu'il nourrissait et dont il couvrait la nudité. Nul enfin n'était plus ardent à remplir les autres devoirs de la charité que saint Paul prescrit aux évêques.

Il avait coutume de visiter souvent les villes et les villages de son diocèse, d'y répandre la semence de la parole de Dieu, et de soulager, dans le cours de ces visites pastorales, tous les genres de maux. Et, comme il était d'une taille et d'une beauté physique remarquables, il serait difficile d'exprimer avec quelle modestie et, en même temps, avec quelle douceur il traitait ses diocésains sans distinction, selon que les lieux ou les genres d'affaires le réclamaient. Une telle conduite lui valut une réputation qui se répandit non-seulement dans les deux diocèses, mais même dans les pro-

vinces éloignées. Et quoique, par situation, il fut obligé de s'occuper des affaires du siècle, souvent il quittait sa maison épiscopale pour se retirer au milieu des religieux de Saint-Vaast, dont la société lui plaisait merveilleusement. Il aimait tant ce monastère que, comme un père très-tendre, il lui procurait tous les biens qui étaient à sa disposition, savoir : ceux que les familles abandonnaient spontanément pour l'amour de Dieu, et ceux qui étaient le fruit de sa frugalité et de ses économies. Il ne cessa pas de se préoccuper de cette fondation jusqu'à ce que Hatta, premier abbé de ce monastère, en prit la direction, ce qui arriva en 685, la douzième année du règne de Thierry III.

Sainte Maxellende était morte depuis près de trois ans, savoir l'an 670, martyrisée par Harduin qu'elle avait refusé d'épouser, par amour de la chasteté, lorsqu'une pieuse dame, nommée Amaltrude, reçut du ciel l'avertissement de se rendre près de Vindicien, évêque de Cambrai et d'Arras, pour le prier de transférer le corps de sainte Maxellende, de Pommereuil, où il était inhumé, à Calderique ou Caudry, où il avait été martyrisé. Saint Vindicien accueillit cette demande en 673 ; et, d'après le conseil des prêtres et du peuple qui lui était soumis, il se hâta de faire ce que Dieu avait daigné révéler ; et il leva avec respect le corps de cette bienheureuse vierge, après avoir prescrit un jeûne aux fidèles et s'être associé des prêtres et des lévites pour l'aider dans cette solennité. On retira donc du lieu où il reposait depuis trois ans le corps de la sainte, puis on le déposa dans une châsse qui avait été préparée pour le recevoir. Le cortége s'avança ensuite avec joie, chantant des hymnes et des psaumes, jusqu'à ce qu'on fut parvenu au lieu indiqué (Calderique), où le saint corps fut déposé dans l'église de Saint-Vaast par saint Vindicien, qui y célébra la messe. Ce saint prélat fonda en ce lieu un monastère pour l'un et pour l'autre sexe, afin qu'à l'avenir on y célébrât à perpétuité l'office divin. On peut rapprocher environ au même temps la consécration que fit saint Vindicien de l'église du monastère d'Hunecourt, où plusieurs

évêques se réunirent sur sa demande, comme on le voit dans Balderic (liv. I, ch. 26), et parmi eux saint Lambert, depuis martyrisé à Liége.

Au reste, dit l'abbé Doresmieux, toujours appliqué à procurer la prospérité spirituelle de son diocèse, ayant trouvé à Hunecourt, sur les confins de la France, un endroit convenable, il se sentit vivement inspiré d'y fonder un monastère. Il assigna pour cela un fonds de terre, et donna d'autres biens pour la nourriture des ascètes de l'un et de l'autre sexe qui se rendaient là de diverses provinces pour suivre la vie régulière et servir Dieu sous la protection de saint Pierre, prince des apôtres. Lambert, évêque de Maëstricht, et quelques autres prélats, furent appelés par saint Vindicien pour consacrer cet établissement. Il obtint du souverain pontife Jean V quelques diplômes dans l'intérêt de ce monastère, lesquels furent donnés à Rome l'année qui suivit son avènement. Et peu de temps après, Amalfride et Childeberte, sa femme, augmentèrent de leurs biens, qui étaient considérables, cette première dotation; leur fille Auriane fut nommée première abbesse du consentement de saint Vindicien.

Jean, seigneur d'Hasnon, aidé des richesses d'Eulalie, sa sœur, ayant bâti un monastère en un lieu situé entre la ville de Saint-Amand et Marchiennes, Vindicien fut appelé pour en consacrer l'église, et introduire en même temps dans ce cloître des hommes et des femmes pour qu'ils habitassent séparément dans ce lieu et y servissent Dieu; ce qui fut fait par Vindicien avec un grand concours d'ecclésiastiques et de séculiers.

Saint Amand, qui avait le pressentiment de sa mort prochaine, résolut de consacrer l'église du monastère d'Elnon qu'il avait fait bâtir, et, afin de rendre cette dédicace plus solennelle, il y invita Réole, archevêque de Reims, et Vindicien, évêque de Cambrai et d'Arras. Après cette consécration, saint Amand voulut faire son testament, dans lequel il défendit, sous peine d'anathème, de soustraire son corps au monastère où il voulait être inhumé, pour re-

poser au milieu des frères d'Elnon, jusqu'à ce que la trompette de l'ange appelât tous les hommes à la résurrection et au terrible jugement universel. Les évêques qui étaient présents signèrent ce testament, et saint Vindicien en particulier y apposa son nom sous cette forme : *Moi, Vindicien, évêque, quoique pécheur, sur la demande d'Amand, mon seigneur, ai souscrit et confirmé ce titre.*

Sur ces entrefaites, l'Artois fut le théâtre d'un grand crime. Un des plus saints prélats de l'Église avait été mis à mort, malgré les services qu'il avait rendus, malgré l'affection de ses ouailles; l'Église comptait un martyr de plus. Léger ou Leodegarius appartenait à l'une des plus illustres familles frankes; il était même parent des rois mérovingiens. Elevé à la cour, il s'y livra avec ardeur à l'étude, mais surtout il se distingua par sa piété précoce, et ces sentiments se développèrent près de son oncle qui dirigeait le diocèse de Poitiers. Tour à tour abbé de Saint-Maixent, conseiller de la reine Bathilde, évêque d'Autun, puis élevé à la suprême dignité de maire du palais, Léger montra toutes les qualités de son esprit conciliant, de son jugement sûr, de sa ferveur, de son activité au travail, de son amour pour les choses saintes et de son courage à toute épreuve lorsqu'il s'agissait d'extirper les abus et de faire exécuter les lois de la justice. A cette époque régnaient sur les Francs de jeunes princes, enclins à des passions funestes, épuisés par le plaisir, évitant l'ennui des affaires, et connus dans l'histoire sous le nom de rois fainéants. Ils avaient, selon une poétique expression, échangé le coursier de guerre contre la lourde basterne, et ils montraient sur le trône l'éclat de leurs scandaleux désordres. Trop faibles pour inspirer la crainte, leurs noms n'étaient qu'un vain prétexte entre les mains des comtes, des ducs, des grands de la cour, pour envahir le pouvoir royal et s'en approprier les profits. L'Austrasie lutte avec la Neustrie, tantôt pour Ebroïn, tantôt pour un autre chef; le nombre des hommes libres diminue, les dignités et les domaines deviennent héréditaires; les leudes se coalisent

contre le maire du palais ; le chef sort de leur rang, et le sang scelle les victoires. Léger travaille à maintenir la paix ; il tâche de consolider l'autorité, de faire triompher la justice, d'arrêter les discordes civiles. Mais avant d'être maire du palais Léger sera prêtre, et sa voix puissante reprochera à Childéric II ses désordres, lui rappellera les bons sentiments de sa jeunesse, et ne lui épargnera aucune des exhortations qui peuvent agir sur ce cœur déjà vicié. L'exil sera la récompense de son dévoûment. A Luxeuil, Léger rencontre Ebroïn, son rival et son émule, et, peu de temps après, la mort de Childéric, tombé sous le fer des leudes que ses violences avaient armés, leur ouvre les portes du monastère qui les renfermait. Deux rois réclament le trône. Théodoric ou Thierry III sorti de Saint-Denis règne sur la Neustrie sous les sages conseils de l'évêque d'Autun ; mais Ebroïn, jaloux de ce pouvoir, avait suscité un prétendu fils de Clotaire III, et, les armes à la main, avait forcé le faible Théodoric de lui abandonner l'administration. Léger lui portait encore ombrage ; il redoutait ce zélé défenseur de la justice, et quoique l'évêque eût concentré toute son activité dans les soins et la sage administration de son diocèse, il n'en fut pas moins en butte aux poursuites les plus violentes. Une troupe de soldats vint faire le siége d'Autun ; les habitants se défendirent avec énergie ; mais Léger connaissait le caractère jaloux d'Ebroïn. Il savait que quiconque ne se soumettait pas à lui était dépouillé de ses dignités ou frappé par le glaive. Il ne voulut pas qu'un semblable malheur atteignît cette ville d'Autun qu'il aimait d'un amour de père, et pour laquelle il avait déjà tant fait. Après avoir distribué aux pauvres jusqu'à sa vaisselle, exhorté la population recueillie et agenouillée, Léger se livra à ses ennemis sans pousser une plainte. Il souffrit les plus horribles tourments, et, tandis qu'on lui arrachait les yeux, il chantait des psaumes. On avait résolu de le faire mourir de faim, mais Dieu, qui le réservait à de nouvelles épreuves, le soutint dans cette circonstance. Dégradé et abandonné à la justice séculière, saint Léger eut la langue arrachée, les lèvres cou-

pées, et il dut marcher sur des planches hérissées de clous aigus ; la miséricorde divine ne lui fit pas défaut, et il supporta ces tortures sans proférer aucune plainte. Un comte du palais fut chargé de son supplice. Touché par la vertu du saint, sa modération et sa patience, il refusa d'exécuter cette cruelle mission. Saint Léger fut remis à quatre sicaires, qui le conduisirent dans la forêt de Sarcins en Artois, à l'endroit où devait s'élever le village de Sus-Saint-Léger, et ils lui tranchèrent la tête (678).

Dieu se chargea lui-même de la réhabilitation de son serviteur. Des miracles nombreux s'opéraient à son tombeau, des grâces signalées étaient obtenues par son intercession. La sainte victime commençait à être glorifiée et son bourreau avait, à son tour, terminé sa vie dans des circonstances qui semblaient des indices d'une punition divine. A quelque temps de là plusieurs illustres évêques s'entretenaient un jour des affaires de l'Église de France et en particulier du meurtre de saint Léger. Parmi eux se trouvait saint Vindicien. Ils décidèrent d'une voix unanime que des remontrances seraient adressées au roi Thierry et tous convinrent de déférer ce périlleux honneur à l'évêque d'Arras.

Saint Vindicien comprit tout ce qu'il y avait de délicat et de difficile dans une telle mission. Il s'en chargea néanmoins, préférant le bien commun à son avantage particulier.

Lors donc qu'il parut en présence du roi, plein de confiance, malgré l'entourage des courtisans et de plusieurs autres personnes notables, il se mit à discourir avec tant de chaleur et d'éloquence, qu'aussitôt, par un effet, sans doute, de quelque secours de l'Esprit-Saint, il toucha le roi, et toute l'assemblée fut unanime pour applaudir aux idées émises par le saint évêque. Il en vint à dire, dans le cours de sa harangue, qu'il était du devoir d'un prêtre d'avertir un coupable de sa faute, pour qu'il ne mourût pas dans son péché et que le prêtre fût, lui aussi, coupable ; que le roi, de son côté, devait souffrir qu'on lui fît entendre que le meurtre de saint Léger ayant été commis de son consentement, les évêques

réunis en synode ignoraient quel remède employer pour la guérison d'un tel mal : qu'il était nécessaire que le roi se réconciliât en toute humilité avec Dieu, qu'il reconnût sa faute à l'exemple du juste Job, et dît avec ce saint homme qui était prince aussi : « Je n'ai point caché ma faute, au contraire je l'ai révélée devant tout le peuple. » Qu'il devait enfin suivre l'exemple du saint roi David, avouer son péché et dire avec lui : « Venez, adorons et prosternons-nous devant Dieu, pleurons devant le Seigneur qui nous a créés; » afin que le roi méritât cette réponse du ciel : « Votre péché vous est remis à cause de votre repentir, vous ne mourrez point. » Ces avertissements et d'autres, il les tira du plus profond de son cœur, non point pour faire rougir de honte le monarque, mais pour lui faire remarquer sa faute et lui inspirer de la crainte. Ses succès répondirent à son attente : car le roi jugeant que les reproches du saint évêque étaient justes, se soumit si bien à ses prescriptions, que ceux qui étaient présents doutèrent si l'obéissance du monarque n'était pas plus remarquable encore que le langage plein de franchise de l'évêque.

Au reste, pour expier ses fautes, le roi ordonne qu'un nouveau monastère de l'ordre de saint Benoît sera bâti près de Térouanne et pourvu d'un revenu suffisant. Et parce que le meurtre de saint Léger avait causé un grand scandale dans le diocèse fondé par saint Vaast, Vindicien lui enjoignit d'achever les constructions du monastère que lui-même dirigeait à Arras avec l'autorisation du prince, et qui fut depuis dédié à saint Vaast, et d'accorder à cette abbaye naissante des biens et des priviléges. Non-seulement Thierry obtempéra à ces injonctions, mais il exempta ce monastère de toute juridiction royale et séculière ; ce qu'il fit par ses lettres et diplômes rédigés en présence des prélats et de Vindicien. Et pour que ce saint évêque ne parût pas surpassé par le roi, il exempta ce monastère de toute juridiction épiscopale.

Cependant une contestation s'était élevée, dans l'assemblée des évêques, entre les trois prélats les plus attachés à la réhabilitation

du saint martyr. Tous trois réclamaient à la fois la possession du corps de saint Léger. Il y eut, dit l'historien du saint, des plaidoyers en forme, comme autrefois on se disputait les armes des héros; ou plutôt ce fut une ouverture anticipée d'un procès en canonisation.

Ansoald de Poitiers prit la parole et dit : « Il est notoire que celui-là est né de ma famille, qu'il appartient à la paroisse qui m'est confiée; c'est là qu'il a obtenu la science des mystères, l'honneur de l'archidiaconat, la paternité des moines, c'est de là qu'il s'en est allé au faîte de l'épiscopat. Il est donc juste que notre église possède le saint corps d'un fils qu'elle a élevé. Plaise à Dieu que je mérite d'avoir avec moi ces restes vénérables ! »

Hermenaire à son tour disait : « Il a été enfant de votre église, mais la nôtre l'a eu pour père, évêque et pasteur; la vôtre l'a élevé, mais elle nous l'a confié pontife accompli. Il n'est pas juste que vous repreniez celui que vous nous avez donné pour père et pour guide. La présence de son corps sacré doit protéger encore ceux que vivant il a dirigés. C'est donc un droit que le corps de cet homme de Dieu nous soit donné, parce qu'il doit reposer là où il fut évêque. »

Mais l'évêque des Atrebates, Vindicien, ne se rendait point à ces raisons : « Il n'en sera pas ainsi que vous dites, saints pontifes; qu'à moi au contraire demeure le privilége de posséder ce bienheureux corps; cet honneur échoit au lieu où il a daigné prendre son repos. Si vous pesez les choses en toute justice, aucun de vous ne réclamera le corps du saint martyr; car vos églises l'ont eu ou comme archidiacre ou comme évêque, la nôtre comme martyr. Parmi vous, il a heureusement combattu sous les drapeaux du Christ; chez nous, il a vaincu. Mais qu'est-il besoin de délibération? N'a-t-il pas lui-même manifesté sa volonté. S'il eût voulu reposer chez vous, il n'eût jamais illustré notre diocèse de tant de miracles. Ainsi mettez fin à ces débats et ne lui cherchez

point d'autre asile que celui qu'il a choisi. Ce lieu, nous pouvons le décorer d'édifices honorables pourvus de nombreux ministres. »

Il fallut recueillir les avis de tous les évêques présents ; il fut décidé qu'on ferait des prières et des jeûnes pour qu'il plût à Dieu de déclarer en quel diocèse devait reposer le corps du martyr. Tous se rangèrent à ce décret ; on jeûna, on pria ; puis on écrivit le nom des trois évêques sur trois cédules que l'on déposa sous la pale de l'autel. Le lendemain, l'oraison terminée et la messe solennellement célébrée, sur l'ordre des évêques, l'un des ministres, ne connaissant rien de ce qui avait été écrit, passa la main sous la pale, et en retira une cédule où se trouva le nom d'Ansoald de Poitiers. Le peuple accouru en foule accueillit ce nom avec acclamation et tout fut décidé sans ambiguité.

Saint Vindicien obtint cependant une partie notable du chef de saint Léger et c'est précisément cette relique insigne qui aujourd'hui encore est vénérée dans les lieux mêmes où elle a été déposée depuis tant de siècles ; nous en ferons tout-à-l'heure la description. L'église d'Arras, ou plutôt le monastère de Saint-Vaast, eut aussi la pierre sur laquelle furent placés les yeux du saint martyr lorsqu'on les lui eut arrachés.

En ce temps, dit l'abbé Doresmieux, il s'opérait, par une grâce particulière de Dieu, beaucoup de miracles qu'on attribuait aux mérites et à l'intercession de sainte Eusébie. Par suite de la grande affluence de peuple qui venait à Hamage pour l'honorer, l'abbesse Gertrude comprit la nécessité d'agrandir l'église ou plutôt d'en bâtir une nouvelle qui serait dédiée à la sainte Vierge près de celle de saint Pierre. Elle demanda donc à saint Vindicien de venir consacrer ce nouveau temple et d'élever en même temps de terre les corps de sainte Eusébie et de sainte Gertrude, son aïeule. Il s'en excusa à cause de la multitude d'affaires qui l'accablait en ce moment et confia ce soin à Hatta, abbé de Saint-Vaast, qui s'adjoignit plusieurs prélats et quelques religieux. Ceux-ci, après s'être livrés pendant trois jours au jeûne et à la prière, virent une main qui

avait toute l'apparence de celle d'un homme, laquelle remuait la terre qui recouvrait la tombe des deux saintes inhumées dans l'église. Ils se crurent avertis par ce signe qu'il fallait faire la translation de leurs reliques. Ils le firent selon le rit accoutumé, et que prescrivent les saints canons, et saint Vindicien se rendit à Hamage au jour prescrit pour la consécration du nouveau temple. Une messe solennelle fut célébrée avec pompe à cette occasion, et les saints corps furent définitivement placés dans le lieu qui avait été disposé pour les recevoir.

Nous avons vu, saint Vindicien opérer de si grandes choses pour la gloire de la maison de Dieu, qu'on peut assurer qu'il ne fut surpassé par aucun évêque de son temps. Il n'épargna, en effet, ni les sacrifices, ni les travaux de tout genre pour venir en aide aux églises et aux monastères de son diocèse, afin de gagner à Jésus-Christ le plus grand nombre de fidèles qu'il pourrait de l'un et de l'autre sexe. Enfin, il mit tous ses soins à remplir la charge d'un bon pasteur, prêchant d'exemples et de paroles. Plus il avançait en âge, plus son désintéressement croissait. On le vit employer tout son patrimoine, qui était considérable, au soulagement des pauvres et des malades, pour se créer dans le ciel un trésor qui ne saurait périr. Un tel désintéressement et tant de vertus qu'il faisait paraître lui avaient valu une grande réputation. Ce fut sans doute pour se mieux soustraire aux éloges du monde que sentant sa fin approcher, il retourna dans sa solitude d'Ecoivres, afin que n'étant plus distrait par les affaires séculières, il pût mieux méditer sur sa mort prochaine. On le vit dans cette solitude vaquer à l'oraison, tantôt dans l'église de Saint-Martin (d'Ecoivres), qui était voisine ; tantôt sur le Mont-Saint-Éloi avec ces mêmes élèves qu'il y avait amenés pour mener une vie régulière. C'était là surtout qu'il goûtait toutes les douceurs de la vie contemplative. C'était là encore que méprisant courageusement tous les plaisirs de la terre, et uniquement occupé des choses du ciel, il se rassasiait par avance des délices de la bienheureuse éter-

nité. C'était à tel point que bien souvent on l'entendait soupirer après les biens de l'autre vie et demander avec le grand Apôtre que son corps tombât en dissolution pour lui permettre de s'unir dans une vie meilleure à Jésus-Christ.

Sur ces entrefaites, et lorsque déjà il était très-souffrant, une affaire de grande importance l'appela à Bruxelles, qui était alors de son diocèse; il y fut atteint d'une fièvre lente qui lui fit comprendre que sa fin était proche. Il appela près de lui les gens de sa maison que, depuis longtemps, il avait formés à l'obéissance et à la crainte de Dieu, les consola par des paroles qui exprimaient la foi vive dont il était animé, puis il leur donna sa bénédiction. Entre autres dispositions qu'il arrêta dans ces derniers moments, il ordonna que son corps fût transporté au Mont-Saint-Éloi, près d'Arras, pour y être inhumé à côté d'Honoré, son archidiacre. Car ce saint évêque avait conçu pour ce lieu une singulière vénération par le respect qu'il portait à saint Éloi, évêque de Noyon, avec lequel il y avait vécu dans la familiarité, de telle sorte qu'il ne voulait pas s'en séparer même après sa mort. Ayant ainsi réglé toutes choses, saint Vindicien mourut au milieu des siens, qui fondaient en larmes, le 5 des ides de mars.

Comme il l'avait ordonné, son corps fut transporté avec un grand appareil funèbre au Mont-Saint-Éloi; plusieurs évêques et abbés vinrent en rehausser l'éclat, et les restes du saint évêque furent déposés dans un sépulcre qui avait été disposé pour les recevoir. Ils y restèrent jusqu'à ce que la divine Providence l'ayant ainsi réglé, on les leva de terre à cause des nombreux miracles qui s'opérèrent à ce tombeau par l'intercession du saint.

Cette contrée, dit l'abbé Doresmieux, ayant joui d'une longue paix sous les rois de France et ses seigneurs particuliers, il est à peine croyable combien d'hommes tant séculiers que religieux se rendirent au Mont-Saint-Éloi pour vénérer les restes du saint évêque. Cela fut cause qu'Halitgaire (qui devint en 817 le dix-septième évêque de Cambrai et d'Arras), homme remarquable par la

✠ Anno dñice incarnationis millesimo centesimo quinquagesimo quinto Indictione iii Epacta xxv concurrente v Termino paschali xiii Rł aprilis presidente romane eccłe Adriano iiii pontifice Sansone archiepō Tremensi repositū est corpus beati Vindiciani panfilua in hoc feretro Blenchulfi epīs Godefcalco Atrebatensi et Silonemonensi octavo Kalendas iulii

½ grandeur

Anno dñi m° c° l xxv mense februario iii Kłmarcij fuit repositū brachiū b. vindicianj in hoc vase Blenche Petro Atrebatens' epō

et de corpore Sci Vindiciani et Sci Benedicti Abbatis relique

Inscriptions des lames de plomb trouvées dans la châsse de Saint Vindicien.

sainteté de sa vie et les diverses missions qu'il eut à remplir, voulut aussi être inhumé au même lieu, ce qui arriva le septième jour des calendes de juillet, en 830 ou 831. Le Mont-Saint-Éloi avait acquis une telle célébrité que Hincmare, évêque de Laon, neveu du fameux Hincmare de Reims, attiré par le bruit des nombreux miracles qui s'opéraient aux tombeaux de saint Aubert et de saint Vindicien, amena au Mont-Saint-Éloi sa nièce frappée de cécité, pour la recommander à l'évêque Jean (lequel régna de 866 à 878). Dieu permit que cette jeune fille obtînt une parfaite guérison par l'intercession de ces deux saints.

Mais, telle est la vicissitude des choses humaines, qu'à ces temps heureux succédèrent des troubles et de grandes calamités. Car les Normands et les Danois, qui étaient païens, amenés par une flotte, se répandirent comme un torrent en long et en large dans toute la province, sans qu'on pût leur opposer aucune résistance. Tous les édifices, églises, monastères, villages, châteaux, villes fortifiées, parmi lesquelles étaient Arras, Tournai et Térouanne, devinrent la proie de ces barbares. Le Mont-Saint-Éloi, voisin d'Arras, ne fut point épargné. En un mot, tout périt par le fer et par le feu. On ne voyait que temples pillés, ornements sacrés profanés, prêtres égorgés, religieux de l'un et de l'autre sexe errants sans chefs, sans protection, dans les champs et les forêts et cherchant des refuges dans les souterrains. Enfin, cette calamité devenait d'autant plus déplorable, qu'on n'osait opposer aucune résistance à la fureur de ces barbares. Bien plus, Charles le Simple se vit forcé de leur abandonner l'une de ses provinces qui, par suite, a pris le nom de Normandie. Tout étant ainsi ravagé, le Mont-Saint-Éloi, autrefois si habité, pourvu de monuments, remarquable par les prodiges qui s'y opéraient, devint une affreuse solitude. Il se couvrit de ronces et d'épines. Ainsi abandonné pendant 60 ans, le tombeau de saint Vindicien se trouvait tellement couvert de broussailles, qu'on ignorait la place qu'il occupait.

Enfin il plut à Dieu, après un aussi long espace de temps, à un

Dieu qui non-seulement récompense ses saints dans le ciel, mais qui veut encore que leurs reliques soient vénérées sur la terre, il lui plut, dis-je, d'amener par un admirable événement la découverte du tombeau de saint Vindicien (1). Car, vers l'an 940, sous l'épiscopat de Fulbert, évêque d'Arras et de Cambrai (de 933 à 955), alors que les arts libéraux étaient très-florissants à Arras, quelques écoliers d'une naissance distinguée étaient venus, un jour de repos, pour se récréer sur cette montagne : ils la trouvèrent couverte de broussailles. Excités par leur ardeur juvénile, ils se mirent à circuler parmi les ronces et les arbustes dans le but de chercher une graisse dont ils voulaient faire de l'encre. L'un d'eux, ignorant qu'il se trouvait sur les ruines de l'ancienne église, poussé par une trop grande curiosité, se mit à creuser au moyen d'un bâton ferré à l'endroit même du tombeau de saint Vindicien. Et, parce qu'il avait fait cela avec peu de décence, il fut tout-à-coup privé de la vue. Ce malheureux se mit alors à pleurer amèrement sur son infortune. Ses compagnons frappés d'une crainte subite, l'exhortèrent à implorer le secours du ciel et à se recommander au protecteur de ce lieu. L'enfant obéit et supplia ses compagnons de le reconduire au tombeau de saint Vindicien et de s'y tenir avec lui. Là, prosterné jusqu'à terre, il détesta sa faute en pleurant amèrement, disant avec une grande sincérité qu'il était indigne de toucher encore ce lieu qu'il avait eu la témérité de violer. Il ne cessa de prier et d'invoquer le nom du Seigneur avec ses compagnons saisis d'étonnement, jusqu'à ce que, par l'intercession sans doute de saint Vindicien, il eût recouvré la vue. Aussitôt, le chagrin des jeunes gens s'étant changé en joie, ils revinrent dans la ville en chantant des cantiques d'actions de grâces. Quand ils eurent publié ce miracle, on ne saurait croire combien les esprits des Atrébates furent diversement affectés. Les uns craignaient la vengeance de saint Vindicien ; d'autres faisaient éclater leur joie

(1) Balderic, liv. 1, chap. 29.

de ce que Dieu avait opéré un miracle dans leurs environs ; mais les uns et les autres se rendirent au mont Saint-Éloi, pour invoquer le saint tutélaire du lieu.

Mais l'évêque Fulbert (1) n'eût pas plus tôt appris que cette merveille venait de s'opérer, qu'il en versa d'abord des larmes de joie : et, levant les mains au ciel, il remercia Dieu de tout son cœur de ce qu'il avait daigné gratifier son diocèse d'un tel bienfait. Aussitôt il écrivit aux évêques les plus voisins de Cambrai, aux abbés et aux seigneurs de la contrée : en même temps, il convoqua le peuple, pour qu'au jour qu'il indiquait, tous se rendissent au mont Saint-Éloi avec le plus grand appareil. Le clergé employa la nuit suivante à chanter des hymnes et des psaumes ; le peuple se rendit en même temps dans les églises pour prier ; et ces exercices de piété ne cessèrent que quand le jour parut. Au lever du soleil du VII^e jour des calendes de juillet, Fulbert s'approcha avec le plus grand respect du tombeau de saint Vindicien : et, l'ayant ouvert, il trouva une inscription qui ne lui laissa plus lieu de douter que véritablement le saint évêque reposait en ce lieu ; car on avait inhumé près de lui le bienheureux Honoré, son archidiacre, dont les ossements ne purent être retrouvés. Il leva donc de terre solennellement et avec le plus grand respect, les reliques du saint pontife, les déposa dans une châsse d'argent qu'il avait fait préparer, et les plaça sur un autel qu'il avait fait ériger. Afin que la mémoire de cette solennité à laquelle il avait donné tant d'éclat, passât à la postérité la plus reculée, Fulbert, voyant du reste qu'elle avait excité une grande piété parmi le peuple, à cause des bienfaits multipliés qu'il obtenait par les mérites du saint, fit extraire de cet endroit les ronces dont il était couvert, et y fit reconstruire une magnifique église, qui fut dédiée aux apôtres Pierre et Paul et à saint Vindicien ; puis il y établit huit clercs ou chanoines pour y célébrer l'office divin (2).

(1) Balderic, chap. 30, liv. I.
(2) L'abbé Doresmieux s'appuie, pour ce récit, sur les témoignages de Baldéric et de

Dans cet état de choses, une femme d'Arras, sachant qu'il s'opérait au mont Saint-Éloi divers miracles en faveur de ceux qui s'y rendaient pour honorer saint Vindicien, conduisit à son tombeau son fils unique, qui était aveugle depuis plusieurs années. L'affligé se prosterna près des reliques, fit allumer un cierge sur l'autel et pria longtemps en versant des larmes. Ses yeux s'ouvrirent en présence d'un grand nombre de témoins. Après avoir remercié Dieu d'un tel bienfait, cet homme retourna sans guide vers la maison de son père (1). A ce prodige, vinrent s'en joindre d'autres plus remarquables. Une noble dame de Ponthieu, qui possédait de grandes richesses, ayant perdu la vue, pensait à se rendre à Rome, espérant de la recouvrer en visitant le tombeau des apôtres et priant devant les reliques des martyrs ; elle s'était disposée par des prières à attirer les bénédictions de Dieu sur son voyage et devait l'entreprendre incessamment. Mais durant la nuit qui précédait son départ, un ange vint l'avertir de renoncer au projet, disant qu'il suffisait qu'elle se rendît avec des présents au tombeau de saint Vindicien, et l'assurant qu'elle y accomplirait son vœu. Pleine de soumission aux paroles de l'ange, elle obéit aussitôt, et vint avec confiance au tombeau du saint. S'étant approchée de l'autel, elle le baisa avec un profond sentiment de piété, auquel elle joignit une grande humilité. Et non-seulement elle recouvra l'usage de la vue, mais elle obtint, en outre, la santé de ses autres membres débilités par suite de ses longues souffrances, ce qu'elle attribua sans hésiter à la puissante intercession de saint Vindicien. On ne saurait dire quelles furent ses louanges et ses actions de grâces, et combien joyeuse elle retourna avec sa suite, publiant partout le miracle qu'elle avait obtenu, ce qu'elle ne cessa de faire durant tout le reste de sa vie. Racontons sommairement plusieurs autres miracles qui eurent lieu par l'intercession du saint.

Gauthier, abbé du Saint-Sépulcre ; le premier assure qu'il existait encore de son temps des témoins de cet événement.
(1) Baldérie.

Baudouin, comte de Flandre, quatrième du nom, ayant acquis du comte Arnulphe la ville de Valenciennes, l'empereur Henri II vint y mettre le siége (1). Le roi de France Robert prit part à cette guerre avec Richard, duc de Normandie, qui réunit une armée considérable composée de gens de sa nation. Comme il traversait l'Artois avec ses troupes, quelques-uns des siens qui avaient abandonné leurs drapeaux, se mirent à piller et dévaster tout ce qui s'offrit à eux, sans distinction des choses sacrées ou profanes. Plusieurs ayant appris que l'église du mont Saint-Éloi était fort bien meublée, et qu'on y avait fait de riches offrandes, se rendirent aussitôt sur les lieux, et se mirent en mesure d'y pénétrer. Mais les chanoines, qui s'étaient mis en état de défense, les repoussèrent et les contraignirent de prendre honteusement la fuite. L'un des clercs ayant succombé dans cette lutte, ses collègues rapportèrent aussitôt son corps dans l'église et s'occupèrent de lui donner la sépulture. Mais voici que l'un des soldats, qui avait pratiqué une ouverture au toit, descend tout armé dans le temple et se précipite comme un furieux sur le clergé. Tout étonnés que furent les chanoines d'une attaque aussi imprévue, ils se défendirent jusqu'à ce que le reste de la troupe, ayant brisé les portes, se précipitât dans le lieu saint. Tout le clergé du mont Saint-Éloi périt dans ce tumulte. Les vases sacrés furent enlevés, ainsi que les ornements précieux. L'église et l'autel même de saint Vindicien furent souillés de sang humain. Ces barbares, naturellement avides et féroces, s'abandonnèrent à tous les genres de cruauté : mais leurs crimes ne demeurèrent point impunis. A peine avaient-ils abandonné le lieu du carnage, pour partager entre eux ce qu'ils avaient enlevé, qu'ils comprirent que Dieu allait venger l'insulte qu'ils avaient faite au saint confesseur Vindicien. Car les uns se sentirent tourmentés par d'horribles douleurs ; d'autres, étendus par terre, ayant la tête enflée, exhalaient une odeur insupportable ; d'autres, perclus de

(1) D'Outreman. ; — 1004.

tous leurs membres, étaient en proie à une espèce de mal ardent qui les consumait. Tous enfin, sentant accroître en eux les tourments, se mirent à se sauver comme des furibonds dans les champs et les bois : bien plus, quelques-uns s'arrachaient la langue de leurs propres mains. Plusieurs se coupaient les jarrets, avouant qu'ils avaient commis un énorme sacrilége envers Dieu et des cruautés envers ses ministres. Or, l'armée ayant franchi les frontières de l'Artois, Richard apprit ce qui était arrivé, et sur-le-champ il rendit un décret par lequel il prescrivit de rendre à l'église de Saint-Éloi tout ce qui lui avait été enlevé, quelque peu important qu'il pût être. Tous obéirent, suffisamment instruits qu'ils étaient par les maux qu'ils avaient soufferts.

Mais l'un d'eux plus entêté, et à la fois plus pervers que les autres, refusa de rendre, malgré l'édit du duc, une petite cloche de cuivre qu'il avait enlevée, et quoiqu'elle fut de peu de valeur, il n'échappa point cependant à la vengeance divine. Car, ce malheureux, atteint du feu sacré, perdit la moitié de son corps. Réduit à ce pitoyable état, et étendu par terre comme un homme mort, il arriva que plusieurs touchés de compassion vinrent le trouver pour lui procurer quelques soulagements ; mais telle était la nature de ce mal, qu'il résistait à tous les remèdes, et s'aggravait de plus en plus. Le malheureux cependant, en proie à d'horribles souffrances, avouait publiquement sa faute et offrait de restituer le double de ce qu'il avait pris dans l'église du saint. En effet, se trouvant miraculeusement guéri quant au corps et quant à l'âme, il fit suspendre dans l'église de saint Vindicien une petite cloche d'argent à la place de celle d'airain qu'il avait enlevée. D'où il ressort évidemment que Dieu voulait avertir par ces prodiges ceux qui sont bons et justes, qu'on doit honorer et respecter ici-bas ses amis qui sont dans le ciel : qu'il avait intention d'effrayer les méchants et de les détourner d'imiter désormais les Normands, d'autant plus qu'on ne pouvait se dissimuler que cette plaie, dont fut frappé ce sacrilége, provenait de l'injure qu'il avait faite à saint Vindicien.

Ces quatre miracles que nous venons de rapporter, sont cités au long par Gauthier, abbé de Saint-Sépulcre et plus brièvement par l'historien Baldéric. Ce dernier avait été secrétaire de Gérard Ier (mort en 1049) et de Liébert (mort en 1076), évêques d'Arras et de Cambrai (1).

Continuons l'analyse des faits qui ont rapport au culte rendu à S. Vindicien, en suivant toujours le récit de l'abbé Doresmieux.

Il paraît utile de rapporter, dit-il, qu'un homme pieux et instruit composa, vers 1240, une hymne en l'honneur de saint Vindicien qui se trouve dans nos bréviaires manuscrits, laquelle commence par ces mots : *Dux noster Vindicianus*. Or dans cette hymne se trouvent les expressions suivantes : *Ut in uno probent facto terna ter miracula*. Cet auteur paraît insinuer que Dieu avait voulu illustrer le saint confesseur par neuf miracles. Bullot, qui fut abbé du mont Saint-Éloy de 1425 à 1452, a peut être voulu faire allusion à un de ces miracles en faisant graver sur la châsse d'argent de saint Vindicien la figure d'un homme devenu boîteux par suite d'une luxation à la cuisse et qui retourna guéri après avoir invoqué le saint. Quelle que soit la date de la guérison de ce boîteux, il est certain que le culte de saint Vindicien fut autrefois célèbre et qu'il prit des accroissements avec le temps. En effet, continue l'abbé Doresmieux, lorsqu'en 1030 l'évêque Gérard Ier voulut consacrer son église cathédrale, il y fit transporter le corps de saint Vindicien entre autres reliques de plusieurs saints, et lui assigna un rang honorable, en mémoire sans doute de ce qu'il avait administré avec sagesse et sainteté l'évêché de Cambrai (2). Nous lisons de plus que la même châsse fut transportée en divers lieux, pour rehausser l'éclat des solennités de ce genre, comme on le voit par la donation qui nous fut faite à Lille par le pieux comte Baudouin (il régna de 1034 à 1067).

(1) Baldéric avait terminé en grande partie sa chronique en 1051. L'autorité de cet auteur a constamment été d'un grand poids parmi les historiens de Belgique.
(2) Voir à ce sujet la chronique de Baldéric, liv. III, chap. 49.

L'abbé Doresmieux ne fait pas mention de la translation qui eut lieu au xiie siècle des reliques de saint Vindicien dans une châsse nouvelle. Cette translation est pourtant certaine, bien qu'elle n'ait point été non plus mentionnée par les Bollandistes. Nous en avons trouvé la preuve dans une inscription sur lame de plomb, déposée près des ossements du saint évêque. Cette inscription, aujourd'hui encore parfaitement conservée, nous apprend que l'an du Seigneur 1155, Adrien IV étant pape, et Sanson archevêque de Reims, le corps de saint Vindicien (*notre père*, c'est donc l'abbaye de Saint-Éloi qui parle), fut déposé dans cette présente châsse, en présence de Godescalc, évêque d'Arras, et de Milon, évêque de Térouanne. Elle précise d'ailleurs la date, selon l'usage, par l'Indiction, l'Epacte et le jour de la fête de Pâques de l'année où se passa cet événement. Nous l'avons fait reproduire en *fac-simile* exact, demi-grandeur de l'original, et nous la joignons à cette partie de notre travail.

Une autre inscription, également sur lame de plomb, constate qu'en 1275, au mois de février, 5 jours avant la fin de ce mois, on sépara du reste des ossements, un bras de saint Vindicien pour le mettre dans un reliquaire spécial, et ce, en présence de Pierre (de Noyon), évêque d'Arras. Ce bras a été replacé avec les autres ossements, la châsse spéciale ayant été prise à l'époque de la révolution. Nous avons aussi fait reproduire cette inscription et nous en donnons un *fac-simile*, aussi bien que d'une troisième lame de même métal également conservée dans la châsse de saint Vindicien ; ces deux pièces sont reproduites à la grandeur qu'elles ont dans l'original et avec les formes et abréviations qu'elles présentent. Le lecteur a sous les yeux un calque fidèle de ces monuments pleins d'intérêt.

Enfin il y a dans cette même châsse une bande de parchemin qui reproduit presque textuellement l'inscription n° 2 relative à la déposition d'un bras de saint Vindicien dans un reliquaire particulier. Voici cette inscription : Brachium de corpore sancti Vindiciani, quod repositum fuit in hac theca, presente Episcopo

Attrebatensi Domino Petro Noviomensi Anno Domini m.cc.lxxv. Mense Februario, iii° kalendas Martii.

Des siècles s'écoulèrent, et l'on arriva enfin au temps où Jean, duc de Bourgogne, fut mis à mort (1419), par suite des embûches que le dauphin Charles avait dressées contre lui. Il résulta entre les ducs de Bourgogne et ceux de la maison d'Orléans, une longue querelle qui troubla la paix de toute la France et notamment celle de nos provinces. Les Anglais s'étant mêlés à cette querelle, contribuèrent à la perpétuer. Michel d'Allennes, qui était alors abbé du mont Saint-Éloi, ordonna de transporter dans les villes fortifiées les choses les plus précieuses qui étaient dans le monastère. Or comme il n'y avait rien dans son église de plus remarquable et de plus saint que la châsse de saint Vindicien, il la fit transporter à Douai dans le refuge de l'abbaye, où elle demeura pendant trente-quatre ans. Enfin, Jean Bullot, son successeur, pressé par les instantes prières de ses religieux, résolut de faire rentrer dans l'église abbatiale ce précieux dépôt. Mais il fit confectionner une nouvelle châsse d'un travail remarquable, ornée d'argent, d'or et de pierres précieuses. Ensuite cet abbé prit jour avec Hugues de Cayeux, évêque d'Arras, pour que cette translation se fit de Douai dans sa cathédrale aux nones de juillet 1453 (7 juillet). Le jour convenu étant arrivé, l'évêque accompagné d'un légat apostolique, qui se trouvait alors à Arras, de l'abbé de saint Vaast, de plusieurs autres prélats et de tout le couvent du mont Saint-Éloi, ainsi que d'un concours immense de peuple de tout rang; l'évêque, dis-je, retira de l'ancienne châsse les reliques du saint avec un grand respect, et les enveloppa dans une étoffe de soie, puis les plaça dans la nouvelle. En même temps le chœur, l'orgue et d'autres instruments de musique faisaient entendre des hymnes et des psaumes analogues à cette solennité.

On fut très-édifié de la fervente piété qui se fit remarquer parmi les religieux de Saint-Éloi et tout le peuple. C'était à qui approcherait assez près pour baiser la châsse, et on vit à cette occasion

couler des larmes de joie. L'ancienne châsse ayant été réduite en morceaux, chacun voulait en obtenir quelque parcelle pour l'emporter dans sa maison. L'évêque, déployant le plus beau zèle dans cette circonstance, accompagna la châsse avec tout son clergé jusque dans le faubourg, et cette procession se fit au son des cloches de la cathédrale et de l'abbaye de Saint-Vaast. De là le cortége se dirigea avec un grand appareil vers le mont Saint-Éloi. Il était précédé d'un peloton d'arbalétriers qui marchaient enseignes déployées et musique en tête. Les religieux suivaient la châsse en ordre, chantant des hymnes et des cantiques. Leur abbé, comme autrefois David, témoignait par son geste et l'expression de sa figure, la joie toute spirituelle dont il était animé. Enfin le peuple fermait cette marche triomphale, par un temps magnifique. Le cortége était si nombreux que la route militaire qui mène au mont Saint-Eloi, parut être toute couverte par cette multitude. Quand on fut arrivé à l'église de l'abbaye, la châsse fut renfermée dans un tabernacle récemment décoré et disposé pour la recevoir. Et afin que la postérité ne perdit pas le souvenir de cette cérémonie, l'abbé et son Chapitre décidèrent que chaque année au mois de juillet, on célébrerait l'anniversaire de cette translation, laquelle fête serait substituée à celle de l'élévation du corps du saint évêque, qui se célébrait aussi auparavant le 7 des Calendes de juillet.

Il fut en outre réglé que chaque semaine, on ferait l'office simple de saint Vindicien à trois leçons, à moins qu'il survînt quelque empêchement. Cela s'observa toujours dans la suite, jusqu'à ce que l'abbé Adrien du Quesnoy (nommé en 1592) fit adopter à la communauté le bréviaire romain. Car il fut alors prescrit, qu'une fois chaque semaine, après *Prime*, on chanterait une messe de saint Vindicien, à moins qu'on n'en fût empêché par d'autres occupations. Or, le légat apostolique dont nous avons parlé plus haut, accorda cent jours d'indulgence à ceux qui, à l'anniversaire de la translation, où à l'une des fêtes de saint Vindicien qui se célèbrent dans l'année, viendraient vénérer ses reliques. Deux ans après,

Nicolas, cardinal du titre de Sainte-Croix en Jérusalem, qui se trouvait à Arras pour traiter de la paix entre Charles VII, roi de France, et Philippe, duc de Bourgogne, afin d'exciter et d'augmenter le zèle du peuple, accorda les mêmes avantages à tous ceux qui, ayant fait une aumône avec un cœur contrit, visiteraient l'église du mont Saint-Éloi pour y prier Dieu et servir son patron pendant l'Octave de la translation. Longtemps auparavant, c'est-à-dire, en 1252, le pape Innocent IV avait accordé quarante jours d'indulgence à tous ceux qui célébreraient pieusement la fête de saint Vindicien.

De notre temps, après la guerre qui eut lieu entre Philippe II, roi d'Espagne, et Henri IV, roi de France, laquelle dura quatre ans dans nos contrées et fut désastreuse pour l'Artois et notre monastère, et finit par le traité de Vervins conclu le lendemain des Calendes de mars 1598 ; cette paix ayant été proclamée à Arras le 7 des Ides de juin : on fit ce jour-là dans cette ville des prières publiques et solennelles auxquelles toute la population prit une grande part. Entre les reliques qui furent portées à la procession, on remarquait le chef de saint Vaast placé en tête, ensuite la châsse renfermant ses ossements, puis le corps de saint Vindicien et de sainte Bertille et la sainte Chandelle d'Arras. La châsse de saint Vindicien était portée par six religieux de Saint-Éloi revêtus de dalmatiques, accompagnés des serviteurs de l'abbaye qui tenaient des flambeaux. L'abbé du monastère, Adrien du Quesnoy, les suivait de près, la mître en tête et vêtu de ses ornements pontificaux. Quand le cortége fut arrivé à la cathédrale, la châsse de saint Vindicien fut déposée sur un autel, où bientôt le peuple afflua pour venir la baiser et la vénérer. Or les arquebusiers d'Arras avaient demandé aux religieux du mont Saint-Éloi la permission de porter la châsse de saint Vindicien sur leurs épaules : mais l'abbé et les religieux ne le jugèrent point à propos, craignant quelque tumulte à cette occasion. Quoique leur demande eut été repoussée, ils vinrent néanmoins avec des flambeaux pour suivre le corps de leur

ancien patron et lui faire honneur. Au reste, la paix de Vervins ayant amené une pleine sécurité, les religieux du mont Saint-Éloi s'occupèrent de retirer la châsse de saint Vindicien de leur refuge de Chaune, et de la reporter secrètement dans leur monastère. Ils fixèrent pour cela le 12 des Calendes de juillet 1601. Mais Jean Lerique, leur bailly, divulgua le secret en le confiant aux arbalétriers. Ceux-ci offrirent en conséquence aux religieux un magnifique carrosse ou char (*Rhedum* dans le texte latin) sur lequel on plaça les reliques. Et s'étant mis sous les armes, ils conduisirent le corps de saint Vindicien, enseignes déployées, jusqu'au mont Saint-Éloi. L'abbé, revêtu de ses habits pontificaux, devança le cortége jusqu'au hameau de le Warde avec tous ses religieux. Deux chanoines choisis parmi les plus honorables du monastère, portèrent la châsse sur leurs épaules, et aussitôt le chœur se dirigea vers l'église en chantant des psaumes et des répons. De nouveau la châsse fut déposée sur l'autel principal. Au même moment, le prélat entonna le *Te Deum* que poursuivit le chœur avec une touchante allégresse; l'orgue accompagnait le chant. Les arquebusiers acceptèrent un repas que l'abbé avait fait préparer pour les recevoir. Il leur remit de plus à chacun une pièce d'argent. Puis ils retournèrent dans le même ordre, s'applaudissant du bon accueil qui leur avait été fait dans le monastère. » L'auteur fait observer que les habitants du mont Saint-Éloi éprouvèrent aussi une grande joie de revoir ces reliques au milieu d'eux, qu'ils s'approchèrent de la châsse pour la baiser, et que leurs joues se couvrirent de larmes.

L'abbé Doresmieux termine son œuvre par un narré assez prolixe dont voici le sommaire. Il dit que des voleurs ayant enlevé en 1627 une partie du mobilier précieux de l'église du mont Saint-Éloi, on parvint à recouvrer ces objets, et que les sacriléges auteurs de ce vol ayant été découverts, l'infante Isabelle, gouvernante des Pays-Bas, les condamna à perdre la vie. Voici le commencement de ce récit : « Avant de terminer cette narration, dit l'auteur, n'oublions

point de dire que saint Vindicien a protégé constamment ce monastère, puisque c'est à lui qu'on est redevable de la prospérité dont il a joui depuis plusieurs siècles et qu'il a conservée jusqu'à nos jours. Il a veillé, en effet, à la conservation de ses biens tant sacrés que profanes, et les a défendus contre ceux qui non-seulement avaient voulu les enlever dans les anciens temps, mais aussi contre ceux qui récemment voulurent porter sur eux une main sacrilége. » Après avoir raconté avec leurs circonstances le vol sacrilége et la punition infligée aux malfaiteurs, l'abbé Doresmieux termine ainsi : « Certes, il est bien prouvé que la maison de Saint-Éloi fut de tout temps vengée des insultes qui lui furent faites, par le puissant crédit de son saint patron, ce qui a porté nos prédécesseurs dans cette abbaye à composer ce distique :

<div style="text-align:center">
Discat posteritas : en Vindicianus ab ævo

Prædonum vindex ut fuit, est et erit.
</div>

Les reliques de saint Vindicien furent sauvées, à l'époque de la Révolution, par le vénérable M. Antoine Le Gentil, religieux de Saint-Éloi, successivement professeur de théologie, archiviste, prieur de Rebreuve et prieur de Gouy-en-Ternois. L'abbé de Saint-Éloi, alors régnant, Augustin Laignel, se faisait illusion sur la portée que devait avoir la Révolution; il ne prenait pas assez de précautions pour se soustraire, aussi bien que les dépôts sacrés qui lui étaient confiés, aux excès auxquels l'impiété allait se porter. Lui-même cependant devait être une des victimes de cette Révolution et payer de sa tête sa fidélité inébranlable à son Dieu.

M. A. Le Gentil avait mieux saisi le véritable point de vue, mieux apprécié la situation. Aussi, profitant de la confiance absolue et bien méritée que son supérieur avait en lui, et dans le but de sauver, malgré lui en quelque sorte et à son insu, ce qu'il y avait de plus précieux dans leurs trésors, il profita d'une visite qu'il fai-

sait à l'abbaye, où souvent l'appelait la confiance de M. Laignel, pour enlever les reliques de saint Vindicien, avec les lames de plomb et autres authentiques, les déposer dans un coffre et les cacher dans la terre, au milieu d'un jardin de son prieuré de Gouy, à un endroit connu de lui et de plusieurs personnes sur la foi desquelles il pouvait compter.

C'est là que reposèrent, pendant l'orage qui éclata sur la France, les saintes reliques, autrefois si vénérées et entourées de tant d'honneur et d'éclat! A peine M. Le Gentil vit-il la tourmente apaisée, qu'il revint de l'exil, et sa première demande fut, non pas relative aux autres objets précieux qu'il avait également sauvés, mais bien : « Le corps de saint Vindicien est-il encore là ? » Et, sur la réponse affirmative qui lui fut faite : « Dieu soit loué ! » s'écria-t-il, et avec une piété pleine de l'expansion la plus vive, il alla vénérer et reprendre son saint dépôt.

Des positions élevées, en rapport du reste avec son mérite bien connu, lui furent offertes par Mgr. de La Tour d'Auvergne, alors évêque d'Arras ; il les refusa modestement et avec une constance que rien ne put ébranler. Il voulut mourir dans son prieuré de Gouy où seulement il consentit à exercer les fonctions de curé. Ce ne fut pas sans peine qu'il se résigna à se dessaisir, en faveur de la cathédrale d'Arras, des reliques de saint Vindicien. Il comprit pourtant qu'un simple prêtre ne pouvait avoir en sa possession un de ces trésors qui toujours ont été la propriété d'une église et non d'une personne, quelque élevée en dignité qu'elle pût être. L'abbaye de Saint-Eloi n'était plus, la cathédrale d'Arras lui succédait dans ses droits et priviléges, au moins en semblable matière ; c'était donc à l'évêque d'Arras que régulièrement devait être faite la remise de ce trésor.

Il fit en effet cette remise, par acte, sous forme de lettre, aujourd'hui encore conservé dans la châsse de saint Vindicien. Deux ossements assez considérables (rotules), furent laissés à Gouy, ils avaient été extraits de la châsse provisoire le 26 juillet 1806 et le

— 127 —

permis d'exposition de ces reliques est du 28 juillet de la même année (1).

C'est le 12 juillet 1860, trois jours avant la grande fête célébrée à Arras en l'honneur du bienheureux Benoit-Joseph Labre, que, par commission de Mgr. Parisis, nous avons déposé les reliques de saint Vindicien dans la nouvelle et belle châsse où elles reposent maintenant.

Cette châsse est ornée de deux peintures où l'on voit, d'une part, saint Vindicien reprochant au roi Thierry, en face de toute sa cour, le meurtre de saint Léger, et d'autre part, saint Vindicien offrant au pape Sergius le monastère de Saint-Vaast dont il peut être considéré comme le fondateur principal. Voici le texte de l'authentique rédigé ce même jour, écrit sur parchemin et déposé avec les autres actes et monuments antérieurs dans la nouvelle châsse de saint Vindicien :

Anno reparatæ salutis millesimo octingentesimo sexagesimo, die verò duodecimâ mensis Julii,

Nos PETRUS-LUDOVICUS PARISIS, miseratione divinâ et sanctæ

(1) Nous devons tous les renseignements qui concernent l'histoire des reliques de saint

sedis apostolicæ gratiâ, Episcopus Atrebatensis, Boloniensis et Audomarensis,

Volentes majorem sanctorum Dei reliquiis quæ in Ecclesiâ nostrâ cathedrali asservantur honorem impendi; extraximus è Capsâ ligneâ deauratâ et vitris undique perlucidâ, in quâ ab antecessore nostro felicis recordationis Hugone-Roberto-Joanne-Carolo de La Tour-d'Auvergne-Lauraguais, fuerant deposita, (ut constat authenticis litteris diei 2 februarii 1809 in hâc præsenti capsâ reconditis), corpus sancti Vindiciani Atrebatensis Episcopi, et in novam transferri curavimus in monumenti effigiem elaboratam et ornatam in utroque latere picturis, ubi conspicitur :.

1° loco, sanctus Vindicianus exprobrans Theodorico Regi occisionem sancti Leodegarii, et magnas imponens ei liberalitates, præsertim in stabilimentum et augmentum monasterii sancti Vedasti Atrebatensis ;

2° loco, sanctus Vindicianus offerens Dno Papæ Sergio Monasterium Vedastinum sic suâ virtute denuò fundatum.

Curavimus insuper sedulâ cum sollicitudine in eâdem thecâ reponi pretiosa admodum authenticitatis instrumenta quæ reperta fuerunt in thecâ priori, scilicet :

Laminam plumbeam anni millesimi centesimi quinquagesimi quinti ;

Alteram laminam plumbeam anni M.CC.LXXV ;

Laminam item plumbeam minoris ætatis et prætii ;

Schedulam in pergameno, anni M.CC.LXXV ;

Testimonium, gallico sermone, venerabilis viri Dni Le Gentil, exponens historiam corporis Sti Vindiciani durante magnâ rerum

Vindicien pendant la Révolution, à M. le chanoine Derguesse, neveu du vénérable M. Le Gentil.

perturbatione in fine sæculi XVIII et sæculi præsentis initio;

Demùm recentiores authenticitatis paginas ab antecessore nostro vel ipsius jussu descriptas.

Datum Atrebati die 12 Julii 1860.

† P.-L. Ep. Atrebat. Bolon. et Audomar.

De Mandato Illustriss. et Reverendiss. D. D. Episc.

E. Van Drival,
Can. in semin. maj. direct.

Nous venons de raconter comment et par qui les reliques de saint Vindicien furent sauvées à l'époque de la Révolution. Nous donnerons ici la lettre même par laquelle le vénérable M. A. Le Gentil a fait remise de ce précieux dépôt entre les mains de Mgr de la Tour d'Auvergne. Nous donnerons ensuite les nombreux actes du même évêque relatifs à saint Vindicien. De cette manière la monographie de notre grand saint sera complète, et ces actes importants seront mis, autant qu'il est possible de le faire, à l'abri de la destruction et de l'oubli.

A MONSEIGNEUR L'ILLUSTRISSIME ET RÉVÉRENDISSIME ÉVÊQUE D'ARRAS.

Expose à Votre Grandeur le sieur Antoine-Joseph Le Gentil, prêtre desservant la succursale de Gouy-en-Ternois et Mazières, cy devant religieux de l'abbaye du Mont-Saint-Éloy près d'Arras,

que le corps du glorieux saint Vindicien, évêque d'Arras et de Cambray, fondateur de ladite abbaye, reposait dans une châsse garnie en argent placée sous le maître-autel de l'abbaye dite de saint Vindicien au Mont-Saint-Éloy ; laquelle châsse était exposée à la vénération publique, chaque année, le 7 juillet, jour de la translation et pendant toute l'octave.

Au moment de la Révolution on s'empara de cette châsse pour la dépouiller de ses ornements. M. Augustin Laignel, dernier abbé de cette maison, eut la sage précaution d'en faire extraire tous les ossements qu'il fit enfermer dans un coffre sous la clef, que peu de temps après, vu le malheur des circonstances, il fut obligé de cacher dans la terre, pour le soustraire aux recherches qui n'étaient alors que trop communes. Personne n'ignore qu'il mourut victime de la persécution quelque temps avant le 18 fructidor ; les momens étant devenus plus calmes, le sieur Martin Picavet prieur, curé d'Ecoivres, le sieur Antoine Bertoux receveur, le sieur Prosper Lewille professeur, et le soussigné, tous quatre membres de ladite maison se transportèrent à l'endroit où ce précieux dépôt avait été caché. On fit tirer le coffre de la terre ; les ossemens et le bois surtout du coffre se ressentait déjà beaucoup de l'humidité de la terre. On convint de le laisser entre les mains dudit sieur Bertoux qui en prit soin et plaça le coffre de manière à arrêter l'effet de l'humidité.

Ledit Bertoux, étant mort il y a environ 4 ans, le soussigné d'un commun accord avec les autres membres de ladite abbaye se chargea de ces précieuses reliques qu'il conserva soigneusement jusqu'à ce jour.

Sachant avec quel zèle Sa Grandeur daigne solliciter la recherche de toutes les reliques qui existent dans son diocèse, le soussigné s'empresse de lui en faire la remise entière avec toutes les pièces qui en prouvent l'authenticité, la suppliant de vouloir l'agréer pour la remettre à la vénération publique. Il prend en même temps la confiance de prier Votre Grandeur de lui en donner une portion

authentiquée et lui permettre de l'exposer à la vénération des fidèles dans la paroisse de Gouy-en-Ternois, église qui dépendait autrefois de la susdite abbaye de saint Vindicien au Mont-Saint-Éloy et desservie dans tous les temps par un membre de ladite maison.

Il a l'honneur d'être avec un profond respect,
Monseigneur,
Votre très-humble et obéissant serviteur,

Le Gentil,
Desservant de Gouy-en-Ternois et Mazières.

L'an mil huit cent six, le vingt-cinq juillet, nous soussignés, chanoines de l'église d'Arras, commissaires désignés par Monseigneur à l'effet d'examiner les reliques de saint Vindicien, évêque d'Arras, remises à Mgr l'Évêque d'Arras par le sieur Le Gentil, desservant de Gouy-en-Ternois et ci-devant religieux de l'abbaye de saint Vindicien au Mont-Saint-Éloy, avons procédé ainsi qu'il suit :

Il nous a d'abord été présenté une caisse contenant le chef presqu'entier de saint Vindicien, plusieurs grands ossements dans le nombre desquels s'en trouve un portant une lame de plomb avec ces mots : *Anno Domini MCCLXXV, mense februario, VI Calendas martii fuit reconditum brachium sancti Vindiciani in hoc vase, præsente Petro, Atrebatensi episcopo.*

Nous avons encore trouvé dans ladite caisse une grande lame de plomb où sont gravés en caractères gothiques les mots suivants : *Anno Dominicæ Incarnationis millesimo centesimo quinquagesimo quinto, indictione tertia, epacta XV, concurrente V. Termino paschali XII kal. Aprilis, præsidente Romanæ Ecclesiæ Adriano IV Pontifice, Sansone archiepiscopo Remensi, repositum est corpus beati Vindiciani patris nostri in hoc feretro præsentibus episcopis Godescalco Atrebatensi et Milone Morinensi, octavo kalendas julii.*

De plus une très-petite lame de plomb portant des caractères gothiques dont nous avons pu seulement lire les mots suivants : *De corpore sci Vindiciani.......... reliquiæ.*

Vu, en outre, la supplique présentée à Monseigneur par ledit sieur Le Gentil et signée de lui, dans laquelle il expose à Sa Grandeur, tant en son propre nom qu'en celui des membres encore vivants de ladite abbaye, les moyens employés par feu le dernier abbé de ladite maison pour conserver ces précieuses reliques et par ceux des religieux qui en ont été successivement dépositaires ;

Vu enfin l'accord de toutes les dates citées cy-dessus avec les monuments authentiques de ces temps anciens, nous estimons que les ossements renfermés dans la caisse cy-dessus mentionnée, sont réellement ceux qui furent si longtemps vénérés dans l'église de l'abbaye de saint Vindicien au Mont-Saint-Éloy, comme ceux de ce saint évêque d'Arras et qu'ils peuvent comme tels être exposés avec la permission de Monseigneur à la vénération des fidèles.

En foi de tout quoi nous avons signé les jour, mois et an que dessus.

Delaune, **Mouronval**.
Grand archidiacre, vicaire-général.

Hugues-Robert-Jean-Charles La Tour d'Auvergne, par la miséricorde de Dieu et la grâce du Saint-Siége apostolique, Evêque d'Arras,

Vu la supplique à nous présentée par Monsieur Antoine-Joseph Le Gentil, prêtre desservant de la succursale de Gouy-en-Ternois et Maizières, religieux de la ci-devant abbaye de Saint-Éloi, de notre diocèse, tendant à ce que nous fassions la reconnaissance des reliques de saint Vindicien, ancien évêque d'Arras et fondateur de ladite abbaye, que lui et plusieurs de ses confrères ont eu le bonheur de conserver pendant le temps fâcheux de la Révo-

lution française, nous avons chargé MM. Delaune, chanoine et vicaire-général de notre diocèse, Mouronval, aussi chanoine et grand chantre de notre cathédrale, de faire la reconnaissance desdites reliques ;

Vu en conséquence le procès-verbal de la reconnaissance que lesdits sieurs Delaune et Mouronval ont faite de ces reliques le vingt-cinq juillet mil huit cent six, par lequel il conste que ces reliques que M. Le Gentil et ses confrères ont conservées sont vraiment celles de saint Vindicien, ancien évêque d'Arras et fondateur de l'abbaye de Saint-Éloi, nous avons accepté le don que nous en fait ledit sieur Le Gentil, et nous les avons gardées auprès de nous pour être déposées par la suite dans une châsse que nous nous proposons de faire faire à cet effet pour être exposées à la vénération des fidèles de notre diocèse dans notre cathédrale.

Et comme ledit sieur Le Gentil nous a témoigné le désir d'avoir une petite portion de ces reliques pour être exposées à la vénération publique dans la succursale de Gouy-en-Ternois, nous lui avons donné deux os nommés les rotules que nous avons enveloppés dans un papier blanc et muni du sceau de notre évêché.

A Arras, le 26 juillet 1806.

† CH., Ev. d'Arras.

Par Mandement de Mgr l'Evêque d'Arras :

CRÉPIEUX,
Secrétaire-général.

HUGUES - ROBERT - JEAN - CHARLES LA TOUR - D'AUVERGNE - LAURAGUAIS, par la miséricorde divine et la grâce du Saint-Siége apostolique, Evêque d'Arras,

Chargeons par les présentes le sieur Mouronval, chanoine et grand chantre de notre église cathédrale, de retirer en notre nom, des mains du desservant de Gouy-en-Ternois, dans notre diocèse, les reliques de saint Vindicien, évêque d'Arras, précédemment

déposées dans l'église abbatiale de Saint-Éloi, et qui ayant été enlevées par ledit desservant, ancien religieux de cette abbaie, sont restées en dépôt chez lui pendant la Révolution.

A Arras, le 1ᵉʳ juillet 1808.

† CH., Ev. d'Arras.

Par Mandement de Monseigneur l'Illustrissime et Révérendissime Evêque d'Arras :

MANIETTE,
Secrétaire.

Je soussigné prêtre, chanoine et grand chantre de l'église cathédrale d'Arras, commissaire délégué à l'effet de ce qui suit par Monseigneur l'Illustrissime et Révérendissime évêque d'Arras, déclare avoir retiré des mains de Monsieur Le Gentil, prêtre et religieux de la ci-devant abbaye de Saint-Éloi, ordre de Saint-Augustin, et maintenant desservant de Gouy-en-Ternois, les reliques de saint Vindicien, évêque d'Arras, qui a été inhumé dans l'église de ladite abbaye, et dont les reliques y ont été conservées et honorées jusqu'au moment de la Révolution, depuis lequel moment elles ont été conservées par les soins de Religieux de ladite abbaye, et nommément dudit Monsieur Le Gentil ; et avoir remis lesdites reliques entre les mains de mondit Seigneur Évêque. Ainsi fait et certifié à Arras, le premier décembre 1808.

MOURONVAL.

Vu à Arras, le 1ᵉʳ février 1809.

LE BARON DE L'EMPIRE,

† CH., Ev. d'Arras.

HUGO-ROBERTUS-JOANNES-CAROLUS LA TOUR-D'AUVERGNE, miseratione divinâ, et S. Sedis apostolicæ gratiâ, Atrebatensis Episcopus, imperii gallicani Baro, nec non legionis honoris eques, Omnibus et singulis has præsentes visuris seu inspecturis, notum

facimus ac testamur, quod Die secundâ februarii anni Domini 1809, in novâ techâ ligneâ deauratâ et vitris lucidis ex omnibus lateribus inclusâ in formâ ciclæ oblongæ varia ossa Beati Vindiciani Atrebatensis episcopi, inter quæ, unum Brachium, caput ferè integrum, et mandibulum inferius ex antiquâ techâ, olim in abbatiâ montis sancti Eligii prope Atrebatum reconditâ, deposuimus, quæ quidem ossa recensita in panno serico viridi variis floribus intexto involvimus et sigillo nostro episcopali muniri curavimus, in quorum fidem has subscripsimus die ac anno de quibus suprà.

† CAROLUS, Episcopus Atrebatensis.

De Mandato Illus^{mi} ac Rev^{mi} D. D. Episcopi Atrebatensis :

CRÉPIEUX,
Can. sec. gén.

Nous, HUGUES-ROBERT-JEAN-CHARLES DE LA TOUR-D'AUVERGNE LAURAGUAIS, par la miséricorde de Dieu et la grâce du Saint-Siége apostolique, Évêque d'Arras, Officier de l'Ordre royal de la Légion-d'Honneur,

A tous ceux qui ces présentes verront, salut et bénédiction en Notre-Seigneur-Jésus-Christ,

Savoir faisons que le dix-huitième jour du mois d'avril de l'an de grâce mil huit cent vingt-sept, nous avons procédé à l'ouverture de la châsse renfermant le corps de saint Vindicien, évêque d'Arras, en présence de MM. Herbet, l'un de nos vicaires-généraux, et Parenty, secrétaire-général de l'évêché, à l'effet de vérifier l'état de ladite relique.

Nous déclarons avoir trouvé ledit corps du saint évêque, tel qu'il est décrit dans les divers procès-verbaux déposés dans ladite châsse.

En foi de quoi nous avons rédigé le présent qui sera inséré dans

ladite châsse, après avoir scellé de nouveau l'enveloppe de soie qui renferme lesdites reliques.

A Arras, les jour, mois et an que dessus.

† CH., Év. d'Arras.

Scellé de nos armes actuelles.
Ledit scel est empreint sur cire rouge, sur le ruban vert qui entoure l'enveloppe de la relique.

PARENTY, *Sec. gén.*

† CH., *Év. d'Arras.*

Quant au chef de saint Léger, voici l'authentique de l'illustre abbé de saint Vaast, Philippe de Caverel (27 mars 1602), tel que nous l'avons restitué après beaucoup de travail, à l'exception de deux noms propres et de deux mots rendus douteux par des abréviations peu nettement accusées. Nous avons d'ailleurs consolidé la pièce entière afin de la préserver d'une plus complète destruction, et nous y avons joint la copie nouvelle, telle que nous la donnons ici (1).

Nous faisons suivre cette pièce importante, des deux actes d'authenticité donnés par Mgr de La Tour-d'Auvergne, en 1802 et en 1834.

PHILIPPUS, Dei et Apostolicæ sedis gratiâ Abbas monasterii Sti Vedasti Atrebatensis; cùm visitationem ejusdem monasterii consummaremus, aperuimus hanc capsam divi Leodegarii, quæ habet pro inscriptione : ABBAS EUSTACHIUS HOC OPUS Sto LEODEGARIO DEDICAVIT, eamque invenimus insignibus (?) fuisse tàm exteriùs ornatam quàm interiùs; ubi tamen (*vel* tantum), præter ossa reperiimus panniculos omnes lineos et sericos temporis injuriâ propè detritos et consumptos, ac ipsam inscriptionem quæ affixa erat

(1) Voir, sur cet illustre abbé de Saint-Vaast, le travail étendu qui vient de lui être consacré par M. d'Héricourt,' dans les Documents concernant l'Artois, publiés au nom de l'Académie d'Arras, n° 3, 1860.

majori parti dicti capitis ; cujus quidem capitis partes in eâdem capsâ inventas panniculo serico rubeo involvimus, restitutâ inscriptione interiore, additis que aliis pannis......., ne reliquiæ loco moveri facilè possint ; præsentibus DD. Joanne Le Vaillant suppriore, Godefrido........, sacristâ, Francisco Bou.... Lectore Theologo, et Jacobo Capron Notario Apostolico ; in quorum fidem præsentes litteras subsignavimus, easque sigilli nostri appositione communiri fecimus, die xxvii martii anni Dni millmi sexcentmi secundi.

PHLS, abbas Sti Vedasti.

Anno salutis millesimo octogentesimo secundo, die decembris decimâ tertiâ, frimarii vigesimâ secundâ anni undecimi Reipublicæ Gallicanæ, Nos Hugo-Robertus-Joannes-Carolus La Tour-d'Auvergne Lauraguais, Episcopus Atrebatensis, in præsentiâ Vicarii nostri generalis, aliorumque sacerdotum, et secretarii Episcopatûs nostri, volentes pro munere nostro fidem facere authenticitatis variarum reliquiarum quæ anteà nobis redditæ, et concreditæ fuerunt cum ipsarum authenticis, juxtà verbalia in archivis nostris deposita, procedentes denuò ad examen dictarum reliquiarum, et collationem verbalium suprà memoratorum cum veteribus authenticis antehàc relectis, expendimus reliquias sancti Leodegarii Episcopi et Martyris, seu partem majorem capitis venerandi martyris in varia fragmenta divisam cum instrumento et verbalibus antiquis authenticitatis dictarum reliquiarum, quas quidem apprimè invenimus easdem quas antehàc cum testibus fide dignissimis reperimus.

Quapropter præsens verbale a nobis et testibus præsentibus subsignatum, nec non sigillo nostro munitum duximus diligenter inserendum esse inter ipsas reliquias unà cum novo atque decenti tegumento quo eas involvi curavimus antequàm in capsis particularibus includantur, et sic venerationi fidelium exponantur.

Datum Atrebati in palatio nostro episcopali, diebus et annis supra memoratis.

† Carolus, Episcopus Atrebatensis.

De Mandato Reverendissimi ac Ill^{mi} DD. Episcopi Atrebatensi :

Le Maire, *Can.* Dubois, *Vic. gen^{lis}* .

Maniette, *P^{ter}* . Hallette, *Secr*.

Hugo-Robertus-Joannes-Carolus de la Tour-d'Auvergne-Lauraguais, divinâ miseratione et Sanctæ Sedis apostolicæ gratiâ Episcopus Atrebatensis,

Omnibus præsentes litteras visuris seu inspecturis, salutem in Domino,

Notum facimus et obtestamur quod Ecclesiam nostram Cathedralem Atrebatensem Reliquiis sanctorum quibus piissimus cultus in diœcesi nostrâ ab antiquissimis temporibus redditur, ditare volentes, hodiernâ die cum debitâ reverentiâ in capsâ æreâ figuræ rotundæ, vitro ab anteriori parte clausâ, septem fragmenta capitis sancti Leodegarii martyris per nos sedulò recognita recondidimus, et sigillo nostro obsignari mandavimus, ut fidelium venerationi exponantur in præfatâ Ecclesia Cathedrali, et per has sacras reliquias dicti fideles commoniti ad imitandam sanctorum pietatem ac constantiam vehementiori affectu incitentur.

Datum Atrebati, sub signo sigillo que nostris et secretarii generalis nostri subscriptione die 12^a decembris anni millesimi octingentesimi trigesimi quarti.

† Car., Ep. Atrebatensis.

De Mandato Illustriss. ac Reverendiss. Episcopi Atrebatensis :

Parenty,
Can. sec. gén.

Les *sept* fragments dont parle M^{gr} de La Tour d'Auvergne dans son authentique en forment aujourd'hui *huit*, et la relique insigne

n'est pas dans un fort bon état de conservation. C'est pour empêcher le mal d'empirer encore et pourvoir le plus possible à la préservation de notre saint dépôt, que nous avons attaché avec le plus grand soin ces huit fragments, considérables d'ailleurs, sur une sorte de calotte en plomb recouverte de soie bien ouatée et en plusieurs épaisseurs, le tout enveloppé d'un linge bénit et d'une autre soie également bénite, selon les règles dont nous parlerons plus tard. Voici l'authentique nouveau qui fut joint à ce chef vénéré le jour où nous le déposâmes dans une même châsse avec le corps de saint Vindicien.

Anno...., etc....... Nos, PETRUS-LUDOVICUS PARISIS....., etc..., extraximus è capsâ æreâ figuræ rotundæ, in quâ ab antecessore Nostro fel rec....., etc....., fuerant deposita..... Octo fragmenta capitis sancti Leodegarii martyris, et reponi curavimus, linteo sacro et panno serico rubri coloris reverenter induta, in novâ thecâ, scilicet propè corpus sancti Vindiciani Atrebatensis Episcopi, Sancti Martyris coætanei et in procurandâ Ecclesiarum libertate successoris et defensoris præcipui, unà cum instrumentis authenticitatis, inter quæ eminet charta Philippi de Caverel, abbatis Sti Vedasti, anni MDCII, in pergameno descripta.

Datum Atrebati, die 12e julii 1860.

† P.-L., Ep. Atrebat. Bolon. et Audomar.

De Mandato Illustriss. et Reverendiss. D. D. Episc.:

E. VAN DRIVAL,
Can. in semin. maj. direct.

Arnould de Raysse, ou Rayssius, nous a conservé dans son *Hierogazophylacium Belgicum* (pages 206 et suiv.), la liste des reliques que possédait de son temps l'abbaye du Mont-Saint-Éloi. Il cite d'abord et avant tout, comme trésor principal, le corps de saint Vindicien, dont on vient de lire l'histoire.

Puis il mentionne le corps du bienheureux Honorat, archidiacre de saint Vindicien, renfermé dans une châsse en bois.

Ensuite il parle d'une sainte épine de la couronne de Notre-Seigneur, donnée au couvent du Mont-Saint-Éloi par saint Louis, roi de France; Rayssius a publié, à la suite de cette indication, l'acte même de la donation du saint roi; cet acte est de l'an 1261, le lundi avant la fête de saint Matthieu.

Il y avait encore une portion des reliques de saint Éloi, obtenue des chanoines de Noyon en 1306. Rayssius a aussi publié le texte du diplôme de cette donation. On voyait aussi dans le même trésor quatre grands ossements, bien conservés, du corps de sainte Emérentienne, vierge et martyre, sœur de lait de sainte Agnès, et qui, encore cathécumène, fut lapidée par les païens pendant qu'elle était en prières près de son tombeau.

On y honorait également une clef qui avait appartenu à la sainte Vierge et une fleur qu'elle avait tenue dans les mains.

La même abbaye possédait encore un os de saint Augustin, évêque d'Hippone et docteur de l'Église, un morceau du crâne de saint Laurent, martyr, et beaucoup d'autres reliques, dispersées autrefois dans la persécution des Normands, puis réunies dans une même châsse en argent travaillée avec art : *Infinitas propemodùm alias sanctorum habuêre reliquias; sed Normannorum persecutione fuêre dispersæ, quæ nihilominus in argenteâ thecâ industriè confectâ in gazophylacio conservantur.*

Arnould de Raysse écrivait son livre en 1628; il n'avait donc pas pu connaître alors la pièce que nous allons citer et qui montre que l'abbaye de Saint-Éloi avait encore joint à son trésor sacré deux chefs des onze mille vierges, compagnes de sainte Ursule. Ces deux

chefs reposent aujourd'hui dans le monastère des Ursulines d'Arras.. Ils ont été reconnus en 1637 par l'abbé de Saint-Éloi François Doresmieulx, l'auteur de la vie de saint Vindicien. Voici cette pièce, qui est la même pour chacun des deux chefs, sur parchemin et dans un état parfait de conservation.

†

Anno Domini Millesimo sexcentesimo trigesimo septimo, die sextâ februarii divo Vedasto sacrâ, tempore Urbani Papæ Octavi et Ferdinandi Secundi Imperatoris, Regnante Philippo Quarto Hispaniarum Rege, repositum fuit honorifice, post missarum solemnia, in hoc feretro, caput unum Undecim millium Virginum, de mandato Reverendissimi Domni Pauli Boudot quondàm Episcopi Atrebatensis, per Reverendum Domnum Franciscum Doresmieulx, Abbatem hujus monasterii Montis Sti Eligii, præsentibus venerabilibus Religiosis DD. Hyeronimo de Warlincourt priore conventuali, Nicolao Roche Jubilario, Martino Le Maire, Simone Le Clercq novitiorum Magistro, Eligio L'Anthoine, Hyeronimo Pottier, Paulo Prevost, Jacobo de Beaurains, Ludovico Gaillart et Ambrosio Fabvre presbiteris. In cujus rei fidem et memoriam Ego præfatus Abbas præsentem paginam sigillo nostro manuali communivi, die et anno quo suprà.

FRANCISCUS ABBAS.

Note sur François Doresmieulx et sa famille.

La famille Doresmieulx, qui porte pour armoiries d'or à une tête de Maure, de sable, tortillée d'argent, accompagnée de trois roses de gueules deux et une, est une des plus anciennes de l'Artois. Ses lettres d'anoblissement furent enregistrées à Lille; on les retrouve dans Jacques Leroux.

Le premier auteur connu est Pierre dit Bridoux, seigneur de la mairie d'Oresmieulx, qui vivait en 1361. Ses descendants se fixèrent à Arras vers 1444 et Gilles fut reçu à cette époque bourgeois de la ville.

Depuis lors la famille Doresmieulx figure à maintes reprises sur ces précieux registres conservés dans les archives avec le plus grand soin et sur lesquels les plus nobles seigneurs eux-mêmes se faisaient inscrire. Robert, fils de Gilles, exerçait sous Louis XI les fonctions d'échevin ; il fut exilé avec tous les habitants d'Arras, et ne rentra dans ses foyers qu'après la mort de Louis XI. Il eut de nombreux descendants, parmi lesquels nous ne citerons que Martin, grand bailly de l'abbaye de Saint-Vaast, dont le fils fut capitaine sous Charles-Quint, et Sainte Doresmieulx, qui porta à la famille de Hauteclocque le fief des Moniaux. Jean Doresmieulx, mort en 1562, eut douze enfants, parmi lesquels figurent des conseillers pensionnaires de la ville d'Arras, des religieux des abbayes de Saint-Bertin et de Clairmarais, des religieuses à Beaupré et à Gosnay. Le plus célèbre de ses enfants fut Alphonse, grand prévôt de l'abbaye de Saint-Vaast, puis abbé de Faverny en Bourgogne, mort en 1630 en odeur de sainteté. Sa vie est racontée, avec les détails les plus édifiants, dans le nécrologe manuscrit de l'abbaye de Saint-Vaast, pag. 183 et 184.

Robert Doresmieulx, celui qui fut obligé de s'exiler sous Louis XI, eut plusieurs enfants, et entre autres, Adrien, seigneur de Setques, conseiller de l'échevinage de Saint-Omer et député aux états d'Artois ; sa fille, Jeanne, épousa N. de Hauteclocque, grand bailli de Blessy. Cette branche qui a encore des représentants et dont le chef actuel est M. Charles Doresmieulx, ancien officier de cavalerie, se fixa à Saint-Omer ; les fiefs de Vildebroucq et Monnicove situés dans les environs leur appartenaient. Enfin, vers la fin du XVIIe siècle, Edouard-Jacques Doresmieulx acquit la terre de Foucquières que la famille conserve encore ; son fils, Jacques, allié aux Gaillard de Blairville, fut échevin de Saint-Omer et créé chevalier en 1751 ; son fils reçut dix-huit ans plus tard, des lettres-patentes qui l'autorisaient à timbrer ses armoiries d'une couronne de marquis. Il avait beaucoup de frères et de sœurs, les généalogistes en comptent dix, d'autres prétendent même qu'ils étaient au nombre de douze. Il était réservé au sixième de continuer cette famille. Alexandre-Constant Doresmieulx, chevalier, seigneur de Foucquières, capitaine au régiment d'Auxerrois, chevalier de Saint-Louis, prit part à toutes les guerres de la fin du dernier siècle ; il combattit avec Lafayette pour l'indépendance de l'Amérique, mais les idées nouvelles ne purent altérer le fidèle dévouement que sa famille avait toujours porté à ses rois légitimes ; il servit dans l'armée des princes dans l'espoir d'arracher l'infortuné Louis XVI à la révolution qui devait faire tomber sa tête. Doyen des chevaliers de Saint-Louis, on le vit à Saint-Omer mourir en fervent chrétien comme il avait combattu en fidèle sujet.

Nous avons dit que ses oncles étaient nombreux, trois embrassèrent l'état ecclésiastique, l'un fut chanoine de Saint-Omer, l'autre, religieux de Saint-Bertin, eut la direction du prieuré de Saint-Pry, près de Béthune, le troisième, nommé François, remplit successivement diverses charges dans l'abbaye de Saint-Eloi et fut élevé à la dignité abbatiale.

Il prit diverses mesures pleines de sagesse pour entretenir et accroître la ferveur des religieux, et il fut, en outre, l'un des hommes les plus instruits de l'Artois. Il composa sur saint Vindicien, patron du monastère, la vie qui a été reproduite dans les collections agiographiques des savants pères jésuites et qui a servi de thème principal à tout ce qui vient d'être dit sur saint Vindicien. Il écrivit une chronique du prieuré d'Aubigny qui est encore manuscrite. Enfin il laissa des notes précieuses sur divers sujets d'histoire.

Malgré les guerres continuelles de cette époque, il augmenta les constructions de l'abbaye,

établit un nouveau refuge à Arras, et lorsque les Français tentèrent en 1659 de conquérir cette ville, qui devait leur appartenir l'année suivante, il sut arrêter les rixes dont son monastère était menacé, et faire respecter les femmes et les filles des villages voisins qui étaient venues y chercher un refuge. L'abbaye de Saint-Éloi eut encore à sa tête, en 1776, un autre membre de la famille Doresmieulx, Alexandre, prélat non moins distingué par ses vertus que par les formes affables et l'urbanité qu'il avait puisées dans sa famille (1). Son portrait ainsi que la croix pectorale qu'il portait nous ont été conservés.

Le nécrologe de l'abbaye de Saint-Vaast mentionne les noms de six autres religieux qui tous ont rempli avec zèle et dévouement les fonctions qui leur étaient confiées.

Cette famille était alliée à Thurien-Lefevre, écuyer, seigneur d'Aubrometz, qui nous a laissé un épitaphier qui contient d'intéressantes notions sur la ville d'Arras à la fin du XVIe siècle. Nous réserverons aussi une mention toute spéciale à Claude Doresmieulx, auteur d'une collection encore conservée dans les archives municipales de la ville d'Arras ; elle a été analysée dans les bulletins de la Commission royale de Belgique. Ces deux précieux volumes in-folio renferment un grand nombre de chroniques non encore imprimées et notamment celle de Surquet, de Béthune, plus connu sous le nom d'Hoccalus dont aucun exemplaire n'avait été retrouvé.

Ces traditions de noble dévouement joint à une foi agissante et à une vie d'étude, se sont continuées jusqu'à nos jours ; on les retrouve dans le gentilhomme dont nous avons dit le nom au commencement de ce travail et dans plusieurs autres membres ou alliés de la même famille, trop connus dans le pays pour avoir besoin d'être cités ici.

(1) Ad. de Cardevaque, *Histoire de l'Abbaye du Mont Saint-Éloi.*

VI.

LE ROCHET DONT SAINT THOMAS DE CANTORBÉRY ÉTAIT REVÊTU, LORSQU'IL FUT MARTYRISÉ.

L'AN de Notre-Seigneur 1170, le mardi, vingt-neuvième jour de décembre, vers cinq heures du soir, un grand crime souillait l'église primatiale de Cantorbéry; le défenseur intrépide des droits de la sainte Eglise de Dieu avait été mis à mort par l'épée sacrilége de quatre chevaliers du roi d'Angleterre; le corps du saint martyr était étendu sans vie sur le pavé.

« Tous demeurèrent frappés de stupeur à la nouvelle d'une chose aussi inouïe, nous dit un historien contemporain (1), et ils coururent vers le théâtre du crime, se frappant la poitrine, joignant les mains avec consternation et pleurant leur protecteur et leur père. Les riches semblaient retenus par l'effroi, mais les pauvres voulurent visiter avec empressement les restes du soldat mort pour le grand Roi; car pendant qu'il combattait encore sur cette terre, il s'était montré le soutien des pauvres, le père des orphe-

(1) Herbert de Bosham, traduit par Mgr Darboy, dans sa *Vie de saint Thomas*, d'après l'ouvrage anglais du rév. J.-A. Gilles. Paris, 1858.

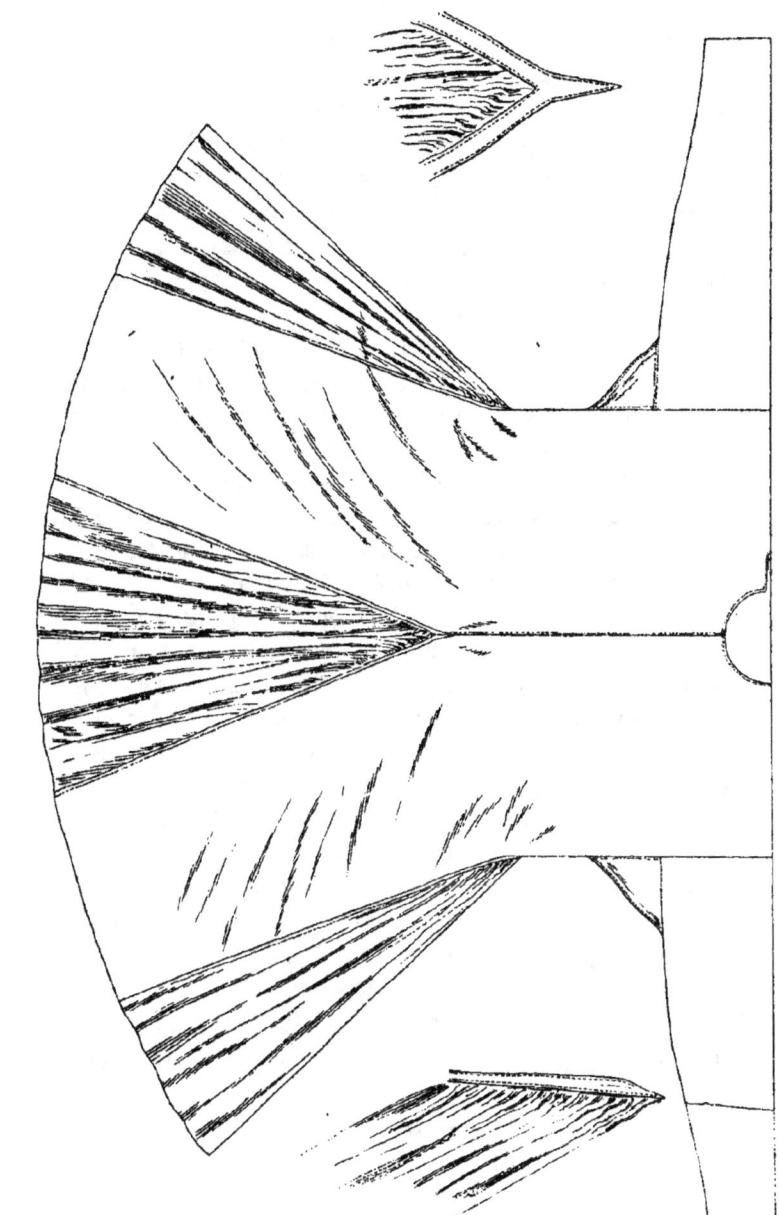

ROCHET de St THOMAS, Archevêque de Cantorbéry.

Echelle d'Un Mètre.

lins, le tuteur des faibles, l'appui des veuves et le consolateur des affligés. Tous ceux-là, mais ceux-là seulement, se précipitèrent dans l'église, se jetant sur ce corps vénérable qui gisait à terre sans vie, et baisant avec respect ses mains et ses pieds.

» Cependant les moines firent sortir la multitude et fermèrent les portes de l'église. La nuit approchait, car c'est le soir que l'œuvre de ténèbres fut accomplie. La partie supérieure du crâne, consacrée par l'onction sainte et marquée par la tonsure, pendait comme un disque, qu'un peu de peau rattachait encore à la tête; on la remit à sa place, en l'y fixant autant qu'il se pouvait. Les religieux levèrent le corps en l'état où il se trouvait à terre, sans le dépouiller de ses vêtements ni le laver, comme on le fait, en général, dans les monastères, et, le portant sur leurs épaules, le déposèrent dans le chœur devant le maître-autel (1).

» Le sang du martyr, en se coagulant autour de sa tête, avait formé une sorte de diadème, symbole de sa sainteté : mais le visage était resté pur, si l'on excepte un léger filet de sang qui avait coulé de la partie droite du front jusqu'à la joue gauche en traversant le nez. Plusieurs qui n'avaient jamais entendu parler de cette particularité, rapportant que le martyr leur était apparu dans un songe avec cette empreinte sanglante, la dépeignirent aussi exactement que s'ils l'eussent contemplée de leurs yeux. Pendant que le cadavre gisait encore sur le pavé, ceux-ci mirent de son sang sur leurs yeux, ceux-là y trempèrent du linge qu'ils détachaient de leurs vêtements, les autres en emportèrent secrètement dans des fioles, autant qu'il leur fut possible d'en recueillir; il n'est personne, qui, plus tard, ne s'estimât heureux d'avoir en sa possession quelque partie de ce précieux trésor, et, dans le trouble et la confusion générale, chacun put prendre ce qu'il voulut. On recueillit aussi de ce sang dans un vase très-pur qui est conservé parmi les richesses de l'église de Cantorbéry. Le manteau et la pelisse exté-

(1) Roger de Pontigny, *Vie de saint Thomas*, même traduction.

rieure (1), tout imprégnés de sang, furent avec une piété indiscrète abandonnés aux pauvres qui devaient prier pour le défunt ; heureux, s'ils n'eussent pas, avec une avidité blâmable, vendu ces restes insignes pour un peu d'argent ! »

Lorsque plus tard on enleva au saint martyr ses autres vêtements, afin de le revêtir de ses ornements pontificaux, on vit qu'il portait sur la chair un cilice d'une étoffe grossière et d'une forme très-incommode. Ce cilice enveloppait tout le corps et témoignait de l'austérité et de l'esprit de pénitence qui avaient animé l'illustre victime : « Comment, s'écrie ici le chroniqueur cité plus haut, comment soupçonner un tel homme d'ambition et de perfidie ? Aspira-t-il à la domination terrestre, celui qui préféra si secrètement le cilice aux délices du siècle ? Fut-il traître à la majesté royale, et non pas plutôt victime de la trahison, celui qui, non-seulement ne chercha pas la mort des fils de perdition qui le trahissaient, mais ne voulut pas même leur résister, quand il pouvait le faire ? »

Environ deux ans après, au commencement de 1172, Anscher, 4e abbé du monastère de Dommartin, dans le Ponthieu, envoyait à Cantorbéry, au tombeau du saint martyr, deux des chanoines de son abbaye, en accomplissement d'un vœu qu'il avait fait. Ils contractèrent alors, au nom de l'abbaye de Dommartin, une alliance spirituelle avec le monastère de Cantorbéry, et, pour gage de cette amitié, les religieux anglais leur donnèrent un présent d'un bien

(1) Voici le texte latin de ce passage important : Pallium ejus et pellicia exterior, sicut erant cruore infecta, pauperibus pro anima ipsius minus discreta pietate collata sunt. (*Sancti Thomæ Cantuariensis archiepiscopi et martyris vita decima* auctore Benedicto abbate Petriburgensi ; édit. de Migne, *Patrolog.*, tom. cxc, col. 276.) Les mots *pallium* et *pellicia exterior* signifient évidemment ici manteau de chœur et fourrure ou objet quelconque en pelleterie par dessus ce manteau. Le saint prélat allait *assister* aux vêpres et non pas officier pontificalement ; il avait donc par dessus le rochet ces deux vêtements qui furent si maladroitement abandonnés aux pauvres ; mais notre *rochet* fut conservé, non toutefois sans avoir été d'abord exposé d'une manière analogue, ainsi que nous le verrons plus loin dans le récit en vieux français d'un manuscrit de la bibliothèque de Mgr Haffreingue.

grand prix : un morceau du cilice dont nous avons parlé, le rochet que saint Thomas avait lorsqu'il fut martyrisé, et une parcelle d'un des ossements du saint. Les deux chanoines rapportèrent avec un grand respect et de grands honneurs ces saintes reliques dans leur abbaye, et par les mérites du saint archevêque et l'efficacité de ses reliques, l'abbé Anscher fut guéri d'une paralysie qui le tourmentait (1).

Le rochet de saint Thomas fut gardé avec un grand respect jusqu'à l'époque de la Révolution dans l'abbaye de Dommartin, ou Saint-Josse-au-Bois, près d'Hesdin, de l'ordre de Prémontré. Arnoul de Raysse, dans son ouvrage sur les trésors des saintes reliques de la Belgique (2), le mentionne avec des formules toutes particulières de vénération : *Propter contactum martyris*, dit-il, *ab omnibus christianis venerandum* proponitur superpelliceum (vulgo Rochettum vel Sarro), sancti Thomæ Cantuariensis archiepiscopi, quo indutus erat, cum ab Henrici Anglorum regis satellitibus in templo suo, ob defensionem justitiæ et ecclesiasticæ immunitatis fuit interemptus... ubi plurima miracula variis temporibus, ad præfatas sancti archiepiscopi reliquias, Dei operante gratiâ, patrata sunt, quæ recenset Stapletonus in ejus vitâ. » On trouvera tout à l'heure la liste de ces miracles d'après Stapleton et le manuscrit boulonnais.

Il dit aussi que ce rochet était encore à ce moment tout aspergé du sang du martyr : *adhuc sanguine martyris... adspersum...* Hélas ! cette dernière et très-importante circonstance n'existe plus

(1) *Gallia christiana*, tom. x, pag. 1348. Nous donnons plus bas un récit détaillé de ces événements, d'après le manuscrit cité tout-à-l'heure ; quelques circonstances sont différentes en apparence, mais les récits sont identiques au fond.

(2) *Hierogazophylacium Belgicum, sive Thesaurus sacrarum reliquiarum Belgii*, Authore Arnoldo Rayssio, Belga-Duaceno, ibidemque apud ædem D. Petri canonico. Douai, 1628, p. 195. — Arnould de Raysse dit aussi que les chanoines de Dommartin possédaient encore *magnam partem vestis pluvialis* ejusdem prædicti martyris sancti Thomæ. On verra plus loin que cette abbaye avait encore d'autres précieuses reliques du saint martyr.

aujourd'hui, au moins au même degré, à cause du fait malheureux et de la distraction inqualifiable dont nous allons parler.

« En 1709, nous dit M. Louandre dans son *Histoire d'Abbeville et du comté de Ponthieu*, quand les ennemis entrèrent en France, on transporta ce rochet teint de sang à Abbeville, dans le couvent des Carmélites. Ces religieuses y voyant des taches, et n'en connaissant point la cause, S'EMPRESSÈRENT DE LE LAVER!!! et ce fut bientôt pour elles et pour les moines un grand sujet de chagrin. Quand le danger fut passé, on reporta tristement le rochet à Dommartin, où, jusqu'à la Révolution, on pouvait le voir, couvert d'une glace, dans un riche reliquaire. »

En 1791, l'abbaye de Dommartin fut supprimée; la persécution commençait et s'étendait par toute la France; l'argent et l'or étaient considérés comme trop précieux pour recevoir les reliques des saints; on avait organisé le vol sacrilége en le désignant sous des noms spécieux; l'art chrétien était bien ignoré à ce moment de vertige et de barbarie. Le dernier abbé de Dommartin, M. Oblin, prélat vénéré qui, plus tard, honora longtemps de sa présence et de ses conseils la cathédrale et le diocèse d'Arras, en qualité de vicaire-général et doyen du chapitre, M. Oblin dut se résigner à ôter du riche reliquaire le précieux dépôt. La pièce suivante, que nous avons copiée textuellement sur l'original, déposé dans la châsse actuelle, est toute empreinte de la pieuse douleur qu'éprouva en cette circonstance le digne religieux.

« Le vingt-cinq septembre mil sept cent quatre-vingt-onze, monsieur Oblin, abbé de Dommartin, accompagné de monsieur Crassier curé de Dommartin, monsieur Lemoine religieux de ladite abbaye, mr Lejeune aussi religieux de ladite abbaye, ont ouvert la châsse qui renfermait le rochet de saint Thomas de Cantorbéry, avec lequel il avait été martirisé, ainsi que les deux bustes de saint Josse et celuy de saint Laurent, et en ont ôté les reliques respectives, les ont étiquetées et transportées dans la

chambre du frère Modeste Brismail, religieux de ladite abbaye, située au-dessus de la porte de la maison ; présents : monsieur Regnaut, fermier dans l'une des fermes de saint Josse, maire de la municipalité de Dommartin, mr Carle fermier dans l'une des fermes de Lambus et Antoine Collier, marchand de bois demeurant au petit Lambus, tous deux officiers municipaux de la susdite municipalité, et ont déposé le tout dans un paquet de papier qui renferme un autre enveloppé de droguet en soye rouge ponceau, lequel paquet a été scellé du cachet de mr Oblin, abbé susdit, et mis dans une commode en marqueterie, qui est placée dans le cabinet dudit frère Modeste Brismail, chaque relique étiquetée, signée et marquée du cachet de mondit sieur abbé, qui a signé avec tous les témoins repris au présent procès-verbal ; laquelle opération a été faite à cause de la nécessité commandée par l'assemblée nationale, de vendre généralement tous les meubles appartenants à ladite abbaye supprimée par ladite assemblée, et transporter toute l'argenterie, tant de l'église que de tout autre, en foi de quoi tous ci-dessus repris ont signé ce dit vingt-cinq septembre mil sept cent quatre-vingt-onze, à Dommartin. »

J.-F. REGNAULT, *maire ;* F.-J. CRASSIER, *curé de Dommartin ;* Frère LIÉVIN LEMOINE, *prêtre religieux ;* F. M. BRISMAIL, *curé de Tortefontaine ;* LOUIS CARLE ; F. G. OBLIN, *abbé de Dommartin ;* F. A. LEJOSNE ; ANTOINE COLLIER.

Outre ce procès-verbal et pour empêcher toute profanation, M. Oblin mit encore sur le paquet renfermant la relique, le billet ci-joint, que l'on a conservé religieusement parmi les authentiques dans la châsse où se trouve aujourd'hui le rochet :

« Rochet de saint Thomas de Cantorbérie, relique précieuse honorée depuis longtemps dans l'église de l'abbaye de Dommartin, ici déposée le vingt-cinq septembre mil sept cent quatre-vingt-

onze, comme il constate *(sic)* par le procès-verbal en date dudit jour cy-joint. »

F. G. OBLIN, *abbé de Dommartin.*

Après la Révolution, M. Oblin rentra en possession de cette précieuse relique, et plus tard, pour qu'elle fût exposée à la vénération des fidèles et pût recevoir les honneurs convenables, il en fit don à Mgr l'évêque d'Arras et à son église cathédrale. Voici l'acte de cette donation, dont l'original, en entier de la main du dernier abbé de Dommartin et muni de ses sceaux, est conservé dans la châsse actuelle.

« Nous, frère Guislain-Joseph Oblin, abbé de l'ancienne abbaye de Dommartin, près la ville d'Hesdin, autrefois du diocèse d'Amiens, de présent vicaire général du diocèse d'Arras et doyen du chapitre de l'église cathédrale et royale dudit Arras, offrons et donnons par ces présentes, à Monseigneur Hugues-Robert-Jean-Charles de la Tour-d'Auvergne Lauraguais, évêque d'Arras et officier de l'ordre de la Légion-d'Honneur, le rochet de saint Thomas de Cantorbérie, des reliques de saint Josse, patron de ladite abbaye, et de saint Laurent, martyr à Rome, reliques qui étaient exposées à la vénération publique et des fidèles depuis un temps immémorial, dans l'église de ladite abbaye, avant la Révolution française, et que nous avons eu le bonheur de soustraire à la profanation des impies, à l'époque où les temples du Seigneur et les reliquaires ont été pillés et détruits. Le tout ainsi qu'il est relaté et décrit dans les procès-verbaux et pièces authentiques qui accompagnent ces présentes reliques. Prions Monseigneur l'évêque d'Arras sus-nommé de vouloir bien ordonner que lesdites saintes reliques soient de nouveau exposées à la vénération du clergé et des fidèles, dans la susdite église cathédrale et royale, pour la plus grande gloire de Dieu.

» En foi de quoi, nous avons signé les présentes écrites de notre main et les avons muni de notre sceau et de celui de notre susdite

ancienne abbaye. (Les abbés étoient obligés de prendre un sceau particulier à leur bénédiction, quand ils n'en avoient pas d'ailleurs). A Arras, le quinze janvier de l'an de grâce mil huit cent vingt-quatre. »

 F. G.-J. OBLIN, *ancien abbé de Dommartin.*

Vu : † CH., *Evêque d'Arras.*

 † †
 (Place des deux sceaux.)

Une ordonnance épiscopale, en date du 1er mars 1824, rendue après la reconnaissance soigneusement faite par une commission spéciale, avis de l'official, etc.´, etc. (toutes pièces déposées dans la châsse), porte que le rochet de saint Thomas sera exposé à la vénération des fidèles dans l'église cathédrale.

Le rochet de saint Thomas de Cantorbéry est fait d'une toile très-fine et très-solide, aujourd'hui encore parfaitement conservée. Il n'a aucune espèce d'ornementation, à moins que l'on ne veuille prendre pour ornement le travail fort soigné qui joint au corps même du vêtement les quatre pièces dont nous allons parler. La planche qui accompagne cette notice donne une juste idée du rochet lui-même et de ce travail.

La longueur du rochet est de 1 mètre 25 centimètres; c'est presque une aube. On sait, du reste, qu'au siècle de saint Thomas, le rochet était encore très-long et n'était rien autre chose que l'aube ordinaire ou vêtement blanc de lin dont on se servait partout (au moins les évêques et les chanoines), et par-dessus laquelle on mettait une autre aube, lorsqu'il s'agissait de remplir quelque fonction sacrée. Cette longueur n'a rien qui doive étonner, et c'est précisément le caractère que l'on doit s'attendre à trouver dans un vêtement de ce genre à cette époque.

Le haut du rochet, la partie qui recouvre la poitrine et le dos, ainsi que les bras, offre très-peu de largeur; c'est à proprement

parler un vêtement juste-au-corps et tout-à-fait collant. Il n'en est pas de même de la partie inférieure. Celle-ci est en effet très-simple et elle fait draper le vêtement avec beaucoup de grâce. Posé sur un support convenable, ou, mieux encore, porté par un ecclésiastique, le rochet de saint Thomas rappelle immédiatement l'idée de ces nobles et dignes figures des catacombes connues sous le nom d'*Orantes*. Ce sont les mêmes plis, c'est la même souplesse, la même dignité simple et majestueuse, c'est vraiment là un vêtement sacerdotal.

Cet effet remarquable est obtenu par un système de confection extrêmement simple et qu'il est facile de comprendre à l'inspection de notre dessin. Les deux lais qui réunis forment le haut du rochet sont fendus par le milieu jusqu'à la hauteur du creux de l'estomac; sur les deux côtés, ils cessent d'être joints ensemble vers la même hauteur. En ces quatre endroits, devant, derrière, sur les côtés, on a inséré une pièce de même étoffe en forme de gousset et en lui faisant faire aux points de jonction un grand nombre de plis. Quand le rochet est porté, toute cette partie inférieure, abandonnée à son propre poids, retombe donc en plis naturels et très-gracieux : de là l'effet remarquable dont nous venons de parler.

La lithographie que nous donnons avec cette notice dira les autres détails de confection de notre précieuse relique, bien mieux que ne pourrait le faire la plus minutieuse description. On voit qu'il manque une partie assez considérable, l'extrémité de la manche gauche. Le récit que nous donnerons tout à l'heure, d'après un manuscrit de la bibliothèque de Mgr Haffreingue, nous expliquera cette circonstance, mentionnée dans le procès-verbal de la commission nommée par Mgr de La Tour d'Auvergne pour faire la reconnaissance de cette relique, pièce n° 5 des authentiques, en date du **7 février 1824** (1). A la date sus-mentionnée « un morceau

(1) Cette commission était composée de MM. **Lallart de Lebucquière**, vicaire-général, **Mouronval**, chanoine titulaire et grand chantre, **Lemaire**, grand pénitencier, **Herbet**, secrétaire général, et **Lebel**, secrétaire particulier.

de ladite manche était joint à ce rochet; » lors de l'ouverture de la châsse en présence et par ordre de Mgr Parisis, le lundi de Pâques 1858, après les vêpres du chapitre, le rochet fut trouvé intact, mais ce morceau n'y était plus. Il aura été sûrement distribué en petites parcelles à différentes personnes.

On remarquera aussi l'ouverture étroite pour la tête et la fermeture exacte du vêtement sur la poitrine et sur le cou ; c'est encore là un caractère antique, primitif. Quant aux dimensions des diverses parties du rochet de saint Thomas, il est facile de les calculer à l'aide de l'échelle que nous avons jointe au dessin.

Les vêtements de saint Thomas de Cantorbéry sont conservés en assez grand nombre et ont été plusieurs fois décrits (1). Celui dont nous venons de parler n'a pas été publié jusqu'ici, et c'est assurément l'un des plus vénérables, comme ayant servi au saint prélat dans l'acte même de son martyre et ayant été tout couvert de son sang. Malgré l'opération inqualifiable dont nous avons parlé plus haut, des traces de ce sang peuvent encore aujourd'hui se voir en plusieurs endroits de notre sainte relique.

Voici le texte de l'authentique nouveau, sur parchemin, que nous avons joint aux autres pièces et renfermé dans la châsse le 7 mai 1860.

Anno reparatæ salutis millesimo octingentesimo sexagesimo, die verò septimâ mensis maii,

(1) Voir à ce sujet une excellente note de M. de Linas dans son *Rapport sur les anciens vêtements sacerdotaux et anciens tissus*, Paris, 1857, pag. 3.

Nos PETRUS-LUDOVICUS PARISIS, miseratione divinâ et sanctæ sedis apostolicæ gratiâ Episcopus Atrebatensis, Boloniensis et Audomarensis,

Volentes majorem sanctorum Dei reliquiis quæ in Ecclesiâ nostrâ cathedrali asservantur honorem impendi, extraximus è capsâ ligneâ in quâ ab antecessore nostro felicis recordationis Hugone-Roberto-Joanne-Carolo de La Tour-d'Auvergne-Lauraguais fuerat depositum (ut constat authenticis litteris diei 1æ martii anni 1824 etc. in hâc capsâ sub Nis 7 et 8 reconditis), Rochettum sancti Thomæ martyris, Cantuariensis Archiepiscopi, et in novam transferri curavimus in modum monumenti elaboratam et ornatam imaginibus, sculptilis artis, D. N. J. C., B. M. S. V., Sti Thomæ Cantuariensis, Rochetti ejusdem sancti, quatuor Evangelistarum, quatuor angelorum; insuper variis aliis ornamentis, gemmis et inscriptione, decoramentis artis architectoriæ, et undequaque deauratis, unà cum instrumentis authenticitatis ipsius venerandæ admodùm reliquiæ quæ in priori thecâ reperimus, et Notitiâ ampliori quæ nuper typis tradita vulgata est, ut omnibus hæc in futurum visuris constet de origine et historiâ hujus sancti vestimenti, sanguine martyris olim respersi.

Datum Atrebati die 7 mart. 1860.

† P.-L., Ep. Atreb. Bolon. et Audom.

De Mandato Illustriss. et Reverendiss. D D. Episc.

E. VAN DRIVAL,
Can. commiss. special. delegat.

Comme on a pu le remarquer à la lecture de la pièce précédente, nous avons déposé dans la châsse, avec les autres renseignements et authentiques, la notice que nous avons publiée dans la *Revue de l'Art chrétien*, sur le rochet de saint Thomas et que nous venons de reproduire en y ajoutant de nouveaux faits. De cette manière, il sera beaucoup plus facile de retrouver plus tard les documents nécessaires à la constatation d'identité de notre grande relique, l'expérience nous ayant démontré qu'on ne saurait prendre trop de précautions pour assurer la conservation de ces sortes de titres, qui se détériorent avec une déplorable facilité.

Nous avons raconté ailleurs (1) les honneurs rendus par vingt-cinq évêques à notre belle relique de saint Thomas, le 15 juillet 1860. Lorsque s'avançait, porté religieusement sur les épaules des ministres sacrés, revêtus de riches dalmatiques, cet objet d'un prix inestimable et d'un saisissant souvenir, Mgr Parisis s'est levé, et, s'adressant aux évêques siégeant dans tout l'éclat de leur dignité, sur le magnifique amphithéâtre que représentait en ce moment la grande entrée de la basilique de Saint-Vaast : « Messeigneurs, s'est-il écrié, voici la grande relique de saint Thomas de Cantorbéry ! » Et tous les prélats saluèrent avec émotion, et cette émotion fut vivement partagée par ceux qui furent témoins de cette scène pleine de grandeur.

Mgr Valdivieso, archevêque de Sant-Iago, dans l'Amérique du Sud, était présent. Une association pour la défense de la liberté de l'Église a été fondée par lui dans cette partie du Nouveau-Monde, et elle est sous le patronage du saint martyr de Cantorbéry. On ne sera donc pas surpris d'apprendre que le zélé prélat demanda avec instance à Mgr l'évêque d'Arras une petite partie de cette relique insigne, destinée à enrichir cette association et à encourager ses catholiques efforts. Qu'il est beau de voir ainsi les églises du monde entier venir mutuellement au secours les unes des autres et mon-

(1) *Récit des Fêtes célébrées à Arras en l'honneur du B. B.-J. Labre*, p. 38.

trer combien est vraie dans la pratique cette union de tous en une seule et même Église militante! Qu'il est beau de voir les saints du xiie siècle venir au secours des églises du xixe, et montrer ainsi que l'Église est véritablement catholique pour les lieux, comme elle est catholique pour les temps !

Ce don d'une petite partie de notre belle relique a nécessité la pièce suivante que nous avons déposée dans la châsse avec les autres authentiques :

Pars modica ablata est de extremitate manicæ hujus rochetti jàm olim decurtatæ (ut videre est in notitià speciali), jussu R[mi] in X[to] Patri D. D[ni] P.-L. Parisis Atrebatensis Episcopi.

Hæc sacra particula data est Reverendissimo in X[to] Patri sancti Jacobi (*Sant Iago, Chili*) Archiepiscopo qui, peractà peregrinatione, tùm ad Limina Apostolorum, tùm ad sanctissimum D. N. J.-C. sepulcrum, per has regiones iter faciens, et postquam solemnissimo triumpho Beati Benedicti - Josephi Labre et Sanctorum Diœcesis Atrebatensis cum viginti - quatuor aliis Episcopis adfuisset, sedem suam jàm repetiturus, has prætiosas sancti Martyris reliquias suæ Ecclesiæ concedi enixè rogavit, maximà spe fretus Sanctum Martyrem patronum fore vigilantem piæ cujusdam societatis, quam in defensionem ecclesiasticæ libertatis in regionibus Americæ Meridionalis fundavit.

Actum Atrebati, die 25[a] mensis julii anni m.d.ccc.lx. In festo S[ti] Jacobi Majoris, Apostoli Domini.

 Wallon-Capelle, E. Van Drival.
 Vic. gen.

Un livre entier, en 65 chapitres, a été composé sur les miracles opérés à Dommartin par l'intercession de saint Thomas de Cantorbéry. Ce livre a servi à Thomas Stapleton pour son ouvrage si intéressant des *Trois Thomas*, imprimé à Douai en 1588; il a également servi au P. Malbrancq, et l'un et l'autre, surtout le premier,

en ont fait des extraits nombreux. C'est ce livre précieux, conservé dans une traduction en vieux français dans la bibliothèque de Mgr Haffreingue, à Boulogne, que nous allons maintenant consulter avec soin, pour y puiser tout ce qui peut faire de plus en plus ressortir l'honneur et la gloire de saint Thomas de Cantorbéry. Donnons d'abord le récit que nous avons annoncé plus haut.

« Comment ce roquet a été apporté.

» Pour savoir comment et par qui le sacré roquet de Monseigneur sainct Thomas archevêque de Cantorbie a été apportée à Dompmartin, il faut noter (comme il est escrit au vinct deuxiesme chapitre de l'histoire cy dessus), que ses vestements furent assez inconsidérément donnée aux pauvres après sa mort, d'autant que les religieux et tout le clergé de Cantorbie furent si fort troublé, qu'il ne considéroint à l'instant la saincteté de ce glorieux martir. Or en cette distribution, laquel se faisoit par le cellerier de là dedans nommée Damp-Guarin, le roquet fut donné à un pauvre clerc, pour s'en servir à faire une chemise, ou quelque autre chose pour sa nécessité. Ce pauvre clerc laiant emporté le fit mettre en la lessive, et laver plusieurs fois (d'autant qu'il estoit fort ensanglanté du sang du martir), sans que le sang peut estre effacé. Quoi voyant (par une providence divine), il le reporta au dit Domp-Guarin, après en avoir coupé la longueur d'un paulme au bout de l'une des manches. En ce même temps il y avait à Doroberne un prestre reuclus et solitaire qui avoit eu grande familiarité à Domp-Martin, comme aussi à Saint-Bertin et à Saint-Josse-sur-la-Mer. Cestuy-cy, oyant dire qu'on distribuoit aux pauvres les meubles du saint archevesque, pria une femme dévote d'aller par devers le cellerier demander en son nom quelque chose, ce qu'el fit, et Damp-Guarin, qui cognoissoit le solitaire, lui envoia le roquet, avec une partie de la haire dont saint Thomas estoit couvert sur sa chair nuée, lorsqu'il fut martirisée. Peu de temps apprès, il arriva

qu'un religieux de Domp-Martin nomée frère Guillaume, fut envoié par son prélat en Angleterre, pour quelque affaire du monastère, qui à cause de la familiarité qu'autrefois il avoit eu avec ce solitaire, s'en alla (passant à Doroberne), loger avec lui dans sa logette. Où estant et devisant de la mort du saint martir (car il ne se parlait par tout que de ce meurtre), le reuclus dit qu'il avoit son roquet, avec une partie de la haire, et qui les luy bailleroit pour porter à Domp-Martin, comme il fit. Et ainsi s'en retourna frère Guillaume, avec deux prétieux gages, au dit monastère ; lesquelles y furent en peu ou point d'estime, depuis le septiesme de juillet de l'an mil cent soixante et unze, jusqu'au jour de sainct Martin du dict temps, que le révérendissime evesque d'Amiens (y estant venue faire la visite), commanda quy fussent mis honorablement avec les autres sainctes reliques dans la thrésorie du dict lieu. Et aux festes de Pentecostes de l'an mil cent soixante douze commencèrent les miracles qui sont icy après déclarée, et plusieurs autres, par les mérites de monseigneur sainct Thomas.

« Comment le roquet fut approuvé estre celuy dont estoit vestu sainct Thomas lorsqu'il fut martirisé.

» Quelques temps après que ce sacré roquet fut mis en la thrésorie par le commandement de l'evesque d'Amiens (comme il est dit), le grand prieur de Cantorbie..... estant pour quelque affaire en ces pais de deçà la mer, assisté de plusieurs religieux, nobles, et autres, et oyant parler des merveilles qui se faisoient journellement à Domp-Martin par les mérites de saint Thomas, voulut y venir. Où, après estre receu fort courtoisement par le révérend abbée de ce lieu, nommé Anscher, ce sacré roquet de saint Thomas luy fut montré ; et comme il faisait difficulté de croire que ce fusse celuy de leur saint archevesque, il advint que ce clerc, à qui Damp-Guarin l'avoit premièrement donnée, estoit de la compagnie et la présent ; laquel, mettant la main en son sein, en tira la pièce

coupé de la manche, lequel il portait pendue à son col avec révérence, et l'aiant dévelopée et représentée devant tout à la manche, ce roquet fut approuvée estre le mesme duquel estoit vestue le sainct martir quand il fut mis à mort. Ce que voiant le grand prieur de Cantorbie et tous ceux de sa suite, se prosternèrent à genoux, et avec grande abondance de larmes louèrent et glorifièrent Dieu, qui par les mérites de leur sainct archevesque faisoit tant de miracle en ce lieu. Cause pourquoy, dès ce jour, fut institué une confraternitée entre les religieux de Cantorbie et de Domp-Martin, laquel a durée si long temps que l'Angleterre a persisté d'estre catholique. Et le service solennel, qui se faisoit tous les ans à Domp-Martin pour ceux de Cantorbie, est escrie au martirologe de le dixiesme jour de juin.

» Quant aux autres dignités du sainte archevesque, qui ont estée au dit Domp-Martin, elles y ont esté apporté, à plusieurs et divers fois, et en divers temps (comme de son cerveau, une aubbe, une amict et un phanon), par les religieux du dit lieu, qui de deux ans en deux ans alloient à Cantorbie, comme venoient aussi alternativement deux de Cantorbie à Domp-Martin, pour sçavoir et faire sçavoir s'il y avoit quelqu'un de mort, afin de faire les services suivant la coustume de la confraternité sus dit. L'anneau d'or du glorieux sainct martir (qui a esté en la thrésorie l'espace de quatre cents ans, fort richement enchassée dans un beau et grand vaisseau, et lequel depuis soixante ans en cà a esté sacrilègement desrobée par un faux pélerin), avoit estée donnée par ce sainct archevesque au Révérend Père Milon evesque de Térouanne (qui, au prœcédent, avoit estée abbée de Domp-Martin), lorsque luy et l'abbée de sainct Bertin le convoièrent jusqu'à Soissons, ainsi qu'il est portée au dixiesme chapitre du second livre de l'histoire. Il se trouve par escrit au dict Domp-Martin que frère Henrie le Maigneux, curée de Torte Fontaine, et qui du depuis a estée abbée, fut à Cantorbie avec une autre l'an mil cincq cent sept, d'où il rapporta de la chemise du sainct martir, laquel estoit du poil de cheval, et du man-

teau, duquel il s'affuloit allant aux champs, nommée *vestis pluvialis*.

» Et fut ce voiage le dernier (comme nous croions), que ceux de Domp-Martin ont fait à Cantorbie. Et n'est à oublier que nous tenons par tradition des anciens que sainct Thomas a séjournée à Domp-Martin, comme à sainct Bertin, cependant que ces messagers qu'il avoit envoié en France fussent de retour. Aussi il y a plusieurs village à l'environ qui gardent prétieusement des calices avec lesquels il a sacrifié à Dieu et célébré la saincte messe. »

A la suite de cet intéressant récit et de ces précieux renseignements sur les autres objets qui reposaient autrefois dans le trésor de l'abbaye de Dommartin, le manuscrit commence la relation d'un très-grand nombre de miracles opérés en ce lieu. Nous allons indiquer ces miracles, en notant ceux qui ont été également rapportés par les deux auteurs cités tout à l'heure, surtout ceux qui ont été insérés dans l'œuvre de l'auteur anglais; car le P. Malbrancq n'en a raconté que quelques-uns.

Le premier de ces miracles a été reproduit par Stapleton. C'est une vision merveilleuse dans laquelle saint Thomas apparaît à un seigneur de Bercq du nom de Rumauld, pendant qu'il dormait, sur le navire qui le transportait avec plusieurs autres vers la ville de Cantorbéry. Saint Thomas fait lui-même connaître à Rumauld qu'il va résider d'une manière toute spéciale à Domp-Martin depuis tel jour jusqu'à tel autre, et à leur retour de Cantorbéry, où ils ont voulu néanmoins se rendre, ils apprennent, en effet, en passant par Domp-Martin, que plusieurs prodiges y avaient été opérés.

Stapleton a également reproduit le second, qui raconte la guérison d'une femme de Pontigny en Bourgogne, laquelle avait perdu un œil. Cette femme allait partout célébrant les louanges du Thaumaturge de Domp-Martin; elle contribua beaucoup à rendre ce pèlerinage illustre et fréquenté.

Le troisième récit nous dit la punition infligée à un homme de Tortefontaine incrédule au pouvoir de saint Thomas et soudainement frappé de cécité, puis guéri lorsqu'il a fait un pèlerinage à Dommartin et confessé sa faute. Dans ce récit, fait avec beaucoup de verve et d'entrain comme tous les autres, nous voyons jusqu'à trois noms différents donnés à la grande relique. C'est le *Roquet* de Monseigneur saint Thomas ; plus loin, le *Surplis* de saint Thomas ; enfin, un pèlerinage est voué au *Sarroit* de saint Thomas. Nous y voyons également que, pour obtenir une guérison, on avait coutume d'appliquer les reliques sur la partie malade.

Le quatrième récit est encore une guérison, celle du seigneur de Ponches auquel l'ouïe fut rendue.

Dans le suivant nous voyons encore l'application du *Sarrot* de saint Thomas sur les yeux d'une femme d'Hesdin qui y trouve sa guérison. Une autre femme, du pays de Ponthieu, est aussi guérie de la même maladie, « si tost qu'elle fut en présence des reliquaires de Monsieur saint Thomas. »

Vient ensuite le tableau plein d'animation d'un forcené qu'on mène malgré lui et garrotté à l'église de Dommartin. Il vomit les plus grossières injures contre le saint martyr, crache même sur son image ; mais à peine a-t-il goûté de l'eau dans laquelle a été plongé le saint vêtement, qu'un changement complet s'est opéré en lui. Il se couche par terre devant les religieux en prières, s'endort doucement, puis se lève et demande à manger, ce qu'il n'avait fait depuis longtemps. Ensuite il se jette aux pieds de l'abbé, confesse ses péchés, demande pénitence, recouvre la paix intérieure et la libre possession de lui-même et va partout publiant les louanges de son libérateur. « Il retourna en pleine convalescence, et depuis
» gagna sa vie honestement, et vesquit plusieurs années en la ville
» de Brimeu, sans jamais retomber en la dicte maladie. »

Nous trouvons après cela trois guérisons, dont l'une est opérée par le simple attouchement d'une main qui elle-même avait été guérie à Dommartin.

Dans le chapitre qui vient ensuite et qui est le 10ᵉ, nous rencontrons un document d'un assez grand intérêt. Il s'agit d'un pauvre jeune homme qui est hydropique, et qui voudrait bien aller en Angleterre *servir* saint Thomas. Mais il y a à cela un grand obstacle : il n'a que *onze sols* pour tout bien, et on lui dit qu'il lui en faut déjà *quarante* pour passer et repasser la mer. On lui conseille de se contenter d'aller à Dommartin ; il y va et obtient sa guérison.

Nous raconterions bien volontiers toutes les bonnes et candides choses qui suivent et qui d'ordinaire sont aussi des guérisons, mais il faudrait alors reproduire le manuscrit en entier, ce qui n'est pas possible ici. Comment taire cependant ce charmant récit du chapitre 21ᵉ, dont nous avons seulement tant soit peu rajeuni le style, afin de le rendre plus facilement intelligible ?

Un petit enfant dans son berceau avait été laissé assez près du feu par sa mère obligée de sortir pour aller à diverses affaires, après toutefois l'avoir bien recommandé à Monsieur saint Thomas. Soit par malice de l'ennemi de l'homme, soit par toute autre cause, il vint à sauter du feu dans le berceau, et il fut entièrement brûlé, aussi bien que les petits draps desquels l'enfant était enveloppé. Cependant la pauvre mère, qui était alors dans sa cour, sentit l'odeur des linges brûlés, et elle s'écria : Ah! Monsieur saint Thomas, gardez mon enfant! Entrant vite dans la maison, elle trouva l'enfant nu au milieu des linges brûlés, jouant, riant et regardant toujours du même côté, comme s'il eût voulu montrer celui qui l'avait gardé. La bonne mère ne pouvait plus le distraire ni le faire regarder ailleurs, ni en lui offrant la mamelle, ni en prenant quelque autre moyen que ce fût. Pleine de reconnaissance et de joie elle partit à l'instant même pour Dommartin avec son enfant, et tous les ans à pareil jour elle renouvela, sans jamais y manquer, ce pieux pèlerinage, y faisant brûler une chandelle de cire du poids d'une livre, en souvenir de ce grand miracle.

Stapleton a reproduit le miracle que nous trouvons dans notre manuscrit sous le titre 23. C'est la guérison d'un homme considé-

rable de la ville d'Hesdin, jusques là atteint d'une maladie *si grande et si terrible* qu'il fallait quatre ou cinq hommes pour le tenir. Il fut guéri aussitôt qu'il eut touché le *Sarrot* de Monsieur saint Thomas, et jamais plus il n'y eut de rechûte. Tous les ans il prouvait sa reconnaissance, au jour de la fête de saint Thomas, en offrant une chandelle de cire du poids de cinq livres, qui brûlait jour et nuit devant l'image du saint. Cet homme, nommé Evrard, fit aussi d'autres grandes aumônes durant sa vie, pour la fondation et la décoration de l'église de Dommartin. Il est noté comme un des bienfaiteurs de cette église célèbre..

Au chapitre 24e nous trouvons l'histoire émouvante d'un incendie qui ne respecte qu'une seule maison, celle d'une pauvre femme qui fait vœu d'aller à Dommartin porter *une bougie aussi longue que sa maison avait de tour*. On trouve encore des dévotions toutes semblables aujourd'hui en beaucoup d'endroits, et c'est tout simplement une manière énergique de prouver à Dieu sa reconnaissance vraie en lui offrant l'image, ou les dimensions, le tableau quelconque de l'objet sauvé. C'est là un instinct vieux comme le monde et tout dans la nature d'un sentiment vivement gravé dans un cœur ému. Cette pauvre femme est obligée d'emprunter *deux sols* pour faire son offrande ; sa maison n'était pas bien grande, on le voit. Mais le saint ne se laissa pas vaincre en générosité, car « ces deux sols furent retrouvés dans son coffre dessus un manteau à son retour. »

Après une autre guérison de deux enfants de la ville d'Avranches, nous trouvons celle d'un chevalier d'Arras malade de la pierre, qui, après avoir énormément dépensé d'argent sans rien obtenir, va à Cantorbéry et à Dommartin et, de retour à Arras, est tranquillement et doucement délivré d'une très-grosse pierre pendant son sommeil. Il la fit enchâsser d'argent et l'envoya à Cantorbéry avec des offrandes ; il donna aussi à Dommartin une belle et riche nappe, qui depuis servit au grand autel.

Dans les deux récits qui suivent nous retrouvons encore l'usage

des chandelles de cire, longues comme l'objet obtenu, ou des images de cire de l'enfant guéri portant, outre cela, à la main, une grosse chandelle de cire du poids de cinq livres. C'est toujours la même dévotion simple et vraie, pleine d'expression et d'une sorte de poésie dans son action toujours accompagnée d'images vives, faciles à saisir. Le cœur parle, on le sent, dans ces offrandes si bien en rapport avec la reconnaissance des bienfaits reçus.

Au chapitre 29º est longuement racontée l'histoire d'un enfant mort et ressuscité. Stapleton et le P. Malbrancq ont aussi donné ce récit.

Stapleton a également reproduit l'histoire du chapitre 31º où l'on voit une femme miraculeusement guérie de la morsure d'une vipère. Il a aussi donné le fait suivant : d'un homme mort et ressuscité.

Les deux chapitres 33 et 34 nous racontent encore des faits analogues; le chapitre 35º a été reproduit par les deux auteurs déjà cités. Il raconte l'histoire d'une dame de Dourrier qui avait mis au monde une sorte de monstre qui, porté à Dommartin, prend peu à peu la forme humaine et reçoit le baptême des mains de l'abbé, avec le précieux nom de Thomas. Cette dame fait au monastère beaucoup de donations et d'offrandes. On y retrouve encore ces offrandes en images, que nous avons vues plus haut. L'enfant, à l'âge de sept ans, est mis sur un beau cheval, le meilleur de son écurie. On fait alors un cheval de cire et un enfant de cire, de la même grandeur, et on envoie le tout, plus le cheval vivant, en offrande à S. Thomas. A sa mort, la pieuse et reconnaissante dame veut être inscrite sur le nécrologe de l'abbaye, en ces termes : Commemoratio Aquilinæ Dominæ de Dourrier. Parvenu à l'âge de 20 ans, Thomas va visiter les lieux saints; il est fait chevalier du Saint-Sépulcre, et il meurt peu de temps après son retour, et il veut qu'on l'enterre auprès de sa mère, dans le cimetière même de Dommartin. Nous n'avons fait qu'abréger ici cette histoire, qui est racontée avec beaucoup d'intéressants détails dans notre manuscrit.

Les chapitres suivants contiennent toujours des guérisons racontées, ou plutôt décrites et peintes, avec la même vigueur. Arrêtons-nous encore un instant au chapitre 43e, qui a été reproduit par Stapleton,

Argentille, veuve du duc de Nemours, avait un fils nommé Odon, qui perdit la vue à la suite d'une grande maladie et était déjà aveugle depuis deux ans lorsque la renommée apprit au fils et à la mère les grands miracles qui s'opéraient à Dommartin par l'invocation de saint Thomas. Ils se rendent aussitôt en ce lieu vénéré, et la mère ne se retire qu'au bout de quatre jours, y laissant son fils avec un de ses serviteurs. L'aveugle continue à prier ardemment, assiste dans le chœur de l'église au service divin la nuit et le jour, et chaque matin il fait chanter une messe à la chapelle de saint Thomas. Le treizième jour, il assistait à la messe comme à l'ordinaire, lorsque, au moment de l'élévation du corps de Notre Seigneur, il aperçoit en l'air « une rondeur blanche, sans qu'il vit » ni le prestre, ni la torche allumée (1); et après l'avoir monstrée » au doigt à son conducteur, (il) l'interroge si ce n'estoit (pas) le » corps de Nostre Seigneur, et (après) avoir entendu que sy (oui), » il ne peut s'abstenir de crier à haute voix : *O mon Créateur, be-* » *noist sois-tu! Louange à toi, Seigneur, et à ton saint martyr* » *Thomas!* Et de là en avant la veüe lui revint si bien que le quin- » zième jour il retourna en son pays, voyant plus clair que jamais. » Pendant plusieurs années, il retourna à Dommartin au jour de la fête de saint Thomas. Longtemps après, devenu veuf, il y alla finir ses jours et il y fut inhumé, dans le cloître, près du réfectoire.

Nous ne finirions pas si nous voulions redire tout ce qu'il y a d'intéressant et d'édifiant dans ce précieux manuscrit. Il faut abréger pourtant, car nous avons à nous occuper de bien d'autres grandes reliques encore. Mentionnons, pour mémoire, la guérison admirable d'un paralytique du Boulonnais qui se traîne sur les genoux

(1) On allumait donc déjà une *torche* à l'élévation.

et sur les mains et se laisse rouler le long des montagnes, et parvient au bout de douze jours de ce véritable martyre devant la relique du saint, où il retrouve une santé parfaite et l'usage complet de ses membres. Stapleton a raconté ce fait dans les plus grands détails.

Passons maintenant sur beaucoup d'autres faits analogues et arrivons au chapitre 55e, également reproduit par l'auteur anglais. Nous y trouvons un miracle non moins grand que ceux qui précèdent, la réconciliation de deux mortels ennemis.

Ils étaient tous deux comtes allemands, fort dévots à saint Thomas, qu'ils *servaient* tous les jours de la même manière, récitant en son honneur une antienne en prose rimée et ancienne que le manuscrit nous a conservée :

> Opem nobis, ô Thoma, porrige ;
> Rege stantes, jacentes erige,
> Mores, actus et vitam corrige,
> Et in pacis nos viam dirige.
> ℣ Corona aurea super caput ejus,
> ℟ Expressa signo sanctitatis.

ORemus. — Deus, pro cujus ecclesiâ gloriosus pontifex Thomas gladiis impiorum occubuit, præsta, quæsumus, ut omnes qui ejus implorant auxilium petitionis suæ salutarem consequantur effectum, per Christum, etc.

Or, ces deux comtes étaient mortellement ennemis l'un de l'autre, et cela par la faute d'un serviteur indigne, dont la langue perfide et calomnieuse avait réussi à les brouiller en les trompant. Tous deux ont une vision dans laquelle il leur est ordonné d'aller au 7e jour de juillet à Dommartin, et celui qui leur apparaît est saint Thomas lui-même. Ils ont ordre d'y mener avec eux chacun leur fils et ils arrivent à l'insu l'un de l'autre. Touchés de la grâce, ils jettent leurs épées, se réconcilient, s'embrassent, vont ensemble à l'offrande en se donnant la main et s'en retournent ensemble en grande joie, après avoir fiancé leurs filles à leurs fils, et avoir obtenu, en outre, la guérison d'un de ces derniers. Cependant, l'in-

digne serviteur tombe soudainement frappé par une main invisible; mais on le rapporte à Dommartin, et, grâces aux prières de ceux qui furent longtemps les victimes de sa méchanceté, il revient à lui et vit assez de temps pour avouer son crime, implorer son pardon, obtenir l'absolution et mourir, après avoir ainsi réparé tout le mal qu'il a fait. Tout ce récit est édifiant au plus haut degré. Il respire l'esprit de la plus ardente charité, de la justice la plus exacte, il est tout pénétré du sens chrétien.

On trouve après cette belle histoire, celle d'un évêque de Laon, d'abord incrédule, puis forcé de recourir à l'intercession du saint martyr, qui le guérit; puis celle d'une reine de France, du nom de Constance; d'une reine de Castille et de Léon, comtesse de Ponthieu et de Montreuil; de deux évêques qui étaient en procès et qui se réconcilient; d'un comte de Flandre du nom de Philippe; d'un autre Philippe, roi de France; de Guillaume comte de Ponthieu; d'un évêque d'Amiens nommé Thibaut; enfin de Jeanne, reine de France et de Navarre. Presque tous ces récits ont été reproduits par Stapleton.

Il a également donné les deux pièces importantes qui terminent le manuscrit.

La première de ces pièces est une approbation officielle de ces miracles, faite par l'archevêque de Reims et plusieurs autres prélats aidés de théologiens et prêtres instruits. L'enquête avait été faite avec le plus grand soin par Richard, évêque d'Amiens, ce qui indique les premières années du XIIIe siècle et un temps fort rapproché de l'arrivée de la sainte relique à Dommartin.

La seconde est une liste de tous les personnages distingués qui ont voulu d'une manière plus particulière être en communion avec l'abbaye de Dommartin, ou qui en ont été les bienfaiteurs insignes. On y compte 5 archevêques, 22 évêques, plusieurs rois et reines de France, des comtes de Ponthieu, d'Artois, de Flandre, des gouverneurs de provinces. Un concile tout entier voulut s'y faire inscrire, celui de Tours, tenu sous le pontificat

de Martin IV. C'est Stapleton qui nous a fait connaître ce dernier fait (1).

Peu de pèlerinages, on le voit, ont été plus célèbres et plus fréquentés que celui du Rochet de saint Thomas de Cantorbéry à l'abbaye de Dommartin. C'est un insigne honneur pour l'église d'Arras d'avoir été appelée à l'héritage d'un aussi grand trésor.

Nous avons donné plus haut le texte latin de l'auteur du Trésor sacré de la Belgique, relatif au rochet de saint Thomas (page 147); il nous reste à mentionner les autres reliques dont se composait le Trésor particulier de l'abbaye de Dommartin. Ces reliques ont aussi été remises, au moins en une certaine partie, à l'évêché d'Arras, sauf toutefois la première et la dernière du tableau suivant. Elles reposent aujourd'hui, dans une châsse magnifique, à côté du maître-autel de la belle église que Madame de Clercq vient de faire construire à Oignies. Elles ont été solennellement portées, ainsi que plusieurs autres, à la belle procession du jour de la consécration de cette église, le 24 septembre 1861.

Voici la suite de la nomenclature des reliques de Dommartin, non compris le rochet de saint Thomas :

Possidet etiam hoc cœnobium magnam partem vestis pluvialis ejusdem prædicti martyris S. Thomæ;

Os femoris sancti Judoci Eremitæ et sacerdotis, filii regis Britanniæ, qui anno Domini DC. LIII. fato functus est, Eidibus decembris;

Spinam integram dorsi S. Maclovii;

Magnam partem calvariæ S. Haymonis comitis Pontivensis, vulgò *Ponthieu;*

(1) Sur les derniers feuillets du manuscrit que nous venons d'analyser, se trouve le récit d'une guérison opérée à une époque relativement fort récente, le 23 mai 1707. L'acte est signé de la personne elle-même, Anne le Furnier Descaux, belle-sœur de M. le comte de Fontaines, colonel et aide-de-camp de cavalerie, et de deux témoins, le curé de ladite dame et le procureur de Dompmartin.

Magnam ossis partem sancti Lupi, archiepiscopi Senonensis;

De sanctis duorum Evaldorum, martyrum;

Vas (ex quo tamen metallo apprimè haud potest discerni) quo sanctus Judocus pretiosissimum Christi sanguinem (cujus tempore utraque sub specie communicabatur) populo administravit. Ubi versum per gyrum inscriptum legi :

Sumitur hic Christi sanguis protectio mundi.

VII.

LE CORPS DE SAINT RANULPHE, MARTYR, ET CELUI DE SAINT HADULPHE, SON FILS, ÉVÊQUE D'ARRAS.

E titre même qu'on vient de lire indique la raison pour laquelle on a réuni dans une seule et même châsse les corps de ces deux saints. Il a semblé convenable de ne point séparer les restes précieux de ceux qui eurent entre eux des liens aussi grands, comme on a déposé dans une châsse commune sainte Berthe et ses filles également saintes, comme on a fait pour plusieurs autres saints. Seulement, nous avons pris soin de bien envelopper séparément, et, selon les règles anciennes, dans une double enveloppe de lin et de soie, rouge pour le martyr et blanche pour le confesseur, les ossements vénérés. Ces saintes reliques seront d'ailleurs toujours fort faciles à distinguer les unes des autres par une circonstance assez remarquable. Les ossements de saint Hadulphe sont d'une couleur rougeâtre très-prononcée, tandis que ceux de saint Ranulphe sont beaucoup plus pâles. Cela tient, pensons-nous, à la mort violente qui vint terminer les jours de ce dernier alors qu'il était plein de vie et de santé, tandis qu'une mort naturelle, à la suite d'une ma-

ladie, devait laisser des traces toutes différentes. Les reliques de saint Hadulphe sont d'ailleurs moins bien conservées que celles de saint Ranulphe, ce qui paraît encore être le résultat des mêmes causes.

Saint Ranulphe est inscrit au martyrologe romain, comme martyr, au 27e jour de mai; c'est aussi en ce jour que l'on faisait sa fête dans l'abbaye de Saint-Vaast. Il a aujourd'hui, dans le propre d'Arras, cédé la place à sainte Marie-Madeleine de Pazzi, et on célèbre cette fête le jour suivant. Les hagiographes n'ont laissé aucun détail sur la vie de saint Ranulphe ni sur la cause et les circonstances de son martyre. On sait toutefois que ce martyre eut lieu vers l'an 700, dans un village situé assez près d'Arras, appelé alors Telodium, et aujourd'hui Thélus, entre Arras et Lens.

Nous avons retrouvé, dans l'ancienne châsse de saint Ranulphe, des pièces bien importantes et que nous allons ici reproduire avec soin.

C'est d'abord un acte authentique, sur parchemin, de la déposition faite dans une châsse, des ossements de saint Ranulphe, par un cardinal-légat, en présence de l'évêque d'Arras, de l'abbé de Saint-Vaast, de beaucoup d'autres personnes et de tout le couvent, à une époque assurément fort solennelle de l'histoire de l'Église, ainsi que l'acte même le fait remarquer, dans un style d'inscription qui se maintient toujours à la hauteur de la pensée. Voici cette pièce si belle :

Anno Verbi incarnati millesimo centesimo octogesimo octavo,
regnante in Francia Rege adolescente Philippo filio Ludovici Regis grossi
Archiepiscopante Remis Willielmo ejusdem regis avunculo, anno scilicet
quo idem rex juvenis et Henricus senior Rex Anglorum, Philippus Comes
Flandriæ et universi ferè Religionis Christianæ Principes crucem assumpserunt
quia Salahadinus universam ferè terram Jerusalem usque ad mare occupaverat
Dnus Henricus quondam Abbas Clarevallensis Albanensis Episcopus Cardinalis
et Apostolicæ Sedis Legatus a Dno papa Clemente, et predicandi gratia in
Gallias destinatus in Ecclesiam sancti Vedasti veniens corpus S. Ragnulphi
martyris præsentibus Dno Petro Episcopo et Dno Joanne Abbate, multis personis
toto que conventu in hoc feretro solemniter reposuit 2° idus februarii.

Abbati, Ranulphe, tuo miserere Joanni,
Qui tibi donat opus insigne labore Wimanni.
............ hic thesauri tutela fidelis,
. condunt, tu cura hos condere cœlis.

Malheureusement, cet acte n'est plus aujourd'hui dans un état bien satisfaisant. J'ai fait en sorte de le consolider et de le mettre à l'abri d'une destruction complète. Déjà, dans des circonstances analogues et avec le soin qui caractérise tous les actes de la visite qu'il fit des reliques de l'abbaye, Philippe de Caverel l'avait fait copier, et nous avons retrouvé cette copie, en belles lettres romaines, exécutée avec un goût parfait, à côté de l'acte original. Elle constate exactement les mêmes lacunes que celles que nous avons dû laisser dans notre transcription; ces mots étaient donc déjà rongés au commencement du XVIIe siècle.

Philippe de Caverel joignit à la pièce qui précède un autre acte constatant la déposition qu'il opéra, des reliques de saint Ranulphe, dans une châsse nouvelle. Voici la transcription de cette nouvelle pièce, faite par nous sur l'original :

Nos Philippus de Caverel Abbas monasterii sancti Vedasti Atrebatensis Sanctæ Sedi Apostolicæ immediate subjecti, ordinis Divi Benedicti, reposuimus et diligenter conclusimus in hac capsa ossa seu reliquias sancti Ragnulphi martyris, quas, ab aliquo tempore, ex vetustiori capsa desumpsimus; hac die XXI[a] mensis februarii anni 1623, Gregorio XV° pontifice maximo, Ferdinando secundo imperatore, Philippo quarto Hispaniarum et Indiarum rege, ac Belgii, seu inferioris Germaniæ Principe, et Isabella Clara Eugenia Gubernatrice, presente Conventu.

PH., *abbas mona.*[rii] *S.*[ti] *Vedasti.*

Pour ne rien omettre de ce qui a rapport à saint Ranulphe, nous insérons ici une pièce que nous avons trouvée dans les registres

de la paroisse de Thélus, où se vénère encore le tombeau en pierre (à auge) du saint martyr :

Cejourd'hui 29 octobre 1734, nous soubsigné prêtre et curé de la paroisse de Thélus, certifions avoir par ordre et permission de M. Deransart vicaire général de Mgr d'Arras, transféré et posé sous le maître-autel du cœur de cette église le tombeau de pierre ou cercueil de saint Ranulphe, patron du dit Thélus qui se trouvait ici devant dans la vieille sacristie, avec chant psalmodie, et cérémonies, accompagné de M. Jacques Nasé, curé de Bailleul-sire-Berthoult et Nicolas François Cayet, clerc du dit Thélus, tous revêtus d'habits d'église et avec croix et luminaires en présence du sieur Pierre Philippe Gaillard mayeur fermier du dit lieu et autres paroissiens à ce evocquez par le son de cloche qui ont signé ce présent acte avec nous les jours mois et an que dessus.

Signé : ANT.-FR. DUVIETZ, *curé de Thélus*, J. NASSÉ, *prêtre, curé de Bailleul-sire-Berthoult*, PIERRE-PHILIPPE GAILLARD, NICOLAS-FRANÇOIS GAYET, *clerc de Thélus*, JEAN-PHILIPPE GAILLARD, MICHE-MARIE-ANTOINETTE DEFONTAINE, *marque de* JEAN-PIERRE, MICHEL-IGNACE-LOUIS CARTON, *et marque de* JEAN-BAPTISTE CARTON.

(*Extrait du registre de l'état-civil de la paroisse de Thélus. Baptêmes 1717 à 1736...*)

Les deux pièces suivantes rappellent de bien tristes souvenirs, assez voisins de l'époque où nous vivons ! Elles sont l'une et l'autre *sur papier*, et déjà fort détériorées. Nous avons dû les consolider pour les préserver d'une entière destruction.

« LOUIS-FRANÇOIS-MARC-HILAIRE DE CONZIÉ, par la miséricorde divine et la mission apostolique évêque d'Arras,

Vu la requête à nous présentée par les Grand-Prieur et Reli-

— 174 —

gieux de l'abbaye royale de Saint-Vaast d'Arras, dans laquelle... satisfaire à l'invitation... procès-verbal... assemblée nationale du 29 septembre dernier concernant l'argenterie des églises qui leur avait été addressé en conséquence de notre ordonnance du 17 octobre aussi dernier, il serait nécessaire d'ouvrir différentes châsses et reliquaires d'argent pour en tirer les reliques et les placer dans d'autres châsses, notamment les reliquaires de saint Léger, de sainte Christine, de saint Ranulphe et de saint Hadulphe, pourquoi ils nous supplioient de nommer un commissaire pour être présent à l'ouverture desdites chasses, reconnoître l'autenticité des dites reliques les extraire d'icelles chasses et les transférer dans d'autres chasses, à quoi ayant égard, Nous Évêque d'Arras avons nommé et nommons pour notre commissaire en cette partie Dom le Mercier Grand Prieur de ladite Abbaye, lequel nous autorisons assisté de Dom Desruelles religieux de la même abbaye... fonctions de secrétaire, à faire l'ouverture des chasses dont il s'agit, reconnoître l'autenticité des reliques qui y sont contenues, les transférer dans d'autres chasses, y apposer le sceau de nos armes, qui sera en conséquence confié au dit Sieur Grand Prieur à cet effet, à la charge qu'il sera tenu un procès-verbal exact, dont copies signées seront insérées dans lesdites chasses et déposées aux archives de l'abbaye, et l'original envoié au secrétariat de notre évêché.

Donné à Arras sous le seing de l'un de nos vicaires généraux, notre seel ordinaire, et le contreseing de l'un de nos secrétaires, le quatorze novembre mil sept cent quatre vingt neuf. »

DELYS, *vic. gen.*

Par ordonnance :

(Place du sceau.) MOCOMBLE, *secr.*

« L'an mil sept cent quatre vingt neuf le seizième jour du mois de

novembre, en vertu de l'autorisation à nous donnée par Monseigneur Louis-François-Marc-Hilaire de Conzié illustrissime et révérendissime évêque d'Arras en date du quatorzième jour de ces mois et an signé Delys vic. gén. et plus bas par ordonnance Mocomble secret. et scellée du sceau de mondit seigneur déposée en original dans le sépulcre de saint Hadulphe pour mémoire Nous Dom Jean Chrysostome Le Mercier grand-prieur de l'abbaye royale de Saint-Vaast d'Arras assisté de Dom Eugène Louis Dom Norbert Crendal, religieux de notre dite abbaye tous deux pris par nous pour temoins et de Dom Théophile Desruelles aussi religieux faisant les fonctions de secrétaire conformément à la teneur de la dite autorisation avons procédé étant revêtu d'étole à l'ouverture de la chasse de saint Ranulphe martyr, dans laquelle nous avons trouvé un paquet considérable contenant des ossements enveloppés dans une peau lacée de toute part recouvrant une autre enveloppe de toile blanche auxquels n'avons aucunement touché et nous sommes contentés de faire lever par les ouvriers les matières d'argent qui recouvraient le sépulcre dans lequel nous avons placé aussi les reliques qui se trouvaient dans deux autres reliquaires l'un portant pour inscription *De capite sancti Leodegarii* l'autre portant *In honore sanctæ Christinæ me confici jussit Petrus Denis p*or* a bœuvrieria A* 1609, après les avoir enveloppés décemment chacune dans une pièce d'étofe de soie que nous avons recouverte d'une feuille de papier sur laquelle nous avons apposé le sceau de mondit seigneur. Après quoi nous avons fait refermer ledit sépulcre dans lequel nous avons inséré l'un des triples du présent procès-verbal de nous signé, de nos dits témoins et de notre dit secrétaire. Ensuite de quoi nous avons scellé le dit sépulcre du sceau de mondit seigneur illustrissime évêque d'Arras pour témoignage de vérité fait en triple en ladite abbaye de Saint-Vaast l'un déposé comme dit est ci-dessus avec lesdites reliques dans le sépulcre où elles sont demeurées l'autre pour être déposé au secrétariat de l'évêché d'Arras et le troisième pour être déposé

aux archives de notre dite abbaye et avons iceux triples scellé du sceau de mon dit seigneur. »

 Ont signé : D. J. C. LEMERCIER. DESRUELLES,
Place D. EUG. LOUIS. *secret.*
du sceau. D. X. CRENDAL.

Enfin venait une pièce en parchemin, de l'an 1802, 13 décembre, 22 frimaire an XI de la République, portant reconnaissance du corps de saint Ranulphe, quod quidem invenimus involutum lino rosei coloris, et circumtectum pelle ovinâ; cæterum reperimus venerandas istas reliquias easdem omnino quæ in schedulis antiquis cum omnibus earum partibus esse dicuntur. En conséquence, l'authenticité est déclarée, et les sceaux sont apposés, cette pièce est signée : † CAROLUS, *episcopus Atrebatensis;* DUBOIS, *vic. gén.;* HALLETTE, *secret.;* LE MAIRE, *chan.;* MANIETTE, *p.tre*.

Saint Hadulphe entra fort jeune dans le monastère de Saint-Vaast. Il s'y distingua par une parfaite observation de la règle et s'éleva bientôt à l'habitude des plus éminentes vertus. Déjà, depuis quelque temps, il remplissait les fonctions de prieur, lorsque le vénérable abbé Hatta vint à mourir. Les suffrages des religieux se réunirent sur Hadulphe, qui fut ainsi appelé à lui succéder. Saint Hadulphe fut donc le second des abbés de Saint-Vaast.

Neuf ans plus tard, il y eut encore un vote solennel, après la mort de Hunaud, évêque d'Arras et de Cambrai. Les suffrages du clergé et des fidèles se réunirent encore sur Hadulphe, qui fut ainsi élu évêque de ces deux siéges réunis. Sur la demande des religieux, il conserva la direction du monastère et fut ainsi en même temps évêque d'Arras et abbé de Saint-Vaast. Voilà pourquoi il fut enterré par ces mêmes religieux dans leur église de Saint-Pierre. Des

miracles s'opérèrent à son tombeau. Au milieu du x⁰ siècle, ses reliques furent levées solennellement et transférées dans la grande église de l'abbaye de Saint-Vaast.

L'inscription qui fut mise sur sa tombe prouve la haute idée que ses contemporains eurent de ses vertus :

<div style="text-align:center">
Hic jacuit sanctus, speculum pietatis, Hadulphus,

Qui vigil Atrebatum rexit ad astra chorum.

Dulcis, ave! nostris veniam, Pater, objice culpis,

Grata que dilecto dona rependi gregi.
</div>

La châsse de saint Hadulphe nous a aussi offert des authentiques remarquables. Voici d'abord la copie exacte d'une inscription sur bande de parchemin longue de 0,75 centimètres et large de 4. Elle est sur trois lignes seulement, en superbe écriture du xiiᵉ siècle et dans un parfait état de conservation. On en admirera le style plein de netteté et de grandeur :

† Anno. Verbi. incarnati. Millesimo. Centesimo. Nonagesimo. Septimo. Indictione. XV. Epacta. nulla. concurrente. I.I. Sancte-Romane. Ecclesie. presidente. Celestino. P. P. I·I·I· Willelmo. Autem. Remorum. Archiepiscopo. Inperante. Glorioso. Romanorum. Inperatore. Henrico. Apud. Nos. vero. Regnante. fortissimo. Francorum. Rege. Philippo. Pugnante. etiam. contra. nos. potentissimo. Rege. Anglorum. Ricardo. Reconditum. est. in. isto. feretro. ligatum. que. in-duobus. pannis. corpus. beatissimi. confessoris. XPI. Hadulfi. Cameracensis. et Atrebatensis. Episcopi. A. Domno. Henrico. Abbate. Sancti-Vedasti. Ipso. die. depositionis. ejus. scilicet. X·I·I·I· Kalendas. Junii. Feliciter. Amen.

Voici maintenant une belle charte de Philippe de Caverel, dans laquelle nous trouvons de curieux renseignements sur les châsses précieuses de saint Ranulphe et de saint Hadulphe. Cette pièce est parfaitement conservée :

Philippus, Dei et apostolicæ sedis gratia, Abbas inclyti monasterii

Sancti Vedasti Atrebatensis, sanctæ Romanæ Ecclesiæ immediatè subjecti, ordinis divi Benedicti, universis præsentes litteras inspecturis salutem in Domino sempiternam. Notum facimus quod cum anno Domini millesimo sexcentesimo secundo visitationem generalem præfati monasterii obiremus, in ipsa inspectione sacrarum reliquiarum et capsarum quibus includuntur, invenimus capsam reliquarum sancti Hadulphi episcopi et capsam sancti Ragnulphi martyris vetustate ita corrosas, detractoque omni pene argento et magna cupri deaurati parte sic spoliatas, ut judicaverimus easdem nova omnino indigere reparatione. Conclusis itaque sanctis hisce reliquiis in cista sigillorum, novam apparari capsam sancto Hadulpho curavimus, qua tandem absoluta in eadem hodie reposuimus sacra ossa ejusdem reservatis pauculis ossiculis et capite, cui particularem capsam meditamur; Ad honorem et gloriam sanctæ et individuæ Trinitatis, cujus misericordiæ et sanctorum quorum precibus nos commendamus. Reposita autem sunt eadem sacra ossa in hac theca cum hisce litteris et prioribus quæ in eadem inventæ sunt præsentibus religiosis venerabilibus et discretis viris D. D. Natale de Nomon priore, Joanne Vaillant suppriore, Claudio de Lonnel majore præposito, Jacobo Monvoisin subpræposito, Ludovico Doremieux hospitum præfecto, Joanne Doremieux cellerario, Gulielmo Bosquet præposito Haspren. Adriano Pronnt præposito de Sailly, Maximiliano le Blancq præposito Bercloen. Plulippo le Clercq præposito Sancti Michaelis. Alphonso Doremieux præposito Gorren. Antonio Gery præposito Manilien. Allardo Gazet priore de Boeuvria et pluribus aliis religiosis et testibus ad divina congregatis unà cum venerabili et discreto Dno ac magistro Gulielmo Gazet canonico Ecclesiæ collegiatæ Sti Petri ariensis et pastore Ecclesiæ parochialis D. Mariæ Magdalene præsentis civitatis Atrebatensis et Jacobo Capron clerico Boloniensis diœcesis notariis apostolicis. In quorum fidem hasce litteras fecimus manu propria subscripsimus et sigillo nostro communiri jussimus. Actum in dicto nostro monasterio die decima quarta mensis julii anni Domini millesimi

sexcentesimi sexti ac sanctissimi D. N. Clementis papæ Octavi anno duodecimo.

<div align="center">Ph.^{ls} *abbas S.^{ti} Vedasti.*</div>

Il n'en est pas de même des pièces de **1789**, relatives à saint Hadulphe. Elles sont, comme celles de saint Ranulphe, dans un très-mauvais état. Voici tout ce que nous avons pu y déchiffrer. Le commencement est analogue à la pièce de saint Ranulphe, puis : Avons procédé étant revêtu d'étole à l'ouverture de la châsse de saint Hadulphe évêque et confesseur, dans laquelle nous avons apperçu à la vue une grande quantité d'ossements enveloppés décemment en plusieurs étoffes auxquels n'avons aucunement touché et nous sommes contentés, etc. comme dans l'autre, identiquement.

L'acte du 1^{er} évêque d'Arras après la Révolution est du même jour que celui de saint Ranulphe et porte les mêmes signatures. Voici ce qui s'y trouve de remarquable : Procedentes denuò ad examen dictarum reliquiarum et collationem verbalium supra memoratorum cum veteribus authenticis antehac relectis, expendimus corpus sancti Hadulphi episcopi Atrebatensis et Cameracensis, non totum, sed caput, et præcipua ossa venerandi corporis, eadem præcise quæ antea coram nobis à viris religiosis ante existentis abbatiæ S^{ti} Vedasti Atrebatensis sedulo perpensa, recognita fuerunt ea esse pro numero et qualitate quæ in dictâ abbatiâ venerationi fidelium exponebantur. Invenimus insuper verbalia quæ ejusdem authenticitatis magnam fidem denuò faciunt…

Il y a peut-être ici une confusion. D'une part Mgr. de la Tour-d'Auvergne parle de la tête (caput) de saint Hadulphe, et d'autre part il est certain que ce chef vénérable ne se trouvait point parmi les ossements quand nous avons fait l'ouverture de la châsse le 11 novembre 1859. Il est certain aussi, et on l'a vu plus haut, que ce chef a été extrait de la châsse primitive par Philippe de Caverel et mis à part. Où est-il maintenant ? Tel est le problème à résoudre. Le fait est que nous ne l'avons plus.

VIII.

RELIQUES DE PLUSIEURS MARTYRS DE LA LÉGION THÉBAINE.

Les Actes des Martyrs de la Légion thébaine sont un des plus précieux monuments de l'histoire de l'Église. Ils ont été écrits par saint Eucher, évêque de Lyon, bien peu de temps après l'événement, puisque entre lui et les témoins oculaires il n'y a que l'évêque de Genève Isaac, et l'évêque Théodore. Ces actes ont été reproduits par dom Ruinart et publiés de nouveau, en 1859, par dom Guéranger. Ils viennent d'être plus récemment encore édités, avec des développements considérables et des preuves du plus haut intérêt, dans le deuxième volume des vies de tous les saints de France, par M. C. Barthélemy. Le travail le plus important que renferme cette partie du volume est assurément celui de Joseph de Rivaz, qui a pour titre : *Eclaircissements sur les Martyrs de la Légion thébéenne, et sur l'époque de la persécution des Gaules, sous Dioclétien et Maximien* (Paris, 1779, 1 vol. in-8°). Ce travail est reproduit en grande partie par M. Barthélemy, à la suite des Actes des Martyrs d'Agaune; nous y renvoyons nos lecteurs et nous nous contenterons de consigner ici les faits qui reviennent à notre sujet.

Les Thébéens étaient un corps de soldats levés, comme l'indique leur nom, dans la Thébaïde, contrée de la haute Egypte toute chrétienne dès cette époque, et il est fait mention de ce corps dans la notice de l'empire sous les noms de : *Maximiana Thebæorum, Jovia fælix* ou *Thebæi*, et *Diocletiana Thebæorum*. On peut lire ailleurs leurs exploits militaires, et en particulier ceux de Maurice leur chef ; nous n'avons à raconter ici que leur martyre.

Ils faisaient partie de l'armée commandée par Maximien et destinée, bien moins à réprimer des révoltes qui avaient eu lieu dans les Gaules et aux frontières de l'empire, qu'à dominer et écraser les chrétiens déjà très-nombreux dans notre pays. C'est lorsque Maximien découvrit ainsi ses desseins, c'est lorsque l'ordre formel de lui promettre fidélité et assistance dans son entreprise contre les chrétiens, eut été communiqué à toute son armée, que la légion chrétienne refusa de se prêter à ce ministère de cruauté et déclara qu'elle n'obéirait point à de pareils ordres.

Maximien, fatigué de la route, s'était arrêté à Octodurum ; les Thébéens, ayant suspendu leur marche, étaient à Agaune. Agaune est à soixante milles environ de la ville de Genève, à 14 du commencement du lac Léman, que traverse le Rhône. Ce lieu est situé dans une vallée, entre les chaînes des Alpes. On y aborde difficilement par un chemin rude et étroit, parce que le Rhône, qui mouille le bas des rochers, laisse à peine une levée suffisante pour y poser le pied. Mais quand une fois on a franchi ces obstacles, on découvre tout à coup une vaste plaine que les Alpes environnent de leurs roches sauvages. C'est dans ce lieu que la sainte légion s'était arrêtée.

Quand on vint annoncer à Maximien, dans la ville d'Octodurum, qu'une légion rebelle à ses ordres avait suspendu sa marche et s'était arrêtée dans les défilés d'Agaune, il entra dans un accès de fureur et, employant un moyen de punition assez en usage à cette époque lorsqu'il s'agissait de châtier des masses de rebelles, il donna ordre qu'on la décimât. Il espérait ainsi que les survivants,

sous le coup de la terreur, céderaient plus facilement aux volontés du maître. Cet ordre barbare et impie fut mis sur-le-champ à exécution.

De nouveau alors il envoya aux soldats chrétiens l'ordre de se prêter à ses intentions criminelles. Un grand tumulte s'éleva dans le camp. Tous crièrent que jamais ils ne se prêteraient à ce ministère impie, qu'ils avaient en abomination les idoles et leur culte infâme, que toujours ils seraient fidèles à leur religion véritablement divine et sainte, qu'ils n'adoraient que le seul Dieu unique et éternel et qu'ils mourraient comme leurs frères plutôt que de renoncer à leur foi et de persécuter ceux qui étaient chrétiens comme eux.

Instruit de cette réponse, Maximien s'opiniâtre à la manière d'une bête sauvage, il s'abandonne à tous les instincts de sa cruauté et il ordonne que pour la seconde fois on la décime encore, et cet ordre est, à l'heure même, exécuté. On jeta le sort pour la seconde fois et on frappa le dixième des restes de la légion.

Cependant les autres soldats s'encourageaient les uns les autres à persévérer dans leur fidélité à Jésus-Christ. Maurice, leur primicier ou chef, Exupère, intendant du camp, et Candide leur prévôt, les exhortaient et les soutenaient puissamment dans leur lutte héroïque. Aux ordres nouveaux qui leur furent intimés ils répondirent par une députation chargée d'exprimer à Maximien leurs véritables sentiments. Les Actes des Martyrs nous ont conservé le texte de ce magnanime discours, il était ainsi conçu :

« Empereur, nous sommes soldats, mais en même temps, et nous nous faisons gloire de le confesser hautement, nous sommes les serviteurs de Dieu. A toi nous devons le service militaire ; à lui l'hommage d'une vie innocente. De toi nous recevons la solde de nos travaux et de nos fatigues ; de lui nous tenons le bienfait de la vie. C'est pourquoi nous ne pouvons, ô empereur, t'obéir jusqu'à renier le Dieu créateur de toutes choses, notre maître et notre

créateur à nous, comme aussi ton créateur et ton maître à toi, que tu veuilles ou non le reconnaître. Ne nous réduis pas à la triste obligation de l'offenser, et tu nous trouveras, comme nous l'avons toujours été, prêts à suivre tous tes ordres. Autrement, sache que nous lui obéirons plutôt qu'à toi. Nous t'offrons nos bras contre l'ennemi, quel qu'il soit, que tu voudras frapper; mais nous tenons que c'est un crime de les tremper dans le sang des innocents. Ces mains savent combattre contre des ennemis et des impies ; elles ne savent point égorger des amis de Dieu et des frères. Nous n'avons pas oublié que c'est pour protéger nos concitoyens et non pour les frapper, que nous avons pris les armes. Toujours nous avons combattu pour la justice, pour la piété, pour le salut des innocents. Jusqu'ici, au milieu des dangers que nous avons affrontés, nous n'avons pas ambitionné d'autre récompense. Nous avons combattu, par respect pour la foi que nous t'avons promise ; mais comment pourrions-nous la garder, si nous refusions à notre Dieu celle que nous lui avons donnée ? Nos premiers serments, c'est à Dieu que nous les avons faits ; et ce n'est qu'en second lieu que nous t'avons juré d'être fidèles. Ne compte pas sur notre fidélité à ces seconds serments, si nous venions à violer les premiers. Ce sont des chrétiens que tu ordonnes de rechercher pour les punir ; mais nous voici, nous chrétiens ; tes vœux sont satisfaits, et tu n'as plus besoin d'en chercher d'autres ; tu as en nous des hommes qui confessent Dieu le père, l'auteur de toutes choses, et qui croient en Jésus-Christ son fils comme en un Dieu. Nous avons vu tomber sous le glaive les compagnons de nos travaux et de nos dangers, et leur sang a rejailli jusque sur nous. Cependant nous n'avons point pleuré la mort, le cruel massacre de ces bienheureux frères ; nous n'avons pas même plaint leur sort ; au contraire, nous les avons félicités de leur bonheur, nous avons accompagné leur sacrifice des élans de notre joie, parce qu'ils ont été trouvés dignes de souffrir pour leur Seigneur et leur Dieu. Quant à nous, nous ne sommes pas des rebelles que l'impérieuse nécessité de vivre a jetés dans la

révolte; nous ne sommes pas armés contre toi par le désespoir, toujours si puissant dans le danger. Nous avons des armes en main, et nous ne résistons pas. Nous aimons mieux mourir que donner la mort, périr innocents que vivre coupables. Si vous faites encore des lois contre nous, s'il vous reste de nouveaux ordres à donner, de nouvelles sentences à prononcer, le feu, la torture, le fer ne nous effraient pas; nous sommes prêts à mourir. Nous confessons hautement que nous sommes chrétiens, et que nous ne pouvons pas persécuter des chrétiens. »

Maximien, incapable dans l'endurcissement de son cœur et l'aveuglement de son esprit, d'entendre des représentations aussi justes et d'en comprendre la haute portée, ne vit dans cette sublime réponse qu'une résistance à ses ordres, et, désespérant désormais de pouvoir vaincre une telle constance, il voulut triompher au moins d'une manière brutale et matérielle, et il prononça un arrêt de mort universel!

Par ses ordres des troupes vont les investir. Eux ne cherchent point à se servir de leurs armes, ils ne fuient point la mort. Ils présentaient leurs têtes, leurs gorges, leurs corps, à leurs persécuteurs, à leurs assassins. Se rappelant qu'ils confessaient celui qui fut conduit à la mort sans se plaindre, et qui, semblable à l'agneau n'ouvrit point la bouche, saintes brebis du Seigneur et nouveaux agneaux de Dieu, fidèles imitateurs de leur maître, ils se laissèrent tous mettre en pièces par ceux qui fondirent sur eux comme des loups en fureur. La terre fut en cet endroit toute couverte des corps morts de ces saints; elle fut arrosée par des ruisseaux de ce sang précieux, semence des grâces que vinrent plus tard y recueillir d'innombrales générations de religieux et de pèlerins en cette abbaye de Saint-Maurice si célèbre encore aujourd'hui!

Un vétéran, du nom de Victor, qui n'était point de cette légion,

mais qui tomba, sans rien savoir, au milieu des soldats qui, joyeux de leur butin après cette exécution abominable, se livraient aux orgies d'un grand festin, fut invité par eux à partager leur joie impie. Quand au milieu de leur ivresse il eut appris de ces malheureux la cause réelle qui les réunissait, il se leva avec horreur et méprisa hautement le festin et les convives. Interrogé alors pour savoir si par hasard il ne serait pas chrétien, il confessa généreusement la foi de Jésus-Christ et fut immolé comme les Thébéens, à quelque distance du lieu où ils avaient reçu la palme du martyre. Son nom a été joint à ceux des chefs de la sainte légion.

Cette légion, à cause de la diminution qu'avait fait subir aux corps d'armée l'empereur Dioclétien, devait se composer de 6600 hommes. Mais elle n'était pas au complet dans les défilés d'Agaune : 600 hommes ou environ en avaient été détachés et ils se trouvaient à l'avant-garde en divers endroits des bords du Rhin, à cause d'une révolte dont étaient menacées les frontières extrêmes de l'empire. Ce sont ces valeureux soldats de la sainte légion de Maurice que nous allons suivre maintenant, car c'est de ceux-ci que la cathédrale d'Arras possède des reliques.

Auparavant toutefois, mentionnons les saints martyrs Victor et Ursus, que le Martyrologe romain honore quelques jours après le 21 septembre, date du massacre de la légion, et qui souffrirent en effet pour Jésus-Christ le 30 du même mois. Ils s'étaient échappés du milieu de leurs compagnons et s'étaient réfugiés à Soleure. Maximien le sut et les y fit poursuivre. Dieu fit en leur faveur plusieurs miracles : une lumière céleste renversa par terre leurs bourreaux; la flamme qui devait les consumer s'éteignit. Enfin ils eurent la tête tranchée et furent ainsi réunis aux saintes cohortes des martyrs de leur légion.

Suivons maintenant, avec les soldats envoyés par Maximien,

cette route vénérable des bords du grand fleuve, route toute baignée du sang des héros chrétiens.

Maximien, transporté de rage à la vue de la constance de la magnanime légion des Thébéens, jura qu'il n'en échapperait pas un seul, à moins qu'il ne renonçât à Jésus-Christ, et ce monstre tint sa parole. En effet, il envoya des troupes païennes à la poursuite de l'avant-garde dont nous avons parlé, et ces troupes massacrèrent jusqu'au dernier tous les soldats chrétiens de la légion thébaine, à mesure qu'ils les rencontrèrent et après les avoir sommés d'obéir aux ordres du tyran.

Ce fut à Bonn qu'ils trouvèrent les saints Cassius, Florentius et sept de leurs compagnons. A Cologne ils atteignirent saint Géréon et 318 soldats qui marchaient sous ses ordres. Enfin à Xanthen (que les Bollandistes disent avoir été alors Colonia Trajana ou Vetera, nom qui devint Sanct ou Santen à cause du martyre des saints dont nous allons parler), ils frappèrent les Thébéens Victor et ses 330 compagnons d'armes, et ils jetèrent leurs corps dans la fange des marais. Leur exécrable mission était terminée, ils retournèrent alors pour rejoindre le corps principal de l'armée, et les chrétiens purent rendre aux dépouilles mortelles de toutes ces victimes saintes l'honneur qu'elles méritaient. (L'Église les honore dans le mois d'octobre, surtout le 10 de ce mois, fête de S. Géréon.)

Un peu plus tard sainte Hélène vint mettre le comble à ces honneurs en construisant des églises, en faisant des fondations pieuses et durables. Aussi tout ce pays, aujourd'hui encore, est plein de la mémoire de la mère de Constantin, et c'est avec une vive émotion que nous avons considéré et vénéré la magnifique statue de bronze érigée à la mémoire de sainte Hélène dans la nef principale de la cathédrale de Bonn. Cette église est l'une des plus remarquables de l'Allemagne par la majesté et l'élégance que lui donnent ses absides circulaires avec galeries ouvertes et ses cinq tours inégalement élevées; elle n'est pas moins vénérable, on le voit, par la grandeur des souvenirs.

Quant à l'église de Saint-Géréon, à Cologne, c'est une des plus intéressantes qu'il soit possible de visiter ; c'est un des trois sanctuaires principaux, j'allais dire des reliquaires de cette Rome des Gaules.

Elle a été construite dans le XIe siècle (en 1066) sur l'emplacement de l'église primitivement bâtie par sainte Hélène. Un porche très-vaste et rectangulaire donne entrée dans cette église vénérable. Une immense enceinte succède au porche et produit un effet saisissant. Elle forme un grand décagone dont les murailles s'élèvent à des hauteurs considérables et soutiennent une coupole d'une excessive hardiesse de construction. Après le dôme on monte dans le chœur, qui est très-long et sous lequel s'étend une crypte romane fort ancienne, reste de l'église primitive. On y voit des autels fixes des premiers siècles, des tombes antiques, des mosaïques romaines. Cette église primitive avait été construite par sainte Hélène avec une magnificence toute exceptionnelle ; aussi l'appelait-on *l'église des saints d'or* (ad aureos sanctos), à cause de la grande quantité de saints peints sur fond d'or qu'elle renfermait. Les colonnes de granit ou du marbre le plus précieux y abondaient. L'une de ces colonnes, en granit rouge poli, s'y voyait encore au commencement de ce siècle. Elle fut brisée par la maladresse de quelques-uns de nos compatriotes qui voulurent la transporter à Paris.

L'église de Saint-Géréon possède d'admirables reliquaires ainsi que des fragments de tapisserie de haute-lisse du XIIe siècle et autres richesses décrites par M. l'abbé Bock dans ses *Trésors sacrés de Cologne ;* mais son trésor par excellence ce sont les reliques de saint Géréon et de ses 318 compagnons. Le dôme en est rempli, le chœur en est tout entouré ; partout ce sont des ossements ou des chefs ; le saint détachement de la vaillante légion thébaine est là tout entier. On ne peut dire ce que l'on éprouve quand on prie Dieu dans ces églises vivantes, ici comme à Ste-Ursule, au milieu de tous ces héros de la foi ; il faut s'y être trouvé et avoir senti c

fortes impressions pour en comprendre toute l'étendue et toute l'énergie. Quelle ville que celle qui possède tant de vénérables églises et surtout tant de reliques des saints martyrs de Dieu !

C'est de cette ville et de cette église que sont venus les ossements sacrés que possède aujourd'hui la cathédrale d'Arras, et qui appartinrent d'abord à la célèbre abbaye de Saint-Bertin. Voici toutes les pièces qui concernent ces reliques importantes.

Nous en avons fait la reconnaissance en même temps que celles dont nous avons parlé jusqu'ici, et nous avons trouvé, à l'ouverture de la châsse provisoire de bois doré, trois paquets d'ossements dont je vais donner la description détaillée.

Le premier paquet, sous l'enveloppe moderne, était entouré d'une autre enveloppe de soie jaune fort ancienne et précieuse sous ce rapport; des cordons jaunes nuancés de vert, également anciens, servaient à lier cette soie, à laquelle était attachée une inscription sur parchemin, en caractères antérieurs à l'écriture dite gothique. Cette inscription, soigneusement replacée dans la châsse actuelle, ainsi que tous les authentiques dont on va parler, est ainsi conçue :

Reliqe d thebea legioe & sociis s Gereonis. Nom. militis d q h ossa st. Tian.

Cette inscription était transcrite au-dessous en caractères moins anciens, aussi sur une bande de parchemin, et ici les abréviations sont traduites et le sens parfaitement clair :

Reliquie de thebea legione et sociis sancti Gereonis. Nomen militis de quo hec ossa sunt Trajanus.

Nous savons donc par là que ce sont des reliques d'un des compagnons de saint Géréon, et que ce compagnon avait le nom de Trajan.

Le second paquet était enveloppé de soie et de ligaments sem-

blables aux premiers ; on y a trouvé cette inscription en caractères antérieurs au gothique :

D. S. Gereone. & Sociis ei (De sancto Gereone et Sociis ejus).

Et cette autre en caractères gothiques :

Omnes iste reliquie corporalibus consecratis involute sunt.

Et en effet, des linges sacrés enveloppaient ces ossements, selon la règle ancienne, et c'est seulement au-dessus de ces linges, dits corporaux, que l'on avait appliqué la soie. Nous avons suivi la même règle dans les linges nouveaux et la soie nouvelle dont nous avons revêtu ces reliques précieuses avant de les déposer dans leur châsse actuelle.

Le troisième paquet avait pour enveloppe une soie bleue brochée de divers dessins très-curieux et tels qu'on en trouve dans les publications du P. Martin et de M. de Linas. L'inscription gothique sur parchemin est ainsi conçue :

Gereonis Sociorum que ejus reliquie.

On le voit donc, toutes ces reliques sont de cette partie de la légion thébaine qui fut martyrisée à Cologne, et c'est seulement dans un sens général qu'on a pu quelquefois appeler ces reliques des reliques de saint Maurice, ainsi que nous l'allons voir.

Nous trouvons en effet un acte de reconnaissance des reliques de saint Maurice et de ses compagnons, du 6 août 1806, signé Mouronval et Le Gentil, chanoines et commissaires spécialement délégués par l'évêque d'Arras. Ce procès-verbal est visé et approuvé par l'évêque avec sceau et contre-seing du secrétaire-général Crépieux.

Puis vient une lettre de Hugues-Robert-Jean-Charles de la Tour-d'Auvergne, évêque d'Arras, permettant d'exposer ces reliques dans la cathédrale.

Une autre pièce plus ancienne, sur parchemin, est une reconnaissance de ces mêmes reliques faite en 1696, sous Benoît de Béthune, abbé de Saint-Bertin. Ce n'est guère qu'une transcription des textes que nous avons donnés tout à l'heure. L'une de ces transcriptions est incomplète. Les examinateurs n'étaient pas forts en diplomatique et ils n'ont pas su déchiffrer le nom du martyr Trajanus. Ils l'ont laissé en blanc.

Reliquiæ de thebea legione et sociis sancti Gereonis nomen militis de quo hæc ossa sunt.

<center>Gereonis sociorum que ejus reliquiæ.
De sancto Gereone et sociis ejus.</center>

Hæc *(Sic)* reliquiæ de veteri capsulâ eburneâ translatæ sunt in novam a reverendissimo domino Benedicto de Béthune, Abbate Sancti Bertini quartâ septembris anno 1696 post vesperas in præsentiâ seniorum et aliorum religiosorum ejusdem monasterii Sancti Bertini.

Place du sceau. Marlin, *Secretarius.*

On voit par cette pièce intéressante que les reliques étaient antérieurement dans une châsse en ivoire. Cette circonstance est fort remarquable; aujourd'hui encore on trouve des châsses semblables dans les trésors sacrés de la ville de Cologne. Il est bien à regretter que ce reliquaire ancien ait disparu.

Nous avons ensuite une autre reconnaissance de translation des mêmes reliques faite en 1734. En voici la teneur :

Ad perpetuam rei memoriam

Hac die trigesimâ mensis octobris anni incarnationis dominicæ 1734 has sacras reliquias sanctorum martyrum Mauritii et soc : de veteri scrinio ad novum solemniter transtulit reverendissimus D. Dominus Benedictus Petitpas Abbas ad majorem Dei et istorum S. S : martyrum gloriam et sigillo suo munivit glebam.

D. J. De Clety, *religiosus ac Secretarius*
Place du sceau. R[ssimi] D. Abbatis.

Enfin la pièce suivante atteste l'identité de ces reliques anciennes et de celles que nous avons sous les yeux.

Nous, soussignés, religieux de Saint-Bertin, certifions que les reliques de saint Maurice et ses compagnons, remises à l'illustrissime évêque d'Arras par M. Poot, sont celles qui étaient exposées dans l'église de l'abbaye de Saint-Bertin, lors de la fête de ces saints.

D. O. Lemay. D. Charles De Witte.
D. Omer Loreau. J. Poot.
D. Jean Fiquet.

Je certifie ces signatures être celles de MM. De Witte, Poot, Loreau, Fiquet et Lemay, et que foi peut être ajoutée à la déclaration de pareils religieux.

Arras, 3 août 1806.

† Ch. Ev. d'Arras.

Ces ossements ont été déposés dans un des compartiments de la châsse dite du chef de saint Jacques-le-Majeur, actuellement placée sous l'autel de la chapelle de l'évêché. L'acte de reconnaissance a été fait le même jour que les trois autres et dans le même sens. Il a été réuni à toutes les pièces que nous venons de signaler.

On peut voir dans l'ouvrage déjà cité de M. Barthélemy, 3e vol., des détails précieux sur l'invention des reliques de saint Géréon faite dans le XIIe siècle. On y voit la description du costume dont il était revêtu : manteau militaire de couleur de pourpre, habits de soie, chaussure précieuse, grande croix en or brodée sur la poitrine, toutes circonstances parfaitement constatées lors de l'ouverture de la tombe du saint martyr. Ailleurs on trouve les renseignements les plus intéressants sur tout ce qui concerne la légion thébaine et jusqu'à la forme de l'enseigne propre à cette légion : bouclier mi-partie rouge et jaune, bordé d'un ornement mêlé de rouge et de jaune, le tout encadré d'un cercle rouge, pour sym-

boliser la fondation faite par Dioclétien et Maximien, l'aide des deux Césars et l'entente parfaite de ces quatre maîtres de l'empire. La question, en un mot, a été parfaitement étudiée et traitée dans le recueil que plusieurs fois nous avons cité; nous y renvoyons le lecteur pour les choses qui ne pouvaient entrer dans le cadre de cet ouvrage et qu'évidemment nous ne devions pas traiter ici.

IX.

DES RELIQUES INSIGNES DE SAINT WILLIBRORD
ET DE SAINT GATIEN.

Comme nous l'avons déjà dit plus haut, la châsse dans laquelle repose aujourd'hui la partie du chef de saint Jacques que possède la Cathédrale d'Arras, renferme également deux os de saint Willibrord, l'illustre apôtre de la Frise, le premier évêque d'Utrecht. La vie de ce célèbre missionnaire du VII^e siècle est trop connue pour que nous ayons à la mentionner ici; déjà Alcuin l'avait écrite en prose et en vers, et les histoires de l'Église, comme les ouvrages d'hagiographie, l'ont reproduite cent fois. Nous nous bornerons donc à indiquer la provenance des deux ossements précieux que possède notre Trésor.

Ils appartenaient, avant la Révolution, à l'église collégiale de Lens, dans laquelle d'autres reliques insignes étaient également vénérées : le corps de saint Vulgan, celui de saint Chrysole, au moins en grande partie, et aussi une partie du chef de saint Lambert (1). Une pièce sur papier, en date du 15 février 1797, déposée

(1) On peut consulter à ce sujet l'ouvrage de Raissius, *Hierogazophylacium Belgicum* pages 326 à 328. Les vers que l'on voyait dans l'église de Lens et qui mentionnaient ces reliques y sont cités et commentés. A la fin du siècle dernier, Michaud, chanoine de Lens,

dans la châsse nouvelle, nous a appris comment les deux ossements de saint Willibrord ont été conservés.

Cette pièce est signée par M. Panet, curé de Saint-Laurent, faubourg de Lens. Elle atteste que ces deux ossements lui ont été remis par Marie-J.-Albertine Bailly, veuve de Dieu-Donné Haze, en son vivant charpentier à Lens, lequel a réussi à les enlever d'une caisse en cuivre, qui déjà était sur le charriot qui partait pour le district d'Arras. Il les a déposés dans une garde-robe de sa maison, enveloppés d'un linge fin, dans lequel ils ont été soigneusement et respectueusement conservés. Le sieur Joseph Dubois, rentier audit Lens, était présent, et a demandé de les conserver chez lui, ce que ledit Haze a refusé, pour avoir la consolation de les remettre à qui il appartient.

Sur la même feuille est une attestation du cardinal de La Tour d'Auvergne, portant qu'il a ôté ces ossements du linge fin dont il est question ci-devant, et qu'il les a déposés dans un reliquaire. La signature de M. Panet est, en outre, déclarée véritable. Cette pièce est du 27 juillet 1846. En date du jour suivant, 28 juillet, est une autre pièce dans laquelle le Cardinal déclare n'avoir plus retrouvé l'inscription ancienne dont il était question dans l'acte de M. Panet.

Du même jour, 28 juillet 1846, sont deux pièces, signées du Cardinal et contre-signées par M. Terninck, portant: l'une, reconnaissance et authenticité des reliques susdites; l'autre, déposition de ces reliques dans une châsse *ex œre liquore deaurato induto figurœ ogivalis, quadruplici crystallo munitâ, benè clausâ decem cochleis ferreis*..... Tout a été retrouvé en bon état, lors de la nouvelle déposition dans un des compartiments de la châsse de saint Jacques, et ce qui précède, et le tissu clair de soie blanche brodée, et le coussin de velours cramoisi, sur lequel les ossements étaient fixés à l'aide de trois galons d'or.

adressa à la Société littéraire d'Arras, dont il était membre, un mémoire sur la ville de Lens, dans lequel il parle de ces reliques et de la châsse précieuse et ancienne qui renfermait celles de saint Chrysole. M. le chanoine Parenty, a publié ce mémoire dans le *Puits artésien*, 6e année, p. 301.

Quant aux reliques de saint Gatien, la pièce suivante, qui est déposée près d'elles, et que nous reproduisons intégralement, dira suffisamment quelle en est l'importance.

Hugues-Robert-Jean-Charles de la Tour d'Auvergne-Lauraguais, par la miséricorde de Dieu et la grâce du Saint-Siége apostolique, Évêque d'Arras, Officier de l'Ordre Royal de la Légion-d'Honneur,

A tous présens et à venir, salut :

Savoir faisons qu'en conséquence de la demande de Monseigneur de Montblanc, archevêque de Tours, en date du mois de mars dernier, laquelle avoit pour but d'obtenir de nous des reliques de saint Gatien, évêque, apôtre de Tours, reposant dans notre église Cathédrale et Royale, nous, assisté de MM. Herbet, vicaire-général titulaire, et Parenty, secrétaire-général de notre Évêché, en présence de MM. Mouronval, chanoine-titulaire, grand chantre; Lemaire, chanoine titulaire, secrétaire du Chapitre, grand pénitencier et trésorier de la Fabrique de notre église Cathédrale et Royale; l'abbé Le Flamand, aumônier du 1er régiment du Génie, chanoine honoraire d'Arras, ancien chanoine-prévost de Saint-Martin de Tours; commissaires, témoins, nommés par le Chapitre de notre église, et du sieur Toursel, docteur en chirurgie, appelé pour la reconnaissance des os et leur dénomination, avons fait l'ouverture de la châsse dudit saint Gatien, laquelle nous avons

trouvée très en règle pour ses sceaux et ses authentiques, et qu'ayant vu avec d'autres os deux *fémurs* dont l'un étoit déclaré appartenir à saint Gatien, par un authentique joint au paquet, mais non attaché à l'os ci-dessus, nous avons fait scier une partie de chacun de ces *fémurs* pour être envoyés à Tours, et trois parties des autres ossemens appartenants à un autre saint, lequel a été mêlé avec le fémur et divers os de saint Gatien, d'après les procès-verbaux insérés dans la châsse, lesquelles trois parties nous avons gardées pour nous.

Ladite opération terminée, nous avons fermé de nouveau le paquet de ces ossemens et scellé de notre sceau, et nous y avons attaché en dehors le présent acte signé de nous et des personnes ci-dessus y reprises, et nous avons remis le tout dans la châsse que nous avons scellée du sceau de nos armes en cire rouge.

A Arras, le 18 avril 1827.

† Ch., Év. d'Arras.

Par Mandement :

Proyart, *Sec. intime.*

Lemaire, *chan.* Mouronval, *chan.*
Herbet, *v.-g.*
Parenty, *sec. gén.* Toursel-Devaquez.
Le Flamand, *anc. chan.,*
prévôt de Saint-Martin de Tours.

L'importance de ces reliques du célèbre apôtre de Tours, saint Gatien, était bien plus grande autrefois. Qu'on en juge par le récit de Rayssius, dans son *Hierogazophylacium Belgicum*, page 524, reliques de l'ancienne abbaye de Saint-Vaast d'Arras.

Corpus sancti Gatiani primi Turonensium Episcopi, in cujus capsâ, anno M. DC. II., prænominatus Dominus de Gaverel litteras hujus tenoris reperit : Beatus Gatianus fuit unus de Discipulis LXXII qui ab urbe Româ civitati Turonensi primus directus Episcopus claruit multis miraculis. Cujus corpus jacuit in Ecclesiâ beatæ Mariæ in dictâ civitate annis 540, usque ad sanctum Martinum, qui illud in cathedralem ecclesiam transtulit. Undè etiam

transportatum posteà in monasterium sancti Petri situm in territorio Pictaviensi, in civitate Malensi (*Maillesaie*). Posteà duo Monachi ejusdem cœnobii præfatum corpus, anno 1004, primùm in pagum qui Bosseria (*Buissière*) dicitur, deindè in Prioratum sancti Præjecti situm in villâ Bethuniæ transtulerunt. Denique anno 1151, in præposituram de Gorrà, ecclesiæ almi Patris Vedasti subjectà, dictum corpus deportatum est. Tandem ob bellum inter Reges Franciæ et Angliæ exortum anno 1546, translatum fuit corpus prædictum in ecclesiam beati Vedasti Atrebatensis, et ipsius caput cum aliquot ossibus in vase argenteo deaurato reconditum anno Domini 1550.

On le voit par cette note précieuse, les reliques de saint Gatien ont accompli bien des voyages avant de venir à Arras ; elles étaient d'ailleurs bien plus complètes autrefois que nous ne les possédons aujourd'hui. Ainsi, elles demeurent à Tours, dans l'église Notre-Dame, jusqu'à ce que saint Martin les transfère dans l'église cathédrale. (Il y a ici, dans le texte latin, une faute évidente de chronologie). Puis on les transporte dans un monastère du territoire de Poitiers, à Maillesaie. Deux religieux de ce même monastère, au commencement du xie siècle, les transportent à la Buissière, puis dans le prieuré de Saint-Prix, à Béthune. Un siècle plus tard, nous les voyons à Gorre, et enfin, dans le xvie siècle, la guerre entre la France et l'Angleterre les fait encore changer de résidence, et c'est alors seulement qu'elles viennent à Arras. Lors de la déposition dans une châsse nouvelle, en 1550, il y avait encore le chef et plusieurs ossements, et, si l'on examine bien le sens du texte, tous les ossements étaient encore au complet. On a vu, par la pièce citée plus haut et datée de 1827, qu'aujourd'hui nous n'avons plus qu'une bien faible partie de ce riche trésor des premiers siècles et peut-être des temps apostoliques. Sans doute, la plus grande partie aura été perdue lors de la Révolution ; peut-être repose-t-elle dans quelque endroit ignoré jusqu'ici.

X.

D'UN VOILE DE LA SAINTE VIERGE.

ous possédons, sous ce nom, un très-beau et important morceau de tissu de soie, d'origine et de fabrication certainement orientale, comme il est facile d'en juger d'après le travail lui-même et d'après les dessins dont il est orné. C'est avec les peines les plus grandes que nous avons réussi à dérouler peu à peu, puis à fixer sur une soie plus forte, ce précieux fragment qui se trouvait roulé, replié de cent manières, desséché et tout cassant. Il a fallu plusieurs jours de soins et de patience attentive pour humecter, déplier, replacer fil à fil toutes les parties de cette étoffe mystérieuse et d'une origine si vénérable. Dans ce travail a disparu une inscription en très-petites lettres, que j'ai d'ailleurs parfaitement pu lire et qui est identique à celle que je vais mentionner plus bas.

Je donnerai d'abord les pièces qui racontent l'histoire de la relique dont nous nous occupons en ce moment.

La première de ces pièces est du commencement de ce siècle, et elle émane de M. de Seyssel, prévôt et chanoine, et auparavant vicaire-général d'Arras. C'est de M. de Seyssel que S. Em. Mgr le Cardinal de La Tour d'Auvergne tenait ce touchant dépôt. Étant

encore sur la terre étrangère, en émigration, le 20 février 1809, M. de Seyssel a rédigé l'acte ci-dessous, et il a fait précéder cet acte d'une déclaration d'un religieux de l'abbaye de Liessies ; car, c'est de cette illustre abbaye que provient notre riche fragment. Voici cette pièce, qui en renferme une autre et va nous permettre de suivre pas à pas l'histoire de la relique. Nous n'aurons, en effet, qu'à recourir aux jalons indiqués avec soin dans cet acte, et, si ensuite nous profitons des autres renseignements qui vont se trouver au terme de notre course première, nous pourrons continuer notre marche et remonter jusques bien près des temps apostoliques.

Première pièce, de M. de Seyssel et du R. P. Michel Elis.
XIX^e siècle.

Illas Relliquias B. M. V. cum multis aliis pretiosissimis ad Monasterium Letiense, vulgò de Liessies, circà annum 1208 ex urbe Constantinopolitanà retulit Ven. Thomas de Walcurià tunc thesaurarius, dein abbas undecimus prædicti monasterii ; in quorum fidem duo accepit diplomata auro sigillata, unum ab Henrico imperatore successore Balduini comitis Flandriæ et Hannoniæ, alterum à Patriarchà Jerosolimitano.

Illud iter aggressus erat prædictus Thomas præsidio fretus fratris sui, qui inter Primores aulæ Constantinopolitanæ unus habebatur.

Præsens autem (*sic*) Relliquiarum fieri curavit V. P. Ludovicus Blosius abbas noster 35^s et reformator anno 1534, cujus Pes formà rotundus in expoliatione monasterii avulsus est anno 1791, mense junio.

Relliquias tamen integras et non vitiatas testor prout vidi per 18 annos sæpè expositas (quoad anteriorem partem) apud nos.

Ità est : Michael Elis,
Ord. S. Ben. Relligiosus.

Nous, soussigné, prévôt et chanoine de l'église d'Arras, déclarons à tous :

1° Que la relique cy-jointe, composée du voile et des cheveux de la très-sainte Vierge Marie, Mère de notre Sauveur, a été, par nous, soigneusement extraite d'un reliquaire en vermeil, dont la forme étoit exactement telle qu'elle se trouve indiquée dans l'acte cy-contre, et que cette même relique a été par nous renfermée dans le papier qui la couvre et que nous avons scellé du sceau de nos armes ;

2° Que ladite Relique qui a été, par le prieur de l'abbaye de Liessies, sauvée religieusement du pillage révolutionnaire de ladite abbaye, nous a été fidèlement transmise par le dépositaire ;

3° Que le religieux de cette abbaye, qui a donné et souscrit l'attestation cy-contre, est tel qu'il se dit, et que foi doit être ajoutée à ce qu'il y déclare et atteste.

A Munster, le 20 février 1809.

L.-G. DE SEYSSEL, Prévôt, Chanoine et cy-devant
Vicaire-Général d'Arras.

Il résulte bien clairement de cette pièce :

1° Que l'origine ou la provenance immédiate de ce fragment précieux est M. de Seyssel, personne très-connue et dont l'attestation a un caractère particulier d'authenticité, à cause des fonctions qu'il avait exercées, du titre dont il était revêtu et des fonctions qu'il exerça depuis lors à Arras.

2° Que l'origine ou la provenance antérieure est l'abbaye de Liessies, et que les titres cités par le représentant de cette abbaye nous conduisent beaucoup plus haut. Notons, dès maintenant, un fait important, c'est qu'une ancienne reconnaissance et translation de la relique a été faite par un personnage bien connu dans l'histoire, le vénérable Louis de Blois, ou Blosius, 35° abbé de Liessies.

Ouvrons maintenant l'ouvrage de Raissius, l'*Hierogazophyla-*

cium Belgicum, à l'article de l'abbaye de Liessies, et nous allons recueillir une véritable moisson de documents.

C'est d'abord un diplôme de Théodore, archevêque de Jérusalem, patriarche d'Antioche et de tout l'Orient. Ce diplôme a été remis à Thomas de Walcuriâ, le même dont parle le religieux dont nous avons vu l'acte tout-à-l'heure : il est de l'an 1208.

Deuxième Pièce, Diplôme de Théodore, Archevêque de Jérusalem XIIIe siècle.

Theodorus, Dei misericordiâ sanctæ civitatis Ierusalem Archiepiscopus, ecclesiæ Antiochenæ et totius Orientis Patriarcha, universis Christi fidelibus, in quorum manus hoc scriptum perveniet, salutem in Domino.

Vobis notum facimus, quod nos, aliique quam plurimi, dilecto nobis in Christo Thomæ Lætiensis ecclesiæ Monacho (qui Constantinopolim, ubi nunc degimus, advenit), diversas sanctorum sanctarumque Dei reliquias, pietatis intuitu, rogatu que D. Henrici, Imperatoris illustrissimi, contulimus. Qui etiam Imperator, eidem Thomæ pulcherrimum sanctuarium de pretiosissimo sanguine Jesu Christi, in vasculo crystallino, et eximias portiones sacrosanctæ Crucis ejusdem Salvatoris nostri, cum maximis et penè infinitis aliis reliquiis dedit. Ut autem tantus reliquiarum thesaurus dignè in ecclesiâ Lætiensi semper honoretur, singulis qui ad eam ecclesiam prædictas reliquias visitaturi pio desiderio advenerint ibique de peccatis suis verè doluerint, nos ex parte beatorum Petri et Pauli, et auctoritate quâ fungimur, à summo Pontifice nobis concessâ, de pœnitentiis pro criminalibus ipsis injunctis, sexaginta dies relaxamus. In cujus testimonium sigillum nostrum plumbeum huic scripto appendendum esse duximus.

Datum Constantinopoli, anno Domini Millesimo Ducentesimo Octavo, Archiepiscopatûs nostri anno tertio.

Nous trouvons ensuite un diplôme de l'Empereur latin de

Constantinople, Henri, frère de Baudouin, comte de Flandre, et cette pièce est d'autant plus importante qu'elle nous fait connaître le religieux de Liessies, à qui étaient conférés ces dons si considérables, le motif de cette générosité, la nature des reliques elles-mêmes. Voici ce diplôme :

Troisième Pièce, Diplôme de Henri, empereur latin de Constantinople, XIII° siècle.

Henricus,. Dei gratiâ, Imperator et moderator Romanorum, universis qui hoc scripturæ monumentum inspecturi sunt, salutem:

Cùm vita hominis sit brevis, memoria que labilis et infirma, rationi consentaneum videtur, ut ea quæ ob pietatem rectè fiunt, scripto mandentur, quatenùs posteritas semper habeat undè factorum cognitionem accipere possit. His rationibus adducti, vobis significare volumus, quod nos considerantes devotionem venerabilis viri Thomæ, ecclesiæ Lætiensis Monachi, qui frater germanus est Geraldi Walcuriensis, primi inter prætores nostros, spectantes etiam nihilominùs antiquam dignitatem prædictæ ecclesiæ Lætiensis, à parentibus prædecessoribusque nostris jàm olim fundatæ, corumdem Thomæ et Gerardi nobis charissimorum precibus permoti, ipsi Thomæ pulcherrimas ac propemodum infinitas reliquias, Salvatoris, Mariæ, Apostolorum, Evangelistarum, Prophetarum, Martyrum, Confessorum ac Fœminarum Sanctarum, pia beneficia, contulimus.

Qui sanctarum reliquiarum thesaurus, ut in ecclesiâ Lætiensi dignâ veneratione perpetuò honoretur, et ut hœc absque hæsitatione aliquâ ab omnibus suscipiantur, rei veritatem confirmare voluimus, sigillo nostro aureo ad præsens scriptum appenso.

Datum Constantinopoli in palatio nostro, anno Domini Millesimo Ducentesimo Octavo, Imperii nostri anno secundo.

Nous savons maintenant pourquoi ces grands présents ont été conférés au religieux de Liessies. Ce religieux portait un grand

— 203 —

nom ; c'était le frère d'un grand personnage de la nouvelle cour de Constantinople ; en outre, l'abbaye de Liessies avait été fondée par les ancêtres de l'empereur lui-même, et l'on comprend ainsi pourquoi cette abbaye va s'enrichir de reliques du Sauveur, de la sainte Vierge, des Apôtres, des Évangélistes, des Prophètes, des Martyrs, des Confesseurs et des saintes Femmes ; on comprend pourquoi toutes ces pieuses donations sont confirmées par la marque la plus solennelle, la Bulle d'or.

Assurément, voilà des pièces importantes, mais nous ne sommes encore qu'au XIII^e siècle, et nous pouvons remonter beaucoup plus haut.

En effet, si nous nous demandons comment et pourquoi ces reliques se trouvaient à Constantinople, voici la réponse que nous trouvons dans un Père bien connu, saint Jean Damascène, qui écrivait au VIII^e siècle.

C'est dans une homélie sur la Mort de la sainte Vierge que le saint évêque s'exprime ainsi :

Quatrième Pièce de saint Jean Damascène, VIII^e siècle.

C'est dans sa seconde homélie sur la mort de la sainte Vierge, εἰς τὴν κοίμησιν τῆς παναγίας Θεοτόκου, que saint Jean Damascène, après avoir prêté la parole au tombeau de la sainte Vierge, insère dans son discours un long extrait du chapitre 40^e, livre 3^e, de l'*Historia Euthymiaca*. En voici l'analyse :

Sainte Pulchérie construisit plusieurs églises dans la ville de Constantinople. L'une de ces églises est celle qui fut construite dans le quartier de Blachernes, dans les premières années de l'empereur Marcien, *de divine mémoire*, τῆς θείας λήξεως. C'est en l'honneur de la très-sainte Vierge que cette église fut bâtie, et lorsqu'elle se trouva parfaitement terminée et ornée avec la plus grande magnificence, Marcien et Pulchérie demandèrent à Juvénal

archevêque de Jérusalem, et aux évêques de Palestine qui se trouvaient alors dans la ville impériale à l'occasion du Concile de Chalcédoine, qu'on leur donnât le corps de la sainte Vierge, qui avait été inhumé près de Gethsemani, afin de le déposer dans cette nouvelle église. Alors Juvénal de Jérusalem fit un discours, ici reproduit, discours dans lequel il raconta tout ce qui se passa lors de la mort de la sainte Vierge, avec l'assemblée des Apôtres, l'Assomption corporelle de la Mère de Dieu dans le ciel, en un mot, tout ce qui est aujourd'hui et depuis lors connu de tous relativement à la grande fête de l'Assomption. Dans ce récit est inséré le célèbre passage tiré des œuvres de saint Denys l'Aréopagite. Voici la fin de cet extrait, le seul passage qui puisse servir à notre sujet : « Les empereurs (Marcien et Pulchérie) ayant entendu ce
» récit, demandèrent à l'archevêque Juvénal de leur envoyer le
» saint tombeau, avec les vêtements de la glorieuse et très-sainte
» Mère de Dieu, qui y avaient été déposés, le tout après l'avoir
» scellé avec soin. Ils les reçurent et les déposèrent dans le véné-
» rable sanctuaire de la sainte Mère de Dieu, situé à Blachernes.
» Et c'est ainsi que ces choses se passèrent. » (1).

Ainsi donc, au VIII^e siècle, on croyait et on prêchait publiquement en Orient que les linges ou voiles qui couvrirent le corps de la sainte Vierge, dans son tombeau, étaient à Constantinople, dans une des églises bâties par sainte Pulchérie, et c'est là qu'on les vénérait. Il est à peine utile de dire ici qu'il faut faire une distinction, qui n'a pas toujours été faite, entre le *loculus*, ou σορὸς dont il est question ici, c'est-à-dire l'enveloppe immédiate, sans doute en bois, et le sépulcre proprement dit, que l'on voit encore où il tient à la terre et où il fut toujours.

Nicéphore Calixte a parlé du même fait en deux endroits de ses

(1) Patrologie de Migne, grecque-latine, tome 96^e, colonne 747-752. Nous avons revu ces citations sur le texte grec.

écrits (livre xiv, ch. 2 ; livre xv, ch. 14.) Sainte Pulchérie est honorée par l'Église le 10 septembre ; son éloge se trouve dans Sozomène, livre ixe, et dans la plupart des historiens. Outre les linges et vêtements dont nous venons de parler, elle fit aussi porter à Constantinople, pour la mettre dans une autre église, celle nommée *hodege*, une image de la sainte Vierge, attribuée à saint Luc ; l'image qui sert de type, aujourd'hui encore, à toutes les images de la sainte Vierge en Orient et en Russie, s'appelle l'*hodegetria*. Elle représente la Vierge-Mère voilée et portant sur le bras gauche l'enfant Jésus vêtu ; c'est le type le plus vénérable que l'on puisse voir.

En réalité, grâce à l'ensemble des documents relatifs aux constructions pieuses de sainte Pulchérie, on peut dire que l'authenticité de notre relique remonte jusqu'au milieu du Ve siècle. De là aux temps apostoliques, avec la fidélité, je dirai même avec la ténacité des traditions de l'Orient, il y a bien près, et assurément, il est difficile et rare de rencontrer une aussi importante réunion de documents.

J'ai dit plus haut que j'avais trouvé, sur un très-petit morceau de parchemin, qui s'est perdu dans le travail, une inscription en lettres pour ainsi dire microscopiques. Cette inscription consistait en ces propres mots : *De Sindone quam beata Virgo manibus suis propriis confecit*. Or, nous retrouvons ces mêmes mots dans la longue nomenclature des reliques de l'abbaye de Liessies, page 278 de l'ouvrage de Raissius, cité plus haut. Ils sont suivis de ceux-ci : *De diversis vestimentis ejusdem*.

Les reliques diverses de la sainte Vierge sont d'ailleurs bien loin d'être inconnues dans les différentes églises de la chrétienté. Chartres est fière de sa tunique, si bien conservée ; Arras avait d'autres reliques analogues avant la Révolution, et nous le verrons tout-à-l'heure dans l'ancien inventaire ; l'Occident, par les Croisades et antérieurement, avait largement hérité, sous ce rapport, des richesses de l'Orient.

XI.

RELIQUES DIVERSES.

Nous avons, jusqu'ici, inventorié et décrit les grandes reliques, et surtout celles dont il nous a été donné de faire nous même la translation dans des châsses nouvelles ; celles, en un mot, dont nous avons pu étudier de très-près et d'une manière directe tous les détails. Il nous reste, dans ce chapitre, à mentionner, d'une manière plus sommmaire, les autres reliques déjà placées dans des reliquaires convenables, et qui n'ont pas été ouverts lors de notre grande révision de ce riche trésor. Nous indiquerons aussi les reliques moins considérables, qui ont été déposées en grande quantité dans une châsse spéciale de la chapelle de l'Évêché et dans deux autres grandes châsses de la chapelle du Grand-Séminaire. Si, à ces reliques si nombreuses, nous ajoutons encore celles, en très-grand nombre, qui reposent au Secrétariat de l'Évêché, nous aurons terminé la nomenclature des objets sacrés de ce riche trésor, assurément l'un des plus importants de toute la France, comme nous le disions en commençant.

1° *Dans la sacristie de la Cathédrale*, sont déposées les reliques suivantes :

Deux reliques de la Vraie-Croix, l'une placée dans une croix en argent, et l'autre, très-considérable, dans une croix en bronze doré ;

Deux os de saint Bertin, abbé de Sithiu, enfermés dans un reliquaire en métal, de forme ronde, scellé à l'étain et garni d'une bordure ou couronne en bronze doré ;

Un os de saint Vaast, enfermé dans un reliquaire en bronze doré et de forme ogivale.

2° *A l'autel du Chapitre,* il y a quatre reliquaires semblables au précédent, mais beaucoup plus petits. Ils sont incrustés dans le gradin inférieur de l'autel et renferment : de saint François-de-Sales, *ex carne;* de saint Charles Borromée, *ex præcordiis et telâ humore imbutâ :* de saint André apôtre, *ex ossibus ;* enfin des petites reliques de saint Pierre et de saint Paul.

3° *A la chapelle de saint Louis,* dans le rétable de l'autel, sont placés deux reliquaires en métal, de forme ronde, scellés à l'étain et garnis d'une bordure ou couronne en bronze doré. Ils renferment un os de saint Folquin, évêque de Térouanne, et deux os de saint Aubert, évêque d'Arras.

4° *A la chapelle de saint Charles,* sont trois reliquaires avec guirlandes en carton-pierre dorées. Ils sont incrustés dans le rétable de l'autel et contiennent : une relique de saint Charles, un os de saint Firmin, évêque d'Amiens, une relique de saint Vincent-de-Paule.

5° *A la chapelle de saint Vaast,* aussi dans le rétable, sont trois reliquaires semblables aux précédents et renfermant : une relique de saint Vaast, une de saint Omer, une de saint Maxime. Ce sont, on le voit, les trois patrons des trois diocèses dont est formé principalement le diocèse actuel d'Arras.

6° *A la chapelle de saint Jérôme,* il y a, dans le rétable de l'autel, deux reliquaires de forme ronde, en métal, scellés à l'étain et garnis d'une bordure ou couronne en bronze doré. Ils renferment : un os de sainte Isbergue ou Giselle, sœur de Charlemagne;

deux fragments de la tête de sainte Christine, vierge et martyre.

7° *A la chapelle du Calvaire*, sous une exposition en marbre, est un reliquaire en bronze doré, de forme ogivale, renfermant un os de saint Roch. C'est là aussi que l'on expose la relique insigne, (partie notable) du chef, du bienheureux Benoît-Joseph Labre.

8° *A la chapelle de la Bonne-Mort*, on voit deux reliquaires en métal, forme ronde, avec bordure ou couronne en bronze doré, renfermant : un os de saint Flour, martyr ; un os de saint Vulgan, évêque.

9° *A la chapelle du Sacré-Cœur*, également dans le rétable de l'autel, ou plutôt dans la muraille, sont incrustés deux reliquaires semblables aux précédents. Ils renferment : un os de saint Kilien, évêque ; un os de saint Josse, abbé.

10° *Dans la chapelle du Cloître du Grand-Séminaire*, deux reliquaires semblables aux précédents renferment : un os de saint Silvin, évêque ; un os de saint Adrien.

11° *Dans la châsse nouvelle, dite des Reliques diverses, chapelle de l'Évêché*, il y a les reliques suivantes :

Sancti Tranquilli Martyris ; Sancti Candidi Martyris ; SS. Xisti et Aliorum ; Pars unius ossis Sancti Stephani Protomartyris ; Sancti Wulfranni Episcopi ; Sanctæ Apolloniæ Virginis ; Sancti Simon Apostoli ; Sanctæ Berthæ Virginis ; Sancti Jacobi-Majoris Apostoli, pars unius ossis magni ; Sancti Kiliani Episcopi ; Sancti Richerii Abbatis ; Sancti Luglii ; Sancti Euloquii Abbatis ; Sancti Francisci Salesii ; Sancti Audomari ; Sancti Faustini ; Sanctæ Austraberthæ ; SS. Felicis et Naboris ; SS. Cassiani et Hippolyti ; Sancti Caroli ; Sancti Clementis Papæ Martyris ; SS. Cornelii et Cypriani Mart. ; SS. Crispini et Crispiniani ; Sancti Longini ; Sancti Jacobi Martyris, Sancti Mauri Martyris ; Sancti Marculfi Abbatis ; Sanctæ Berthæ ; Sancti Judoci ; Sancti Martiani Mart. ; Sancti Petri Mart. ; Sancti Antonii Abb. ; Sancti Philippi de Neri ; Sancti Camilli ; Sanctæ Felicissimæ Virg. et Mart. ; os parvum Sancti Joannis-Baptistæ ; Sancti Simeonis Abb. ; Sancti Laurentii Diac. Mart. ; Sancti Maximi

Episc. ; Sancti Rochi ; Sancti Rochi (*bis*) ; Sancti Vulgani ; Sancti Adalrici ; Sancti Martini Turonensis ; Sancti Jacobi-Majoris (*bis*) ; de capite Sanctæ Claræ Virg. et Mart. ; de Sancto Francisco Xaverio ; Sancti Vincentii Mart. ; Sanctæ Restitutæ Mart. ; Sancti Andreæ Apostoli. — Il y a aussi quelques reliques provenant de l'ancienne abbaye d'Eaucourt.

12° Enfin, dans les deux grandes châsses qui sont dans *la chapelle du Grand-Séminaire*, il y a les reliques suivantes :

PREMIER RELIQUAIRE.

Reliquiæ S$^{torum.}$ et Starum : Pii martyris, Victoris martyris, Vedasti episcopi atrebatensis, Barnabæ apostoli, Vincentii à Paulo, Capit. unius Virginis è numero XI. M. Virgin., Adriani martyris, Martyr. Gorcom. et aliorum.

SECOND RELIQUAIRE.

Reliquiæ S$^{torum.}$ et Starum : Martyrum Legionis Thebeæ, Jucundi martyris, Theodoræ martyris, Maximi episcopi Boloniæ patroni, Caroli Borromæi, XI. M. Virgin, martyr., Liberati martyris, et aliorum.

Il reste, en outre, dans le dépôt du Secrétariat, un très-grand nombre de reliques, qui n'ont point encore été déposées dans des châsses. Elles proviennent d'anciennes abbayes, entre autres celle d'Étrun, et elles sont revêtues d'authentiques, de cachets, de soie antique, d'inscriptions sur parchemins, selon les usages divers des siècles où on les a visitées et reconnues. Ce dépôt est à lui seul un véritable trésor.

Nous n'avons pas à parler ici du morceau considérable de la Sainte-Chandelle d'Arras, qui a été sauvé de la Révolution, non plus que de l'Étui qui le renferme ; plusieurs fois déjà des publications spéciales les ont fait connaître.

D'autre part nous signalerons, dès maintenant, l'importance des reliques que possède l'église de Saint-Jean-Baptiste, et surtout celle de Saint-Nicolas, l'une et l'autre successivement dépositaires du *Trésor sacré* de la Cathédrale d'Arras, et à ce titre ayant hérité d'une partie importante de ces richesses. C'est par l'inventaire de ces précieux dépôts que nous comptons commencer la seconde série de cette publication qui a pour objet le *Trésor sacré* du diocèse, s'il nous est donné de la continuer un jour.

TABLE DES MATIÈRES.

	Pages.
En face du titre : Planche coloriée représentant les Armoiries de la Cathédrale d'Arras.	
Dédicace et Préface	v à x
Inventaire des Reliques et autres objets précieux conservés au XII^e siècle dans le *Trésor* de l'Abbaye de Saint-Vaast d'Arras.	11 — 25
Histoire du chef de saint Jacques-le-Majeur, relique insigne conservée dans l'Église Cathédrale d'Arras, avec explication d'une peinture murale sur le même sujet, conservée dans l'Église de Saint-Pierre d'Aire-sur-la-Lys	27 — 52
En face de la page 49 : Planche double représentant la peinture murale conservée dans l'Église Saint-Pierre d'Aire-sur-la-Lys.	
Histoire de Saint-Vaast, évêque d'Arras, et de ses reliques. .	53 — 86
En face de la page 80 : Planche figurant la nouvelle châsse des reliques de Saint-Vaast.	
Le chef de Saint-Nicaise, martyr, archevêque de Reims. . .	87 — 98
Le corps de Saint-Vindicien, évêque d'Arras, et le chef de Saint-Léger, évêque d'Autun	99 — 143
En face de la page 113 : Planche reproduisant les inscriptions sur lames de plomb trouvées dans la châsse de Saint-Vindicien.	
Le rochet dont Saint-Thomas de Cantorbéry était revêtu lorsqu'il fut martyrisé ,	144 — 169
En face de la page 144 : Planche représentant le rochet de Saint-Thomas de Cantorbéry.	

	Pages.
Le corps de Saint-Ranulphe, martyr, et celui de Saint-Hadulphe, son fils, évêque d'Arras	170 — 179
Reliques de plusieurs martys de la Légion-Thébaine	180 — 192
Des reliques insignes de Saint-Willibrord et de Saint-Gatien	193 — 197
D'un voile de la Sainte-Vierge	198 — 205
Reliques diverses	206 — 210

Arras. — Typ. Schoutheer.

www.ingramcontent.com/pod-product-compliance
Lightning Source LLC
Chambersburg PA
CBHW071531220526
45469CB00003B/733